一目で伝わる配色とレイアウト

「広告チラシ」の配色デザイン大特集!

Eye-Catching Color Combination and Layout
Inspiring and effective flyer designs

**Eye-Catching Color Combination and Layout
Inspiring and Effective Flyer Designs**

PIE International Inc.
2-32-4 Minami-Otsuka, Toshima-ku, Tokyo 170-0005 JAPAN
sales@pie.co.jp

©2016 PIE International
ISBN978-4-7562-4775-9 C3070
Printed in Japan

はじめに
Foreword

「配色」とは、色の構成や組み合わせのことをいいます。
たくさんの情報を1つの紙面で伝えなければならないとき、
色の持つ意味や配色の効果を意識的に考えることは、
デザインの幅を広げたり、クライアントの要望をより的確に表現する一助になります。

「ブランドイメージをアップさせたい」
「目立たせたい」
「商品の魅力を引き出したい」

本書では、色の与えるイメージや効果を、
実際に制作された優れた実例で紐解き解説しています。
読者の皆さまの紙面づくりのお役に立てれば幸いです。

最後になりましたが、魅力的な広告作品をご提供いただきました出品者の方々、
制作関係者の方々へこの場を借りて心より御礼申し上げます。

編集部

目次
Contents

はじめに　Foreword　　　　　　　　　　　　　　　　　　003

目次　Contents　　　　　　　　　　　　　　　　　　　　004

エディトリアルノート　Editorial Notes　　　　　　　　　006

0. 色の基本を知る　Basic Color Theory　　　　　　　009

1. 信頼感を与える配色　To Evoke Feeling of Trust　　019
教育・金融・通信・不動産　Education / Finance / Telecom / Real Estate

2. 消費意欲をかき立てる配色　To Entice Consumers　079
交通・観光・商業施設・商品　Traffic / Tourism / Facility / Product

3. おいしそうな配色　To Sharpe Appetite　　　　　　139
食品　Food

4. 図版を活かす配色　Picture & Color Combination　　195
趣味・娯楽 1　Hobby & Entertainment 1

5. さまざまな配色のテクニック　Color Matching Techniques　275
趣味・娯楽 2　Hobby & Entertainment 2

色相別インデックス　Index by Color　　　　　　　　　320

出品者リスト　Submittors　　　　　　　　　　　　　　327

エディトリアルノート
Editorial Notes

A：カテゴリー

B：色票
　（色票の見方については 18 ページをご参照ください）

C：配色とデザインのポイント

D：作品情報

E：クライアント名 [作品名]

F：使用色の CMYK 値（または特色番号）

※色の数値には、本書を印刷した時の数値の近似値を入れており、
　現物の広告作品の入稿データの数値とは異なる場合があります。
　現物印刷時の特色番号が判明している作品に関しては、特色番
　号を表記しています。

G：スタッフリスト

CD：Creative Director　クリエイティブディレクター
AD：Art Director　アートディレクター
D：Designer　デザイナー
P：Photographer　フォトグラファー
I：Illustrator　イラストレーター
CW：Copywriter　コピーライター
DF：Design Firm　デザイン会社、制作会社、広告代理店
S：作品提供者
Printing：印刷会社

※上記以外の制作者呼称は、省略せずに記載しています。
※クライアントと出品者名が同じ場合は出品者表示を省略しています。

※各企業に付随する「株式会社（株）」「有限会社（有）」は表記を省略させていただきました。
※本書掲載作品に関しては、すでに製造・販売・サービスを終了しているもの、
　デザイン・内容が現行のものと異なるものが含まれますが、デザインを紹介する主旨の書籍ですので、ご了承ください。
※作品提供者の希望によりクレジットデータの一部を記載していないものもあります。

色の基本を知る

BASIC COLOR THEORY

色のしくみ

色には「3属性」と呼ばれる3つの基本的な性質があります。

色相

赤や黄、青など、その色が持つ「色み」や「色合い」のことを色相といいます。その色がどのような「色み」を持っているかによって、赤のグループ、青のグループなど、種類別に分けることができます。

[有彩色と無彩色]

色の中には、白、灰、黒のように「色み」を持たない色があり、それらは「無彩色」と呼ばれます。それに対し「色み」を持つ色は「有彩色」と呼ばれます。

[色相を把握する便利なものさし]

色相を分かりやすく整理・分類して円環状に並べたものを「色相環」といいます。さまざまな学者たちによって作られ、それぞれ使われている色数が異なりますが、もっとも標準的な「色相環」として、アメリカの色彩学者アルバート・H・マンセル(1858-1918年)による10色相の「色相環」が用いられています。

マンセルの色相環

マンセルは、赤(R)、黄(Y)、緑(G)、青(B)、紫(P)を5つの基本色相とし、それらの中間色相である黄赤(YR)、黄緑(GY)、青緑(BG)、青紫(PB)、赤紫(RP)の5色を加えた10色相で分類した色相環を作った。

明度

色の明るさ(暗さ)の度合いのことを明度といいます。最も明度の高い色は白、最も明度の低い色は黒です。無彩色の場合は、この白と黒の間に、さまざまな明度の灰色が存在します。有彩色にも明度があり、同じ青の色相でも、明度が高くなると明るい水色になり、明度が低くなると暗い紺色になります。

無彩色　低明度 ←→ 高明度

有彩色　低明度 ←→ 高明度

彩度

色の鮮やかさの度合いのことを彩度といいます。彩度が高いほど鮮やかな色に、低いほど色みの鈍い落ち着いた色になります。各色相の中で、彩度の最も高い色は「純色」と呼ばれます。色みのない無彩色には彩度の性質はありません（彩度はゼロとなります）。

低彩度 ←——→ 高彩度 ←——→ 低彩度

[明度と彩度を把握する便利なものさし]

トーンとは、明度と彩度の複合概念で、明るさ（暗さ）と鮮やかさ（鈍さ、渋さ、淡さ）を同時に考え、色の総合的な印象を決めたいときに有効です。トーンについても学者によってさまざまな定義が与えられていますが、日本では、日本色彩研究所によるPCCSトーンが一般的です。PCCSトーンの図（下記）では、等色相面上で、明度と彩度を同時に把握できるので、とても便利です。

PCCSのトーン
中明度・高彩度の純色をビビッド（v）トーンとし、その純色から派生する色を、明度・再度の程度によって、ブライト（b）、ストロング（s）、ディープ（dp）、ライト（lt）、ソフト（sf）、ダル（d）、ダーク（dk）、ペール（p）、ライトグレイッシュ（ltg）、グレイッシュ（g）、ダークグレイッシュ（dkg）、ホワイト（W）、ライトグレイ（ltGy）、ミディアムグレイ（mGy）、ダークグレイ（dkGy）、ブラック（Bk）の17種類の分類で表現している。

[トーンの与えるイメージ]

v … vivid：さえた、鮮やかな

純色から白に向かうトーンを「明清色（ティント・トーン）」という。

b … bright：明るい
lt … light：澄んだ
p … pale：淡い

純色から灰色に向かうトーンを「中間色」という。

s … strong：強い
sf … soft：柔らかい、穏やかな
d … dull：鈍い、くすんだ
ltg … light grayish：明るい灰みの
g … grayish：灰みの

純色から黒に向かうトーンを「暗清色（シェード・トーン）」という。

dp … deep：濃い、深い
dk … dark：暗い
dkg … dark grayish：暗い灰みの

配色の基本

色と色を組み合わせることを「配色」といいます。どのような色を組み合わせると
どのような効果があるのか。一般的に良好とされている配色のパターンを見てみましょう。

色相差による配色

同一色相配色

明度・彩度で差をつけた同じ色相同士の配色。同一の色相を組み合わせているので、よく調和します。メリハリをつけたい時は、トーン（明度・彩度）差をつけるとよいでしょう。

類似色相配色

色相環上で、45度前後離れた色同士の配色。赤とオレンジ、黄緑と緑など、色同士に共通要素と異なる要素の両方が存在するため、自然でまとまりやすく、よく調和する配色とされています。

中差色相配色

色相環上で、90度前後離れた色同士の配色。赤と黄、黄と緑、緑と紫、紫と赤などで、比較的、色相に差があるため、コントラストの強い個性的な配色となります。

対照色相配色

色相環上で、120度前後離れた色同士の配色。色相差が大きく、コントラストが強いので、インパクトの強い組み合わせとなります。組み合わせる色同士のトーン（明度・彩度）を揃えると統一感が出ます。

補色色相配色

色相環上で、180度離れた対角線上にある色同士の配色。色相の差が最も大きく、コントラストの強い刺激的な配色。

配色の基本

イッテンの色相環と3色以上の配色

色相環を規則的に分割して得られる3色以上の配色として、欧米の色彩調和論で好まれてきたヨハネス・イッテン（バウハウスでも教鞭をとったスイスの画家・美術教育者）による12色相環を用いた例をご紹介しましょう。

ヨハネス・イッテンの12色相環

3色調和（トライアド）

色相環を3等分して、120度離れた位置にある色同士の配色。正三角形の頂点に位置する色の組み合わせで、赤系、青系、黄系のそれぞれが含まれるので、バリエーションがありながらもバランスのとれた配色となります。

スプリット・コンプリメンタリー

①の3色のうち2色を近づけるようにそれぞれ1色分ずつ動かして、細長い二等辺三角形になるような配色のこと。近い位置にある2色は調和し、遠いところにある1色がアクセントとなるような組み合わせになります。

4色調和（テトラッド）

色相環を4等分して、90度離れた位置にある色同士の配色。正方形の頂点に位置する色の組み合わせです。2組の補色からなる配色なので、カラフルでコントラストの強い配色になります。

5色調和（ペンダッド）

色相環を5等分した位置にある色同士の配色。①のトライアドに白と黒を加えた5色のことをいう場合もあります。

6色調和（ヘクサッド）

色相環を6等分した位置にある色同士の配色。③のテトラッドに白と黒を加えた6色のことをいう場合もあります。

配色の基本

トーン差による配色

同一トーン配色

明度と彩度が同程度の色を組み合わせた配色。明るい、淡い、渋いなど、トーンが揃っているので、配色の雰囲気に統一感があり、よく調和します。

b同士、s同士など、同じトーン同士の組み合わせ

赤のbと黄のbの配色
（中差色相の同一トーン配色）

赤のbと緑のbの配色
（対照色相の同一トーン配色）

類似トーン配色

トーン（明度と彩度）が類似した色を組み合わせた配色。同一トーンより変化のある配色ですが、トーンが類似しているので、統一感のある配色となります。

bとsf、bとsなど、トーン区分図で隣り合うトーン同士の組み合わせ

赤のgとdの配色
（同一色相の類似トーン配色）

赤のgとオレンジのdの配色
（類似色相の類似トーン配色）

オレンジのgとdの配色
（同一色相の類似トーン配色）

対照トーン配色

対照的なトーンの色を組み合わせた配色。対比がはっきりとしたコントラストの強い配色となります。

pとdpなど、トーン区分図で、遠い距離にあるトーン同士の組み合わせ

赤のpとdpの配色
（同一色相の対照トーン配色）

青のpとdpの配色
（同一色相の対照トーン配色）

青のpと赤のcpの配色
（対照色相の対照トーン配色）

青のpと緑のdpの配色
（類似色相の対照トーン配色）

配色を構成する色の役割

1つのデザインに使用されている色には、それぞれに役割があります。
本書では、配色を構成しているそれぞれの色の役割ごとに、下記の用語を用いて解説しています。

1. ベースカラー（背景色、基調色）
背景や地色などもっとも大きな面積に用いられ、主調色を引き立たせる役割を果たす。

2. ドミナントカラー（主調色）
「ドミナント」とは「支配する」「優勢な」という意味で、面積の大小にかかわらず、全体のイメージを決定づける主調となる色のこと。

3. アソートカラー（従属色）
アソートは「調和させる」という意味で、ベースカラーやドミナントカラーを引き立てて、調和させる役割を果たす。

4. アクセントカラー（強調色）
小さい面積ながら、ポイントとなる色のこと。部分的に強調したい箇所に用いたり、全体のイメージを引き締めたいときに使われる。

※ 色票は、それぞれのデザインで使用されている色の面積に合わせて、弊社で作成したイメージになります。
色票を構成している色の役割は作品ごとに異なります。

1

信 頼 感
を 与 える 配色

TO EVOKE FEELING OF TRUST

教育・金融・通信・不動産
EDUCATION / FINANCE / TELECOM / REAL ESTATE

信頼感を与える配色1 　教育の配色

「ストイックで真面目」「カジュアルで親しみやすい」「安心感のあるやさしさ」など「信頼感」にもさまざまな表現があります。教育関連の広告を例に考えてみましょう。

色が与えるイメージ

紺やエンジ、深緑など、彩度を抑えた濃度の濃い色が重みのある落ち着いた印象を与えるのに対して、彩度の高いブルーやピンクなどの明るい色は、やわらかくカジュアルな印象を与えます。「トップクラスの進学塾」のストイックさを表現するのか、「若い学生の心をつかむようなカジュアルなやわらかさ」を表現するのか、クライアントのターゲット層に適した色を選ぶことで、より明確なイメージを作り上げることができます。

《 彩度が低く濃度が濃い色 》
トラディッショナル・ストイック・真面目さ・誠実さ

《 彩度の高い明るい色 》
フレッシュ・カジュアル・やわらかさ

配色のアイデアいろいろ

進学塾の2色使い

同じ対照的色相（ブルー系とイエロー系）の配色でも、色のトーン（明度と彩度）によって与えるイメージは異なります。

彩度を落とした青とベージュを用いた「信頼感」「真面目さ」「誠実さ」のイメージを与える配色

濃度の高い青と彩度の高い黄色を用いて「信頼感」と「フレッシュな明るさ」を同時に表現した配色

彩度の高いポップな色を用いた「フレッシュさ」「楽しさ」「やわらかさ」のイメージを与える配色

子ども向け広告の多色使い

明るく元気な印象を与える子ども向け広告の多色使い。異なる色相の色をたくさん使ったカラフルな配色では、トーン（明度と彩度）をある程度揃えるとまとまりが生まれます。あえて対照的なトーンを使用することで、メリハリをつけることもできます。

明るく鮮やかなトーンに揃えられたカラフルな配色で、全体を元気なイメージにまとめている

2つのトーンの配色を対照的に用いてメリハリをつけ、タイトル文字を強調している

余白を活かした配色

「真面目」「上質」などの印象を与える「余白」の白を効かせたレイアウトも「信頼感」を与える表現として効果的です。

ベースカラーを余白の「白」にした静かで余韻を持たせた雰囲気の大人向けの通信講座の配色

022　信頼感を与える配色

Dialo 誕生

一貫中1　一貫中2　一貫中3
高1　高2　高3
大学受験

映像×対話式トレーニングで、合格力完全定着。

「わかる」を超えて「わかりきる」

勉強しているのに得点につながらない。
その原因は、理解に「すき間」があるからです。

一人ひとり異なるその「すき間」は、
対話式だから、細部まで埋めていける。

「本当にわかる」って、こういうことなのか。
「わかる」と「わかりきる」。
その違いがハッキリします。

「教える力」まで手に入るのが究極の学びのカタチ。
一生ものの学びと学力を、ディアロで。

3/15(火) 水道橋校 開校!!

ディアロ新規開校割引特典
3/8(火)〜3/31(木)の間に入会のお申し込みをされた方

先着10名様

入会金	受講料2ヶ月間	ペア入会《初月受講料》
30,000円→0円	各月5,000円OFF	10,000円OFF
全額無料	割引	割引

※詳細はお問い合わせください。

お気軽にお電話でお問い合わせください。
0120-34-4422
[月曜日〜土曜日 9:00〜21:00]

無料体験トレーニング、学習相談・スクール見学、
資料請求はWEBでもお申し込みいただけます。

http://dialo.jp　　ディアロ 対話式 で 検索

ディアロ水道橋校
〒112-0004　東京都文京区後楽1-1-15　梅澤ビル7F
JR水道橋駅より徒歩2分

進学塾・学習塾の配色①
白い背景に、トーン差をつけた2種類のブルーを配置した
さわやかな「信頼」の配色。

ゼニス［大学受験ディアロ 誕生］／生徒募集広告
DF：ケイク　Printing：エデュプレス

□ 0 0 0 0　■ 90 83 0 5　■ 74 37 0 0　■ 80 14 100 0

PICK UP! 裏

Dialo

現状の学習の進め方に、ご不安・ご不満のある方へ ～ディアロ誕生

映像授業の良さと、個別指導の良さ。そこに「対話問答」という、合格力完全定着メソッドを取り入れた新しい学びのカタチ。ありそうでなかったそのスタイルを、Z会と栄光ゼミナールの力を結集し、高品質に進化させたのがディアロです。

以下に1つでも興味をお持ちいただいた方は、ディアロHP 「ディアロ 対話式」 検索 を参照いただくか、お気軽にフリーダイヤル 0120-34-4422 にお問い合わせください。

- 01 Z会×栄光ゼミナールの力を結集して誕生した新しい学びのカタチ
- 02 映像×個別指導の良いところを合わせ、ありそうでなかった指導を実現
- 03 SNSを使って家庭学習を積極的にサポート
- 04 シェーン英会話のネイティブ講師の個別指導でTEAP対策
- 05 「教える力」までつく…これが究極の学びの理想到達点
- 06 ディアロのトレーニングは、得点を取りたい人に有効
- 07 毎回「成長している」という実感から、自分に自信が持てるトレーニング
- 08 プレゼン能力は社会に出てからも必要な力
- 09 月の受講料は諸経費込の明朗経費
- 10 対話で引き出す「合格力」。それは自らの理解を出題者に伝える力

映像＆1:1個別トレーニングコース

1講座(4回)20,000円。諸経費など全部込み！

現状と志望校までの距離から、年間必要学習単元を出し、体験トレーニングなどで力だめし。上記を通じて、1ヶ月のトレーニング回数を決定します。

インプットZ会映像授業
- 高品質
- ムリムダなく早く回れも
- いつでも、どこでも
- 自分のレベルに合わせて

× アウトプット個別1:1
- 再現タイムトライアル
- 質問できる
- 対話式トレーニングで引き出す

= 合格力完全定着
「わかる」を超えて「わかりきる」

このような方へ
ディアロのスタンダードコース。「わかる」と「できる」のすき間を埋めたい方にぴったりのコースです。あなたの現状と志望校を鑑みて、受講内容・科目・学習進度を決めてトレーニングを始めます。映像授業、個別指導のそれぞれの良さを取り入れたコースです。

インプット	アウトプット	家庭学習	その他
受講科目の映像見放題	完全1:1トレーニング(1回40分)	宿題の実施状況確認	諸経費・教材費維持費等全部込み

仲間と一緒に高めあう
ペア・トレーニングコース

1講座(4回)15,000円。諸経費など全部込み！

友人と同レベル内容で進められ、同時間で受講できればOK。異なる考えを聞きながら自分の考えを発信するトレーニングメニューですので、1:1トレーニング以上に聞く力と相手に理解してもらう力を磨きたい方におすすめです。

このような方へ
友人と一緒にトレーニングする、同内容の学習・同時間に受講することが条件になります。ペア解消の場合、映像＆1:1個別トレーニングコースへ移行になります。

インプット	アウトプット	家庭学習	その他
受講科目の映像見放題	完全1:2トレーニング(1回40分)	宿題の実施状況確認	諸経費・教材費維持費等全部込み

TEAP対策
All English 4 skillsコース

月々の受講料は定額20,000円から！
(1:1レッスン、ペアレッスンのクラスもご用意しています)

「シェーン英会話」のネイティブ講師が英語4 skillsをトレーニング
Listening / Speaking / Writing / Reading

ネイティブ講師が登場するオールイングリッシュの映像を視聴した後、ネイティブによる対話式トレーニングが始まります。映像で学んだ内容をもとに、英語で対話式トレーニング、トレーニングそのものがリスニングとスピーキング対策に直結します。

このような方へ
楽しい映像レッスンと対面でのネイティブレッスンによる集中型速習コース。ALL ENGLISHレッスンですので毎回speaking / writing / listeningの模擬試験のようなコースです。

インプット	アウトプット	その他
TEAP対策映像視聴	ネイティブ対話レッスン(1回40分)	諸経費・教材費維持費等全部込み

上記受講料以外に入会金30,000円がかかります。

進学塾・学習塾の配色②
アクセントカラーの赤を引き立たせて目立たせた
落ちついたトーンの青とベージュの背景。

河合塾マナビス ［河合塾マナビス新規開校］ / 生徒募集広告
CD：王鞍一真　AD：大江純平　P：平塚正男　DF：庄田スタジオ

5 10 38 0 ／ 80 42 30 0 ／ 10 100 100 0 ／ 0 0 0 0 ／ 6 60 95 0 ／ 7 2 78 0

To Evoke Feeling of Trust

合格三大要素。

それは講師の指導力、受験ノウハウ、
そして、個別に最適な学習プランを組むこと。
全国トップレベルの集団進学塾
早稲田アカデミーだからできる、質の高い個別指導。
合格するなら、早稲アカ個別進学館。

優れた指導力を持つ講師

早稲田アカデミーの受験ノウハウ

個別に組む学習プラン

新規入塾特典
入塾金無料
期間限定：3月31日（木）まで
通常￥21,600（税込）→ ￥0

これが早稲アカ個別進学館のチカラ！
2016中学・高校・大学入試速報!!
早稲アカ個別進学館の合格速報！　2016年入試 合格者の声！　早稲田アカデミーの合格速報！
毎週随時更新!! 今すぐWebをチェック!!　早稲田　個別進学館　検索

「早稲田アカデミー個別進学館」は早稲田アカデミーによる個別指導ブランドです。

早稲田アカデミー個別進学館
小・中・高 全学年対応　難関校受験 個別指導
お問い合わせ 0120-119-923　受付時間 月〜金（祝日含む）10:00〜21:00　土・日 10:00〜19:00
早稲田　個別進学館　検索

2016年度 合格実績
合格校一覧・体験談を、Webで掲載中!!
ホームページでご確認ください。

進学塾・学習塾の配色③
真面目できちんとした印象を与える紺とフレッシュで元気な
印象を与えるビビッドな黄色を塾のイメージカラーに採用し、
チラシに落とし込んだデザイン。

早稲田アカデミー個別進学館　［早稲田アカデミー個別進学館の合格三大要素。］／生徒募集広告
AD：松本圭史　P：杉田賢治　D：木村和人　CW：和泉伸吾、宮原 渉　DF：クリエイティブ コミュニケイションズ レマン

90 71 0 16　　0 0 90 0　　0 0 0 0　　55 0 90 0　　0 42 98 0　　8 75 8 0 0

進学塾・学習塾の配色④

２つのキャンペーンを対比させた補色の配色。彩度の高いビビッドな黄色とブルーの明るく元気なイメージの組み合わせ。

個別指導塾スタンダード ［選べる春のキャンペーン］／生徒募集広告
CD：高口 覚　AD：吉田 圭、吉田朋子　P：山根一浩　D：岩頭隆志　CW：川之上智子　DF：朝日広告社　Printing：藤本印刷

90 0 0 0　　0 0 100 0　　0 0 0 0

おかげさまで、全国に直営で331教室。選ばれるには理由があります。

**やる気が出る
きっかけは、
スタンダードに
あります。**

個別指導塾
小・中・高全学年
全教科対応

スタンダードは、
やる気の流れを作り出します。
勉強が習慣づくと→学ぶことが楽しくなり→
勉強のやる気が出てくる。やればできる。
その体験を積み重ねることが、
成績アップの秘けつです。

選べる春の体験キャンペーン！

「やれば、できる」を体験してください。

1 無料体験授業
無料体験を受けて正式にスタートするまで一切料金はいただきません。
毎月先着 **50** 名限り！

2 新学年応援コース
新学年応援コースをお申し込みの方限定で、
1ヵ月分の授業料が **無料！**

3 3ヵ月体験コース
結果が出るまでスタンダードの個別指導を試してみたい方におすすめです。
授業料が最大で **15,000円OFF！**

入会スタート特典

どのコースも、入会費用 **0円！**

補習もOK！とことんサポート！ **0円！**

スタート月謝特別割引 全学年対象 **50%OFF！**

●お問い合わせ・お申し込みはフリーアクセスへ　[受付時間] 8:04～21:00 (年中無休)

個別指導塾スタンダード FREE **0120-747-818**

進学塾・学習塾の配色⑤
春らしいピンク、グリーン、明るい黄色の配色。
新年度のフレッシュなイメージを打ち出した春のキャンペーン告知。

個別指導塾スタンダード ［選べる春のキャンペーン］ / 生徒募集広告
CD：高口 覚　AD：吉田 圭、吉田朋子　P：山根一浩　D：岩頭隆志　CW：川之上智子　DF：朝日広告社　Printing：藤本印刷

■ 0 0 40 0　■ 60 0 100 0　□ 0 0 0 0　■ 0 80 0 0

028　信頼感を与える配色

進学塾・学習塾の配色⑥
黄色、ブルー、ピンクとも明るく彩度の高いトーンの色を使用し
勉強に苦手意識がある生徒にも響く、カジュアルな楽しい配色。

家庭教師のファミリー ［勉強のお悩み解決！］／生徒募集広告
D：倉内政和　I：村上峰佳　S：ファミリー　Printing：須田製版

0 0 90 0　　80 0 0 0　　0 0 0 0　　0 80 0 0

030 　信頼感を与える配色

進学塾・学習塾の配色⑦

画面を分割し、学年別に色分けして情報を整理した配色とレイアウト。それぞれの色が、白抜き文字が読みやすく、かつ写真をつぶさない濃度に設定されている。

中萬学院 ［新学年につながる力を一人ひとりに］／生徒募集広告
AD, D：石山和貴　　D：富樫沙也佳　　P：新見和美、内田 龍　　CW：船山敬祐　　DF, S：モノリスジャパン　　Printing：東洋紙業

□ 0 0 0 0　　■ 0 60 17 0　　■ 56 60 70 0　　■ 0 40 93 0　　■ 70 12 0 0

To Evoke Feeling of Trust

部活、明光、部活。

なんて過密スケジュール！でも、自分でやると決めたんだ。

みんながいるから、本気になれる。

授業開始前はワイワイガヤガヤ。だんだん、みんなの顔が真剣に。

どうしてもあの高校に行きたい。

気づけば、みんな受験モード。その焦る気持ちを目標に変えて。

「先生！はやく宿題だして」

やればできるってわかれば、がぜん、やる気モード。先生も「お、おう」なんて。

冬、行くぜ！
明光の冬期講習。

苦手を来年に持ちこすな！
冬の苦手克服 4DAYS
¥4,000
¥6,000
¥8,000
期間限定12月21日まで

特別企画 お気軽にお問い合わせください。
教室見学実施中!!

志望校合格へ向けてがんばる受験生を応援するサイト
合格どんどんプロジェクト

明光はYDK応援塾！
個別指導 明光義塾
新規入会生受付中！ 明光義塾 検索

進学塾・学習塾の配色⑧
白い余白に、コピーを効かせた配色とレイアウト。
キャンペーンの内容には、視線を集めつつ、やさしい雰囲気のあるやわらかなトーンのピンクとオレンジを配置。

明光ネットワークジャパン ［冬、行くぜ！ 明光の冬期講習。］／生徒募集広告
CD：水口克夫　AD：山中牧子　P：土井文雄　I：萩原ゆか　DF：Hotchkiss

□ 0 0 0 0　■ 0 58 32 0　■ 100 36 0 0　■ 0 40 47 0　■ 4 0 93 0

進学塾・学習塾の配色 ⑨

コーポレートカラーのブルーの背景に、カラフルな
イラストを配置。小さな子から始められる間口の広さを
さりげなく感じさせる楽しい雰囲気の多色使い。

公文教育研究会［2月無料体験学習］／生徒募集広告
CD：進藤瑞博　AD：濱村基光　P：村井眞哉　I：兒島麻美　CW：岩田純平、東 美歩　DF, S：電通

KUMON

「今」を支える。「未来」につなげる。

子どもたちは、大きな夢や目標に向かう途中で、さまざまな課題に出会うでしょう。それらを乗り越える力を身につけるためには、自分で考え、自分で答えを導き出す力が必要です。KUMONの教室に、ぜひお越しください。子どもたちの「今」を支え、「未来」につながる力をはぐくみます。

くもんの先生が かわりました。
これからも、この地域の子どもたちの成長を、全力でサポートしてまいります。

公文式「生徒募集中」

お気軽にお問い合わせください。

公文式学習は「個人別学習」。だから、いつからでも始められます。
1教科でも複数教科でも、ご希望に合わせて学習できます。 算数・数学 英語 国語
●月会費／6,480円（1教科／幼児・小学生の場合）です。※中学生7,560円、高校生以上8,640円 ※英語学習開始時には、専用リスニング機器「E-Pencil」6,480円（税込）をご購入いただきます。※会費は教材費、消費税を含みます。入会金は不要です。※教室での学習は週2回です。

入会のお申し込み・お問い合わせは、裏面の教室まで。
教室と連絡がつかない場合やご質問などは、フリーダイヤル 0120-372-100（ミンナニ ヒャクテン）（受付時間 9:30～17:30 土・日・祝日を除きます）までお問い合わせください。

KUMONのことを詳しく紹介しています
くもんいくもん 検索

くもん、いくもん♪

進学塾・学習塾の配色⑩
企業のコンセプトを印象的に伝えるキャッチコピーから広がるイメージを限定しないように色数を抑えた「信頼感」の表現。

公文教育研究会 ［公文式生徒募集中］／生徒募集広告
CD：進藤瑞博　AD：濱村基光　I：兒島麻美　CW：岩田純平、東 美歩　DF,S：電通

■ 63 0 0 0　□ 0 0 0 0　■ 0 0 92 0　■ 0 0 0 100

進学塾・学習塾の配色⑪

新年度の生徒募集広告を、コーポレートカラーのグリーン×春のイメージカラーのピンクで表現した一目で伝わる配色とレイアウト。

ベストワン ［ベストワン新年度生募集！］ / 生徒募集広告
CD, CW：森 正剛　AD, CW：坪井 悟　D：カナウ　DF：シー・レップ　S：中島祐希　Printing：ホーナンドー

0 20 10 0　　90 32 98 5　　0 0 0 0

To Evoke Feeling of Trust

YAMAHA MUSIC FOUNDATION

ヤマハ音楽教室
Yamaha Music School

耳から育てると、
「弾ける」が一生モノになる。

幼児期は音を聴き取るチカラが発達する大切な時期。だからヤマハはまず「耳」から育てます。
そして、Yamahaメソッドは、「弾ける」の先まで。「きく→うたう→ひく→よむ→つくる」。
お友だちと一緒に音楽の楽しさを分かち合い、
これからもずっと続いていくお子さまと音楽との関係を、もっと豊かなものへと育んでいきます。

弾けるが、変わる。500万人が選んだ。
Yamahaメソッド

12本のWEBムービー公開！　ヤマハメソッド　検索　http://yamaha-ongaku.com/

ヤマハ音楽振興会

幼児・児童向けの配色①
淡いブルーの背景に、カラフルにスタイリングされた子どもたちを円形に配置した幼児向け音楽教室の広告。写真のやわらかい雰囲気が全体に上質なイメージを与えている。

ヤマハ音楽振興会　[Yamahaメソッド]／生徒募集広告
CD：岡林和也、日高延吉　AD：黒瀬美香　P：高柳悟　D：門田伊三男　CW：渡邊智司　DF, S：クオラス　Printing：中部印刷

35 3 0 0　　0 0 0 0　　0 0 0 100　　3 90 0 0　　5 7 62 0　　78 0 62 0

036　信頼感を与える配色

幼児・児童向けの配色②
青空に白抜きとビビッドなピンクで文字情報を配置した
春の生徒募集広告。対角線をベースにした構図が躍動感を与える
元気なイメージの配色とレイアウト。

春日井スイミングスクール　[春休み短期教室] / 生徒募集広告
AD：大山春幸　DF：畠山企画 チラシバイキング　S：KLサービス

| 73 25 0 0 | 0 0 0 0 | 0 90 20 0 | 22 15 0 0 | 0 50 30 0 | 10 6 87 0 |

幼児・児童向けの配色③

カラフルな色相を淡いトーンでまとめたやさしいイメージの配色とレイアウト。見出しには比較的強いトーンの色を使用し、読みやすくメリハリを効かせている。

イトマンスイミングスクール ［スイ育はじめてみませんか？］ / 生徒募集広告
Director：中條早紀、中須雅和　CD：佐々木 紳　AD：石田愛実　I：小林枝里香　D：野間誉智　CW：大阪匡史　DF：廣告社

幼児・児童向けの配色④

クラフト紙の茶色をベースに、カラフルなパステルカラーを施して
考古学を子ども向けにやさしく表現した楽しい配色。
線や文字色の茶色が全体にやわらかい印象を与えている。

横浜市歴史博物館［企画展 君も今日から考古学者］／展覧会告知
AD, D：高橋健介　I：わかばやしたえこ

■ 12 22 36 0　□ 0 0 45 0　■ 14 70 70 0　■ 0 0 0 100　■ 48 0 68 0　■ 0 48 0 0

幼児・児童向けの配色⑤
赤のギンガムチェックにビビッドなトーンの
カラフルな見出しを効かせた楽しそうな様子の伝わる
元気いっぱいの配色。

永観堂幼稚園 ［キッズランド］ / イベント告知
AD, D, P：原田直輝　I：橋本弘美　CW：今井宏江　CW：ギルド

040　信頼感を与える配色

おとなが着てるのは、
スーツという名前の
ユニフォーム。

2015年11月23日
10:00〜17:00　雨天決行　2,000円（ひとり3体験）　230冊限定
www.itami-hataraco.com

伊丹のお店でこども職業体験
はたら子

仕事も作
英語で「w
遊びじゃ
本物の作

2015年11月23日
10:00〜17:00　雨天決行　2,000円
www.itami-hataraco

To Evoke Feeling of Trust

お客さんの美味しいは、
コックさんの嬉しい。
仕事は笑顔がニコイチです。

2015年11月23日
10:00〜17:00 雨天決行　2,000円（ひとり3体験）
www.itami-hataraco.com

幼児・児童向けの配色⑥

黒、白、マゼンタ、シアン、イエローというコントラストの強い
5色を使用した目を引くペンダッド配色（P15）。
5色の配分をグラフィカルにアレンジした楽しいバリエーション。

伊丹郷町商業会　［はたら子2015］／ イベント告知
AD, D：中原新覚　　CW：窪田倫明　　DF, S：シン

| 0 100 0 0 | 100 0 0 0 | 0 0 0 100 | 0 0 100 0 / | 100 0 0 0 | 0 0 100 0 | 0 0 0 100 | 0 100 0 0 / | 0 0 100 0 |
| 0 100 0 0 | 0 0 0 100 | 100 0 0 0 | | | | | | |

学生の心をつかむ配色①

「やさしい保育士になった楽しい未来」のイメージが広がる
やわらかいトーンの色をカラフルに使ったソフトでポップな配色。

東海福祉専門学校　[こども未来学科 オープンキャンパス開催!] ／学校案内
AD：内藤孝次　　D：清水すず菜　　DF,S：グラフィック アンド デザイン カプセル

　　0 0 0 0　　0 58 0 0　　40 0 100 0　　0 62 34 0　　56 0 7 0

To Evoke Feeling of Trust 043

PICK UP!
裏

学生の心をつかむ配色②
若々しく活気あふれる老人ホームの
新しいイメージを、やさしく明るいトーンで
まとめた配色で表現した新卒採用広告。

社会福祉法人 三幸福祉会 ［私たち、26.5歳の老人ホームです。］／会社案内
CD, CW：那須野達也　D：後藤和都　P：齋藤雄輝
DF, S：カケハシスカイソリューションズ

044　信頼感を与える配色

学生の心をつかむ配色 ③

面接免除などの採用特典がついた
ユニークな麻雀大会の学生向け募集告知。
麻雀卓の緑×ビビッドな黄色の目を引くシンプルな配色。

スターティア ［内定をツモれ］／イベント告知
CD, CW：古田将規　AD, D：中村香織　DF, S：カケハシスカイソリューションズ

0 10 98 0　　83 30 74 0　　0 0 0 100　　0 0 0 0

To Evoke Feeling of Trust | 045

就キャス
SHU-CAS

就活生のための動画サイトを、本気で考えました。

就キャスの特徴

リアリティがあって安心	企業にエントリーもできる	ちょっと空いちゃった時間つぶしにも	学生の目線を理解しています	字幕も充実 音声無しでも伝わる
情報はすべて動画で配信	就活をゼロから内定までサポート	毎日欠かさず動画配信中	学生ディレクターが撮影・編集	短い動画で、スマホ閲覧もサクサク

就キャスでできること

就活を楽しくスタート
まずは気になった動画を楽しむだけでOK。気軽に楽しく就活をスタートしましょう。

就活生や企業のリアルを学ぶ
就活経験者や人事の声も続々配信。成功事例の分析や、面接対策もできます。

相性のいい企業と出会う
求人している企業の動画から、直接エントリーもできる。自己PR動画でアピールすればいきなり面接なんてことも?

就キャス事務局：info@shu-cas.tv 　運営会社：株式会社カケハシ スカイソリューションズ
/shucas_tv 　/shucas 　/shucas_tv

学生の心をつかむ配色④
イラスト＆ロゴのパートと情報のパートに2分割した画面にブルー×黄の補色を配した目をひく明快な配色とレイアウト。

カケハシスカイソリューションズ ［就キャス］ / サービス告知
AD, D, I：小栗直人　　CW：星野良太　　DF：カケハシスカイソリューションズ

46 0 80　　0 0 100 0　　0 0 0 100　　0 0 0 0

学生の心をつかむ配色⑤

黄×水色×青×緑の4色で構成した「介護福祉士」を
目指す学科のオープンキャンパス広告。青と緑の類似色相に
補色の黄色を効かせた、さわやかで落ち着いた印象の配色。

静岡こども福祉専門学校　[介護福祉学科 オープンキャンパス] ／学校案内
AD：内藤孝次　D：清水すず菜　DF, S：グラフィック アンド デザイン カプセル

黄×水色×ピンク×オレンジの4色で構成した「保育士」を目指す学科のオープンキャンパス広告。左ページの配色の2色のみを変更して、ポップで元気な「子ども」らしいイメージを作成。

静岡こども福祉専門学校　[こども未来学科　オープンキャンパス] ／学校案内
AD：内藤孝次　　D：清水すず菜　　DF, S：グラフィック アンド デザイン カプセル

048　信頼感を与える配色

HYG

学割生活 ガクワリ／セイカツ 始まる！
サクサク 資格取得 ☆

東海・北陸地方 初！

待望の歯科衛生士
夜間部誕生！！

The Night School

2017年4月
歯科衛生学科
夜　間　部

■男女共学　■定員40名　■3年制
厚生労働大臣指定　歯科衛生士養成所
●国家資格　歯科衛生士　受験資格
●医療専門士称号付与（文部科学大臣）

静岡歯科衛生士専門学校

学生の心をつかむ配色⑥
ピンクとブルーを効かせた多色使い。
女子学生の心をつかむポップな配色とレイアウト。

静岡歯科衛生士専門学校 ［歯科衛生士専門学校夜間部］ / 学校案内
AD：内藤孝次　P：村上順一　D：清水すず菜　DF, S：グラフィック アンド デザイン カプセル

□ 0 0 0 0　■ 0 85 0 0　■ 73 0 0 0　■ 0 10 100 0　■ 70 0 86 0

049 To Evoke Feeling of Trust

Open Campus 2015-2016
SHIZUOKA SHIN BIYO
winter

オープンキャンパス開催！
9:30-13:00 (受付9:00〜)
・当日の参加OK
(9:20までに本校1階に集合してください。)

海抜4県100%達成校の中で 受験者数 No.1!

2014年度 美容師国家試験 合格率 100% 達成! 全国平均 88.9%

12/12 土 体験入学
- ファッション ・可笑しなお菓子のクリスマスリース☆
- ヘア ・サンタコスはこれで決ーまりっ!
- トータルビューティ ・キラカワ☆クリスマスネイル!

1/16 土 授業見学会
- ・Rマーチャン D って何? ブランド製作中!
- ・国家試験合格100%の秘密公開!
- ・コンテスト!? 技☆アップスタイル!

各日開催 参加者特典
01 SHINBIオリジナルグッズプレゼント!
02 在校生とのランチタイム 先輩から直接SHINBIのことを聞くチャンス!

お申込み方法
0120-035-901
Eメールで info@hba.ac.jp
WEBで 静岡新美容 検索
スマートフォン

学校法人 染葉学園
HBA 静岡新美容専門学校
〒438-0078 静岡県磐田市中泉1-1-1 JR磐田駅北口 徒歩30秒!

学生の心をつかむ配色⑦

写真を邪魔しない落ち着いたトーンのブルーにピンクと黄色を効かせた配色。見出し部分の余白がさわやかな印象を与えている。

静岡新美容専門学校 ［オープンキャンパス開催！］／学校案内
AD：内藤孝次　D：清水すず菜　DF, S：グラフィック アンド デザイン カプセル

| 0 0 0 0 | 45 5 0 15 | 0 0 0 100 | 0 0 92 0 | 0 85 25 0 | 35 0 100 0 |

050　信頼感を与える配色

学生の心をつかむ配色⑧

**全体を同一色相のグラデーションでまとめて
夢の広がる楽しい世界観を表現した若者の心をつかむ配色。**

静岡新美容専門学校　［オープンキャンパス開催！］／学校案内
AD：内藤孝次　　D：清水すず菜　　DF, S：グラフィック アンド デザイン カプセル

0 60 70 0　　0 27 90 0　　0 10 100 0　　0 0 0 0　　0 85 25 0　　35 0 100 0

To Evoke Feeling of Trust 051

052　信頼感を与える配色

「書く」から生まれる感動を
一人でも多くの方へ。

20th Anniversary
公文エルアイエル

2016年、公文エルアイエルは創立20周年を迎えました。
公文書写教室を支えてくださった皆さまのご支援に、
心から感謝申し上げます。
私たちは書写学習を通し、多くの方々に、公文式が大切にする
「自学自習」の考えをもとに、「学ぶ喜び」や「書く楽しさ」を
知っていただきたいと願って活動してまいりました。
20周年を機に、さらに多くの方と一緒に歩み続けられるよう、
全国およそ2,800名の公文書写教室の指導者とともに、
たゆまぬ努力で地域社会に貢献してまいります。

美しくなる私の文字

＼くもんの書写は、選べる4教科／

ペン習字　かきかた　筆ペン　毛筆

美しい文字を書く人になる
公文書写
KUMON

3月の無料体験
3月11日(金)～3月31日(木)
～無料体験のお申込みは裏面の教室まで～

詳しくはウェブで/
公文書写　検索

ご質問・お問い合せは　**公文エルアイエル**　☎ 0120-410-297
受付時間／10:00～17:00　土・日・祝日をのぞきます

大人向けの教育講座の配色①
余白の「白」が、明朝体の題字を印象的に引き立たせた
幅広い世代に向けた美しいスタンダードの表現。

公文エルアイエル　[3月無料体験] ／ 生徒募集広告
CD：倉西正浩　AD：磯口友次　P：ヨシダダイスケ　D：岡村成美、楽原 眸　Planner：秋松太地
CW：竹田亮子　DF, S：LAST DESIGN

□ 0 0 0 0　■ 0 67 50 0　■ 0 0 0 100　■ 55 8 0 0　■ 3 0 90 0

芸術に出会って、第二の人生はじまる。

Restart→

75歳 × 芸大入学
「生まれ変わったら芸大へ行こう」そう思っていたとき、偶然にも通信教育部を知った。「今からでも行ける!」と入学を決めた。「私の絵を見た人が"優しい心を取り戻せるような、悲しんでいる人にも届くような"そんな絵を描きたい」合い間も自宅のアトリエで、キャンバスに向かう。目標は、100歳までに描き続けること。
日本画コース 三重県 Aさん

OL × 学芸員資格
富山県黒部市にある小さな美術館で学芸員をしている、清水の舞台から──というくらいの気持ちしたと言う。一般企業で働きながら、「芸大入学から、芸術を学んで資格をとることが目標だった。学費を自分からのスクーリングなどで、3回目、初めて自分で企画した展覧会を開くやりました。
芸術学コース 富山県 Hさん

転職 × 建築士
理系の大学を卒業し、電気技術者として働いてきたが、建築への興味は、心の片隅にずっとあった。ゼロからの建築を学ぼうと入学。本格的に建築を学ぼうと、仲間に支えられ無事卒業した。その勢いで、2級建築士も取得。現在は建築事務所に転職し、設計の仕事に携わっている。
建築デザインコース 東京都 Aさん

アーティスト × 芸大
高校を出て就職したが、何か技術を身につけようと専門学校へ。そこで写真にはまった。渡米のために西大卒の学位が欲しくて本格的に入学。京都で伝統に触れ、日本の魅力を知った。自分の国を知ることは、自分の中に新しい世界をつくることと気づいた現在は、国内外で個展を開催。さまざまな出会いがまた自身の世界を広げてくれる。
写真コース 東京都 Nさん

定年後 × 洋画
37年の教員生活を終えると同時に、芸術大学に入学。「大学で洋画を学んでいる」と教え子に話すと、みんな目を丸くした。体育教員ひと筋、絵は初心者だったいちから教わり、絵を描く中で、解放されていく自分がいた。「こんな歳になって…」驚きだった。卒業後も教育と絵に関わりながら、変化する自身を楽しんでいる。
洋画コース 奈良県 Yさん

開発者 × 歴史遺産
幼い頃から母親に連れられて、よくお寺巡りをしていた。職業は文具メーカーの開発担当者。仕事で和紙を扱うこともあり、修復にも興味があった。卒業研究では、京都のお寺に何度も足を運び、夜や休日にレポートを書いた。忙しいのに、気づくと大学院に進学していた。知れば知るほど、のめり込んでいく。研究の日々はつづく。
歴史遺産コース 神奈川県 Tさん

働くママ × 手のひら芸大
大学卒業資格の取得と芸大入学当時、娘はまだ3歳。早朝に自宅で芸大の動画を見て、通勤時間でスマホで教材を読む。夜や休日にレポート。仕事も育児にも手を抜かず、やりきって夢中だった2年。卒業し娘が大きくなった今、もう一度学生になって専門的なデザインを学び直そうと、手のひら芸大から、芸術教養学科に編入学した。
芸術教養学科 東京都 Kさん

18歳から96歳、全国6,000人が"現役芸大生"。
※2015年度現在、通信教育部の在学生数6,296名

京都造形芸術大学 通信教育部

□芸術教養学科(手のひら芸大) □芸術学 □歴史遺産 □文芸 □和の伝統文化 □日本画 □洋画 □陶芸 □染織 □写真
□情報デザイン(グラフィックデザイン／イラストレーション) □建築デザイン □ランドスケープデザイン □空間演出デザイン
◇博物館学芸員課程 ◇芸術教育士課程 ◇水墨アトリエ ◇フォトアトリエ ◇大学院

大人向けの教育講座の配色②
余白の「白」が、心豊かなライフスタイルを表現した写真を印象的に引き立たせたシンプルで上質な印象を与える配色。

京都造形芸術大学 通信教育部［芸術に出会って第二の人生はじまる。］／生徒募集広告
CD, CW：山本いずみ　AD, D：ケイズデザイン　P：興山満宇　DF：アドビジョン

□ 0 0 0 0　■ 20 42 86 0　■ 36 83 94 0　■ 0 0 0 100　■ 50 14 64 0

信頼感を与える配色2 金融・通信・不動産の配色

金融や通信、不動産など信頼感を感じさせるイメージが必要な業種の配色例をご紹介します。
重厚、落ち着いている、さわやか、クリーン、熱意… などさまざまな表現の仕方があります。

「信頼感」のさまざまな表現

彩度が低く濃度が高い色を用いて、ストイックさや真面目さを表現したり、反対に明度の高い色を用いてクリーンでさわやかな印象にしたり、色の持つイメージを利用してさまざまな表現をすることができます。

トラディッショナル・ストイック・真面目さ・誠実さ

紺やエンジ、深緑など、彩度を抑えた濃度の濃い色は、重みのある落ち着いた印象を与える（P20参照）

さわやかさ・クリーン

白と明るくソフトな印象のブルーを使用したさわやかでクリーンなイメージ

元気・ポジティブ・熱意

濃度と彩度の高いピンクを使用して、ポジティブで元気な熱意を伝えるイメージ

同一の色相のアレンジ

シリーズ広告で、同一の色相をドミナントカラーに使用することは、有効なイメージ戦略となります。伝えたい内容によってトーンや使用する面積をアレンジしても、統一したイメージを与えることができます。

キャラクターの写真のさわやかな雰囲気を生かした明るいトーンのベースカラー

ベースカラーを強いトーンに変更し、赤で表現した金額との対比を際立たせ、伝えたい内容を強調している

伝えたい情報量が多いときは、邪魔にならないように罫線やポイントに部分的に用いている

コーポレートカラーを効果的に使用する

クライアントのコーポレートカラーは、ロゴなどで部分的に用いる以外に、画面全体のドミナントカラーやポイントカラーとして効果的に生かすこともできます。

全体をコーポレートカラーと同じグリーンの色相でまとめ、企業のイメージカラーを生かした配色

春のキャンペーンにふさわしい明るいピンク色をベースカラーに、コーポレートカラーのグリーンをアクセントカラーに用いた、広告の内容が一目で伝わる配色

強く打ち出したい内容を伝えるために、コーポレートカラーと補色の関係にある強いトーンのピンクを使用した目を引く配色

056　信頼感を与える配色

Yahoo! BBが今ならおトク!

のりかえはカンタンだ！

地域限定

ソフトバンクショップで
Yahoo! BB 光 フレッツコースに申し込むと

15,000円
キャッシュバック！

キャンペーン詳細はソフトバンククルーまで

YAHOO! BB JAPAN Broadband　　SoftBank

通信の配色①

人気のシンボルキャラクターをアイコン化し、強いトーンのシンプルな配色で、伝えたい数字の情報を明快に表現した一目で伝わる配色とレイアウト。

ソフトバンク［Yahoo! BB 15,000円キャッシュバック］/ キャンペーン告知
D：花垣大樹　DF：ソフトバンク内製デザインチーム

■ 73 4 0 0　□ 0 0 0 0　■ 5 100 100 0　■ 0 0 0 100　■ 0 0 96 0

ナイスプラン！

7GB！たっぷり使うなら
3,696 円/月 ※1
（3年目以降は4,196円）

スマホとデータ量を分け合うなら
子回線専用 **1,900 円/月** ※2
（3年目以降は2,400円）

キャンペーン実施中！※3

ぶっ飛ぶほどトクする、選べる料金プラン！

Pocket WiFi
Hybrid 4G LTE　初対応　SoftBank 303ZT

下り最大 **165 Mbps!**

SoftBank

通信の配色②
お得情報を伝えながらも「質の高い」印象を与える、キャラクターの魅力を活かした明るいトーンのさわやかなベースカラー。

ソフトバンク ［Pocket WiFi 303ZT］／商品案内
CD：佐々木宏　AD：飯田雅実　P：伊藤真也　I：太田岳　D：森昭太
CW：村松賢一、ささきゆき　DF：電通　Printing：凸版印刷

34 05 0　　0 0 0 0　　0 0 0 100　　34 42 88 0

058　信頼感を与える配色

家族の学割 25

お子さまが25歳まで、ご家族も
ずーっと割引！

25歳以下の方と一緒にのりかえると

家族4人で
毎年77,760円相当
おトク！　もちろんお子さまは、新規加入でもOK！

・ご家族はのりかえ（MNP）ではない新規加入の場合、割引は2年間となります。

スマ放題ご加入時の特典内容　　ご加入条件などの詳細は裏面へ！

1人 毎年19,440円相当 おトク！

※通信料金6,480円／年割引＋データ増量12GB／年（12,960円相当）

通信料金から**毎月540円**割引　＋　データ量**毎月1GB**プレゼント
　　　　　　　　　　　　　　　　　　　　（1,080円相当）

ホワイトプランご加入の場合は3年間1,080円／月割引となります。
・ご家族はのりかえ（MNP）ではない新規加入の場合、割引は1年間となります。

・2年単位での契約となります（自動更新）。更新月（契約期間満了の翌請求月）以外の解約等には契約解除料9,500円（税抜）がかかります。また、スマ放題専用2年契約を更新月に解除された場合は、前月利用分まで割引適用となり、当月利用分は割引適用されません。・消費税率が変動しても、割引額は変わりません。

記載の金額は特に断りがない限り税込です。
割引額は税込総額からの割引額です。

SoftBank

通信の配色③
ブルーとピンクをポイントに効果的に配置した
たくさんの情報を明快に伝える配色とレイアウト。

ソフトバンク［家族の学割25］／キャンペーン告知
AD：田谷政義　　D：井ノ口実男　　CW：八木香吏　　DF：博報堂　　Printing：文化堂印刷

□ 0 0 0 0　　■ 90 40 0 0　　■ 0 0 0 50　　■ 0 0 0 100　　■ 0 85 0 0

音声通話機能付きSIM
みおふぉん

IIJmio
スマホを おトクに たのシム

スマホの強い味方
家族でも ひとりでも
賢い人のこだわりSIM

おうちでナンバーポータビリティ
今お使いの番号がそのまま使えます！

番号そのまま おうちで乗り換え(MNP転入)！ **月額1,600円**(税抜)
音声通話機能付きSIM ミニマムスタートプランの場合

家族で乗り換えればさらにおトクに！詳しくは中面へ

さらに通話料もおトク！ **最大60%OFF!**
通常の通話料：20円/30秒

家族みんなで分け合える ファミリーシェアプランのデータ量 **10GB**

家族にうれしい ファミリーシェアプラン！

IIJmio SIM
アイアイジェイミオ

料金・仕様など詳しい情報はWebサイトでチェック！
IIJmio高速モバイル/Dサービス みおふぉん
http://iijm.io/hmf
みおふぉん 検索

通信の配色④
インパクトの強いビビッドなピンクを
ベースカラーに使用した視線を集める大胆な配色。

インターネットイニシアティブ
［IIJmio SIM 音声通話機能付きSIM みおふぉん - スマホの強い見方 賢い人のこだわりSIM］／ キャンペーン告知
AD, D, CW：小島ケイ　I：藤田かえる

■ 5 93 0 0　□ 0 0 0 0　■ 0 0 0 100　■ 0 0 100 0　■ 80 62 0 0　■ 0 40 95 0

信頼感を与える配色

通信の配色⑤

新春フェアらしい金×赤の組み合わせ。初日の出と放射線状の効果線が視線を引きつけるおめでたい配色とレイアウト。

ソフトバンク ［ワイモバイル新春初売］/ キャンペーン告知
CD：鮫島正行　AD：伊藤泰貴　D：石川洋平　DF：ピーアンドエフ

| 0 0 0 0 | 0 7 58 0 | 0 91 76 0 | 0 60 100 0 | 10 36 85 0 |

To Evoke Feeling of Trust 061

通信の配色⑥
詰襟の黒と桜色のシンボリックな組み合わせが「学割」を告知した明快な配色とレイアウト。

ソフトバンク［Pocket WiFi 学割 / ワン！キュッパ学割］／ キャンペーン告知
CD：永見浩之　AD：榮 良太　D：タルボット才門　DF：博報堂　Printing：ピーアンドエフ

0 0 0 0　　0 0 0 100　　0 70 93 0　　5 92 85 0　　/　　0 64 0 0　　0 0 0 0　　0 0 0 100　　0 70 93 0

通信の配色⑦

黒板×チョークカラーが「学割」を告知した明快で楽しい一目で伝わる配色とレイアウト。

NTTドコモ ［ドコモの学割］／キャンペーン告知

金融の配色①

コーポレートカラーのグリーンにコントラストの強い補色のピンクを合わせて「お得な情報」を明快に伝えた目を引く配色。

りそなホールディングス ［りそなグループATMをいつでも0円で使うには？］／サービス案内
CD：ニシカワ

0 77 0 0	87 4 100 0	0 0 0 100	0 0 0 0

金融の配色②

情報を整理し、余白を活かしながら、全体をコーポレートカラーのグリーンでまとめた読みやすく明快な配色とレイアウト。

りそなホールディングス ［Visa デビット＋クレジット 「今払い」「後払い」］／ サービス案内
CD：日本経済社

■ 0 0 0 0　■ 100 0 80 0　■ 60 10 85 0　■ 50 10 0 0

想いをつなぐ、未来を形に。 Next Action RESONA GROUP

りそなグループ トクする 春の大感謝祭!!

個人のお客さま対象

口座開設

実施期間：2016年2月1日(月)～2016年4月30日(土)

STEP1特典

キャンペーン期間中に、下記の条件を満たしたお客さまの中から
抽選で300名さまに 体験ギフトカタログ（10,500円相当）プレゼント！

お取引条件：普通預金口座の新規開設 ＋ Webコミュニケーションサービス「マイゲート」のお申込み ＋ 2016年4月30日時点で口座残高10,000円以上

■体験ギフトカタログとは…
様々なアクティビティやリラックス・タイムなど、やってみたかった事を選んで実際に体験いただけるギフトです。

さらに！

STEP2特典

上記、STEP1特典対象のお取引に加え、下記の条件を満たしたお客さまの中から
抽選で100名さまに 現金50,000円プレゼント！

お取引条件：「マイゲート」の初回アンケート回答* ＋ 給与・アルバイト代（3万円以上）のお受取り

＊「マイゲート」の初回アンケート回答について詳しくは裏面をご確認ください。

店頭限定
普通預金口座の新規開設と「マイゲート」のお申込みで、りそにゃ「ペンスタンド付メモ」プレゼント！

※お一人さま1回限り ※写真はイメージです。色・仕様は実際と異なる場合があります。

● 当選者数はりそなグループ全体の総数となります。

キャンペーンおよび「マイゲート」に関するご注意事項は裏面をご確認ください。

キャンペーンに関するお問合せは、店頭または「コミュニケーションダイヤル」まで。

りそな銀行　**0120-24-3989**
埼玉りそな銀行　**0120-77-3192**
近畿大阪銀行　**0120-84-0600**

※自動音声に従い③を押してください。りそな銀行と埼玉りそな銀行の受付時間は24時間となります。（ただし、土曜23時～日曜8時、日曜23時～月曜7時の時間帯を除きます。）近畿大阪銀行の受付時間は平日9時～21時となります。プッシュ回線またはプッシュ音の発信可能な電話機からご利用ください。

RESONA りそな銀行　埼玉りそな銀行　近畿大阪銀行

表示有効期限2016年4月30日

金融の配色③
コーポレートカラーのグリーンに桜色を合わせた
一目で伝わる「春のキャンペーン」の配色とレイアウト。

そなホールディングス ［りそなグループ春の大感謝祭］／キャンペーン告知
CD：ミカ製版

0 30 13 0 ／ 0 0 0 0 ／ 100 0 80 15 ／ 5 7 18 0 ／ 82 0 20 0 ／ 0 50 92 0

信頼感を与える配色

不動産の配色①

写真と金額が印象的に引き立つ、コントラストの強い
黒×赤×白の目を引く組み合わせ。
開いた状態でも絵になる縦に開く2つ折りチラシ。

トヨタホーム名古屋 ［W（ダブル）チャンスフェア］ / 不動産広告
CD, AD, CW：本田英二　D：本多元則　DF, S：アッシュデザイン

0 100 100 0　　0 0 0 100　　0 0 0 0　　74 50 0 0

不動産の配色②

カラフルな切り抜き写真のコラージュを黒い背景で引き締めた
モダンでおしゃれな印象を与える配色とレイアウト。

三井不動産レジデンシャル・JX不動産 ［パークシティ武蔵小杉 ザ ガーデン］／不動産広告
CD：成田 冠　AD：平野篤史　D：齋藤 恵、田中健一、長丘紘佳　P：福岡秀敏
CW：進藤伸二、大場祐子、菅原直人　DF：CreativeOut®、ドラフト　S：広和

| 0 0 0 100 | 0 0 0 0 | 18 15 24 0 | 82 38 80 20 | 0 93 83 0 | 72 40 0 5 |

不動産の配色③

丸の内開発のさまざまな展開を同じ構図の配色バリエーションで
伝えたスタイリッシュなシリーズ広告。

三菱地所 ［The Marunouchi Times］／企業広告
CD, CW：佐々木貴子　AD：榎本卓朗　P：岡祐介　D：山崎南海子、植木慶
CW（English）：JACK WOODYARD　DF, S：博報堂　Printing：三浦印刷

To Evoke Feeling of Trust 069

070 | 信頼感を与える配色

不動産の配色④

誠実な印象を与える落ち着いたトーンの紺と赤のブランドカラーを2分割した画面に配し、スタッフの誠実さと顧客の喜びを対比させた明快な「信頼」の配色とレイアウト。

野村不動産アーバンネット［野村の仲介＋(PLUS)］/ 企業広告
CD：市原弘一　AD：堤 裕起　P：末吉保乃香　D：林田哲也　CW：柴田修志　DF：電通

□ 0 0 0 0　■ 96 74 26 20　■ 38 90 88 5

To Evoke Feeling of Trust | 071

一緒に悩み、一緒に考え、一緒に歩む。
その人らしさを支えていきます。

Design Your Smile
健康創造のスズケングループ

東京都指定特定施設入居者生活介護申請中

介護付有料老人ホーム
[自立から要介護5の方まで]
エスケアリビング板橋

いつでも逢える近さが安心。
都営三田線「蓮根駅」から徒歩 **6分** (約480m)
都営三田線「西台駅」から徒歩7分 (約510m)

初期費用を抑えられて安心。
入居一時金 **0円**

利用しやすい費用負担で安心。
月額利用料金 **248,100円**
※詳細は裏面の施設概要をご覧ください。

7月1日(金)オープン(予定)
全54室

外観写真 ※土地・建物の権利形態/事業主体非所有(建物賃貸借契約)

カーナビをご利用の方は下記住所をご入力ください。
東京都板橋区蓮根三丁目13-9

6月4日(土)・5日(日)・11日(土)・12日(日) **事前内覧会開催** 要予約
気になることやお悩みなど何でもお気軽にご相談ください。
●開催場所／エスケアリビング板橋 ●開催時間／10:00～16:00

不動産（介護）の配色⑤

落ち着いたベージュをベースに濃度の高いエンジで
メリハリをつけた老人ホームの入居者募集広告。
彩度を抑えた赤みの茶の類似色相でまとめた「信頼」の配色。

エスケアメイト［エスケアリビング板橋］／介護施設案内
CD：阿曽友騎　DF, S：日広社

36 93 80 25 ／ 10 10 15 0 ／ 0 0 0 0 ／ 0 0 80 0

不動産の配色⑥

ベージュをベースにしたやさしい印象の写真に元気なピンクを組み合わせた明るくポジティブな印象を与える「信頼」の配色。

ナゴヤハウジングセンター日進梅森会場［住まいづくり1年生］/ 不動産広告
CD, CW：寺本晃典　AD：田井謙吉　D：星野陽二　DF：アドクエスト　DF, S：中日エージェンシー

5 2 10 0　0 80 40 0　20 10 10 0　65 10 0 0

みなとみらい駅から徒歩5分の住宅展示場
YOKOHAMA HOME COLLECTION

「ヨコハマ」の住まいは、みなとみらいで見つけたい。

Present! ＼SLEEP SELECT コラボレーション企画／
高機能寝具プレゼント!
抽選で「SLEEP SELECT」の高機能寝具をプレゼント！
本紙をご持参で抽選会に参加できます。
開催期間／3/10(木)〜3/21(月・祝)　時間／10:00〜17:00　場所／クラブハウス
※期間中お1組様1回の参加に限ります。

Pickup Event!
3/19(土) 本格的料理を楽しもう キッチンカー大集合！
3/20(日) モコモコアルパカに抱きつこう 同日開催 動物ふれあい広場
詳しくは誌面へ

AsahiKASEI ヘーベルハウス　一条工務店　JPホーム 高松建設グループ　住友不動産　住友林業
SEKISUI HOUSE 積水ハウス株式会社　Tatsumi planning　Daiwa House ダイワハウス　PanaHome　三井ホーム　三菱地所ホーム

不動産の配色⑦
白い背景に明るいブルーを組み合わせた
さわやかでクリーンなイメージの「信頼」の配色。

三菱重工業 ［横浜ホームコレクション］／不動産広告
AD：油井紀子、上條 恭　D：伊東健太郎　DF, S：エイトノットアンドカンパニー
□ 0 0 0 0　■ 5 10 25 0　■ 52 7 10 0　■ 20 0 87 0　■ 7 54 72 0　■ 60 33 0 0

不動産の配色⑧
明るい黄緑と黄色のよく調和する類似色相配色に、カラフルな切り抜き図版をちりばめた楽しいファミリーイベントの告知広告。

パナホーム・サーラ住宅［家族 de 体感］／不動産広告
CD：井上健一　　D：民野由季　　DF：読売エージェンシー東海　　DF, S：キュームグラフィック

| 43 0 92 0 | 0 0 86 0 | 0 0 0 0 | 55 82 100 37 | 83 40 100 20 | 0 80 95 0 |

不動産の配色⑨

カラフルな多色使いのファミリー向け広告。
明るくビビッドなトーンで統一された元気でポップなイメージの配色。

福岡地所 ［hit 春のわくわくファミリーフェスタ！］／ 不動産広告
CD：荒川 洋　AD, D：柿野秀樹　D：石坂由美子　CW：黒岩 聡　DF：カキノデザイン　S：三広　Printing：大成印刷
0 0 0 0　80 0 0 0　0 80 0 0　0 0 80 0　30 0 100 0

076　信頼感を与える配色

不動産の配色⑩
背景の白を基調にした、写真を引き立てた色使い。
化粧タイルのブルーなど写真からイメージされる色を
部分的に用いたさわやかな配色。

コアホーム［完成見学会］／不動産広告
CD：柳田純一　　D：中辻ゆかり　　DF, S：ARIO

□ 0 0 0 0　　□ 15 0 5 0　　■ 55 23 0 0　　■ 60 80 100 50

不動産の配色⑪
スウェーデン国旗のデザインを構図と配色に落とし込んだ
「北欧住宅」の不動産広告。内容が一目で伝わる配色とレイアウト。

クサカ［北欧の家］／不動産広告
CD, AD, CW：牧野秀啓　　D, CW：黒木康郎　　DF, S：アッシュデザイン

55 7 0 0　　0 0 94 0　　0 0 0 0　　0 67 92 0　　60 90 80 0

078　信頼感を与える配色

不動産の配色⑫
白い背景をベースに水彩画のイラストとオレンジのアクセントカラーの組み合わせ。あたたかみのあるファミリー向け住宅の配色。

コアホーム［完成見学会］/ 不動産広告
CD：柳田純一　D：中辻ゆかり　DF, S：ARIO

0 0 0 0　　3 8 16 0　　16 46 90 0　　60 80 100 50　　100 0 50 0

2

消費意欲
をかき立てる配色

TO ENTICE CONSUMERS

交通・観光・商業施設・商品
TRAFFIC / TOURISM / FACILITY / PRODUCT

消費意欲をかき立てる配色

セールや季節のキャンペーンなど、アピールすべき情報をインパクトのある方法で伝えたり、
商品を魅力的に見せたりして消費者の心をつかむための配色を考えてみましょう。

インパクトを与える配色

セールやキャンペーン、オープン告知など、特に目を引きたい広告には、コントラストの強い配色や、カラフルな多色使いがよく用いられます。わくわくさせるような楽しいビジュアルと組み合わせるとさらに効果的です。

赤・金・マルチカラー

セールや新春の初市などによく使われる赤×金の組み合わせとマルチカラー(多色使い)の目を引く配色。

初売りセールにふさわしい
赤×金のおめでたい配色

レインボーカラーを見出しに
使用した強力なアイキャッチ

ビビッドなピンクとレインボーカラーの
効果線の組み合わせ

CMYKで作るゴールド

CMYKの4色で表現される金の表現いろいろ。赤や黒など、
組み合わせる色や使用する面積によって見え方が変わります。

C46 M56 Y72 K0（DIC619のイメージ）

C51 M52 Y75 K0（DIC620のイメージ）

C40 M40 Y100 K0

C0 M20 Y100 K20

C20 M40 Y90 K15

C43 M53 Y88 K0

C42 M56 Y81 K0

C10 M20 Y65 K0

To Entice Consumers | 081

補色・対照色相の配色

彩度と濃度の高い補色や対照色相の配色はインパクトの強い組み合わせですが、トーンを揃えると統一感のある心地よい印象となります。

ビビッドなトーンの
黄×青の対照色相の組み合わせ

明るく鮮やかな
赤×青の対照色相の組み合わせ

明るいブルーとピンクのシリーズ広告
並べて置かれた状態で目を引く対照色相の配色

商品の魅力を引き立てる配色

高級感や季節感など、商品の持つ魅力を最大限に引き立てるイメージ作りも、購買意欲をかき立てるために有効です。コントラストやグラデーションでドラマティックに見せたり、余白を活かしてクールに見せたり、商品の性質によって、さまざまな配色のテクニックがあります。

鮮やかな紅葉の赤とさわやかな空のブルーを対比させ、魅力的な秋を表現した交通広告

金箔をイメージしたカラーリングと背景のグラデーションで、上質な伝統と歴史のイメージをドラマティックに表現した観光誘致の広告

光と影のコントラストを生かしながら、商品のカラーと背景色を美しく連動させ、上質な高級感を表現した車の広告

交通・観光の配色 >> 情報を彩る配色①

見出し、情報、アイコン…とパートごとに画面を分割し、
色分けしたデザイン。さわやかなグリーンを紺色で引き締めた
グリーンとブルー系の類似色相配色。

東京地下鉄 ［メトロ＆ぐるっとパス］/ サービス案内
D：工藤容子

30 0 87 0　　93 64 0 42　　97 3 20 0　　0 0 0 0

To Entice Consumers | 083

小田急・東急・東武・つくばエクスプレス・西武・埼玉高速・東葉高速・東京メトロ

8社合同 東京メトロパスキャンペーン2015
Tokyo Metro Pass Happy & Enjoy Campaign2015

2015年 1/17 (土) → 2015年 3/16 (月)

東京メトロパスで、おトクにTOKYOたのしもう

WHAT? 東京メトロパスってなに？

HOW? 期間中にメトロパスシリーズを提示すると通常の「ちかとく」特典よりもさらに素敵な特典があります！

東京メトロパスシリーズ
※東京メトロでは発売しておりません。
・小田急東京メトロパス ・東急東京メトロパス
・東武東京メトロパス ・東上東京メトロパス
・TX東京メトロパス ・西武東京メトロパス
・SR東京メトロパス ・東葉東京メトロパス

各私鉄往復乗車券 PLUS 東京メトロ1日券 PLUS 各種特典

〈東京メトロ一日乗車券特典 ちかとく〉
112施設・443スポットで特典・サービスがうけられます！
ちかとく 検索
chikatoku.enjoytokyo.jp
東京メトロ各駅で配布中

池袋 サンシャインシティ
サンシャイン水族館
[通常特典] 入場料割引
＋
オリジナル・ハローキティコラボグッズプレゼント
＋
オリエント博物館
入場料半額
※特典対象乗車券1枚につき5様まで

神谷町 東京タワー
TOWER GALLERY 3・3・3 [3F]
直営売店 タワーショップ
オリジナルストラップ プレゼント
＋
[通常特典] マザー牧場CAFÉ
東京タワーパフェ 100円引き (700円▶600円)

浅草 浅草花やしき
入園料割引
[大人 (中学生以上〜64歳)]
1000円 ▶ 800円
[通常特典 小人(小学生) シニア(65歳以上)]
500円 ▶ 400円

odakyu | 東急電鉄 | TOBU | TXつくばエクスプレス | 西武鉄道 | SR埼玉高速鉄道 | 東葉高速鉄道 | 東京メトロ

交通・観光の配色 >> 情報を彩る配色②

画面を大きく2つに分けて、白い背景に「見出し」、マゼンタの背景に「情報」を配置し、情報パートの中をさらに、マゼンタ系の類似色相で色分けした配色による情報整理。

東京地下鉄 ［東京メトロパスキャンペーン2015］／サービス案内

0 0 0 0 | 0 80 16 0 | 56 74 0 20 | 22 93 0 17 | 18 44 0 0 | 0 53 7 0

084　消費意欲をかき立てる配色

札幌と八戸を結ぶ
とってもおトクなセットきっぷ

札幌・八戸なかよしきっぷ

札幌・盛岡なかよしきっぷも好評発売中!!

バスとフェリーは仲がいい。

高速バス と シルバーフェリー がセットでとってもおトク!

〔札幌 ⇄ 八戸〕

札幌	⇄	苫小牧	⇄	八戸
高速バス（ポラリス号）			シルバーフェリー	

片道 **5,400**円

●札幌発／札幌駅前バスターミナル
　中央バス札幌ターミナル（大通）／大谷地バスターミナル
●八戸発／八戸フェリーターミナル

子ども料金（小学生 6歳以上12歳未満）
片道 **2,700**円

※フェリーは「2等運賃」が含まれております　※お支払いは現金のみとなります
※片道ごとの購入しかできません　※往復割引等他の割引との併用はできません
※すべて消費税込みです

なかよしきっぷで旅がグッとお得に!

さぁ、今すぐ出発しよう!!

詳しくは裏面をご覧ください!

		（フェリー予約センター）ゴーサンキュー シルバー		
販売所	札幌	・札幌駅前バスターミナル1F中央バス窓口 ・中央バス札幌ターミナル窓口（大通） ・大谷地バスターミナル中央バス窓口	ご予約 お問合わせ	0120-539-468
	八戸	・川崎近海汽船八戸支店 窓口	●苫小牧フェリーターミナル／050-3821-1490　●八戸フェリーターミナル／050-3821-1478 ●中央バス札幌ターミナル／011-231-0500　※予約受付はしておりません。	

シルバーフェリー
http://www.silverferry.jp/

ハートフルネットワーク
北海道中央バス
http://www.chuo-bus.co.jp/

交通・観光の配色 >> 情報を彩る配色③

かわいいイラストで図説されたバスとフェリーのセット売り切符の広告。全体を明るいトーンでまとめたポップな類似トーン配色。

川崎近海汽船（シルバーフェリー）・北海道中央バス［札幌・八戸なかよしきっぷ］／サービス案内
CD：鈴木佑介（デイリー・インフォメーション北海道）　AD：久米井大輔（デクスチャー）　D：三村啓介（デクスチャー）
I：新居拓朗　DF：デクスチャー、デイリー・インフォメーション北海道　S：デイリー・インフォメーション北海道

| 0 55 20 0 | 0 0 0 0 | 65 0 35 0 | 25 0 100 0 | 0 90 85 0 |

同様のトーンでベースカラーを変更した同じ構図のシリーズ広告。
並べて置かれると、ピンクとブルーが目を引く対照色相になる。

川崎近海汽船（シルバーフェリー）・北海道中央バス・岩手県北バス・南部バス
［札幌・盛岡なかよしきっぷ］／サービス案内
CD：鈴木佑介《デイリー・インフォメーション北海道》　AD：久米井大輔《デクスチャー》　D：三村啓介《デクスチャー》
I：新居拓朗　DF：デクスチャー、デイリー・インフォメーション北海道　S：デイリー・インフォメーション北海道

交通・観光の配色 >> 情報を彩る配色④

ベースカラーの青×ドミナントカラーの赤×アクセントカラーの黄緑。
目を引くトライアド配色と簡潔なイラスト表現による明快なデザイン。

東日本旅客鉄道　[特急スワローあかぎ　ご利用案内] / サービス案内
I：藤井アキヒト　D：山堀 智、福田 亮　CW：柴崎昭彦

55 3 0 0 ／ 0 93 78 5 ／ 0 0 0 0 ／ 0 0 0 100 ／ 18 4 80 0

To Entice Consumers | 087

交通・観光の配色 >> 情報を彩る配色⑤

青×黄色の目を引く補色の組み合わせで、
見出しの文字を目立たせたキャンペーン告知の元気な配色。

東京地下鉄［東西線早起きキャンペーン］/ サービス案内
D：CAMPS 篠田　DF：博報堂　Printing：光村印刷

交通・観光の配色 >> 情報を彩る配色⑥

明るい黄色と黄緑のストライプに、ピンクや青、青緑など夏らしいトロピカルな色を配した多色使い。背景に丸く残した余白が全体にすっきりとしたメリハリを与えている。

東日本旅客鉄道・びゅうトラベルサービス［夏のハッピークーポンキャンペーン］/ キャンペーン告知
DF: ジェイアール東日本企画

19 93 0　　50 90 0　　0 0 0 0　　0 87 0 0　　58 14 0 0　　74 7 20 0

「大人の休日倶楽部」会員の皆さま、会員サイトの「マイページ」をご存じですか？

「大人の休日倶楽部」会員サイトの「マイページ」は、びゅうプラザからのお知らせや、会員限定のイベント、キャンペーンの案内をご覧いただけるなど、おトクな情報や、便利な活用方法が盛りだくさん！この機会にぜひ「マイページ」にご登録ください。

1 「Myびゅうプラザ」でおトクな情報をチェック

皆さまが普段ご利用になるびゅうプラザを「Myびゅうプラザ」に登録すると、びゅうプラザからのおすすめ旅行やキャンペーンなどの情報をご覧いただけます。

2 会員限定のイベントやキャンペーンをご案内

「大人の休日倶楽部」会員限定のイベントやキャンペーンにご応募いただけます。また、「マイページ」からメールマガジンに登録すると、会員だけのおトクな情報をメールで受け取ることもできます。

便利がいろいろ「マイページ」

「大人の休日倶楽部」会員サイト jre-ot9.jp/　　大人の休日会員サイト　検索

3 写真投稿サービス「たびフォト」で、思い出を共有

旅先で撮影した写真を投稿できます。季節や場所など、募集テーマに合わせた写真はもちろん、とっておきの一枚も大歓迎。ほかの会員さまの写真を見ることもできるので、行ってみたい旅のヒントが見つかるかも。

4 お気に入りの旅行を登録して次の旅行計画もばっちり

「大人の休日倶楽部」会員サイトでご紹介している旅行商品を、「お気に入りの旅行」として登録できます。気になる旅行をメモ代わりに登録しておくと、旅の計画にも便利です。

JR東日本　大人の休日倶楽部

交通・観光の配色 >> 情報を彩る配色⑦

水色の背景をベースに、4等分に白抜きした部分に情報を配置したシンプルな配色とレイアウト。イラストに部分的に使用されたオレンジがアクセントカラーとして彩りを添えている。

東日本旅客鉄道　［便利がいろいろ マイページ］／ サービス案内
DF: ジェイアール東日本企画

■ 60 3 0 0　□ 0 0 0 0　■ 0 56 98 0　■ 0 0 0 100

消費意欲をかき立てる配色

10月からの

'14.10/1〜'15.3/31発
※一部異なるプランもあります。
12/27〜1/3泊の設定はありません

日本に、もっと恋しよう。
エースJTB
首都圏発

職場仲間・サークル仲間におススメ！
8名様から受付OK!!
全ての施設、宴会場付き！
幹事様お助けします！

決定版 宴会旅行

箱根・湯河原・伊豆・山梨・房総・茨城・栃木・群馬・新潟

〔全プラン：夕食時飲み放題付〕　**10,000円〜13,900円**

※華やぎの章 甲斐路　宴会コース（基本）おとな おひとり 宿泊のみの場合（1泊2食付）

飲んで騒いで、あとは寝るだけ！

イメージ
秋-㊴

お得な利用券が付いた
エースJTBオリジナル
「旅の過ごし方BOOK」付！

出発日の前日までお申込OK！※一部異なる場合があります。
ご相談・お申込はエースJTB取扱店へどうぞ
旅行代金には諸税・サービス料が含まれております。

交通・観光の配色 >> 魅力的な雰囲気づくり①

オレンジを中心にした強いトーンの目を引く配色で、宴会らしい楽しくにぎやかな様子を力強く訴えかける一目で伝わるデザイン。

JTB国内旅行企画 東日本事業部　[決定版 宴会旅行] ／サービス案内
CD：五十嵐健一　I：田川秀樹　D：辻村幸恵　DF：フェザンレーヴ　S：アクア

0 72 89 0　　0 0 0 0　　38 42 0 0　　0 93 86 0　　40 92 0　　97 89 4 23

交通・観光の配色 >> 魅力的な雰囲気づくり②

一面に広がる菜の花畑の雰囲気をそのままチラシに落とし込んだ黄色の類似色相でまとめた春爛漫の配色。

東日本旅客鉄道［快速リゾート あわトレイン］/ サービス案内
DF：ジェイアール東日本企画 千葉支店

092　消費意欲をかき立てる配色

京王百草園 梅まつり

和の園に、春の香り、雛の彩り。

2月7日(土)〜3月15日(日)

つるし雛まつり期間限定サービス
(2/25〜3/8)
京王タクシーでご来園の方に
人気の本麹甘酒を
無料でプレゼント！
※当日の「京王タクシー領収証」を
茅葺屋根 松連庵でご提示ください。
(甘酒は領収証1枚につき、2杯まで無料となります)
ぜひ、京王タクシーをご利用になって、
梅とつるし雛を見にお越しください。

つるし雛まつり 2/25(水)〜3/8(日) 午前10:00〜午後4:00

アンテナショップでふるさとの味を楽しもう！

会場 あずまや前広場　**時間** 午前11:00〜午後3:00

アンテナショップによる地元銘酒の試飲会や名産品の販売を実施します。
梅の風情を楽しみながら、日本各地のふるさとの味をお楽しみください。

2/28(土)・3/1(日) あおもり北彩館
美味しいりんごを使った「アップルパイ」や「りんごジュース」など、青森県自慢の商品をご用意して、皆様のお越しをお待ちしております。

3/7(土)・8(日) いわて銀河プラザ
恵まれた自然が育んだ安全でおいしい「いわてブランド」の商品を取り揃えて皆様をお待ちしております。

京王 百草園 (もぐさえん)

◆開園時間／午前9:00〜午後5:00
◆定休日／水曜日（梅まつり期間中無休）
◆入園料／大人300円・小人100円

期間中の催事情報など詳しくは
裏面をご確認ください。

交通・観光の配色 >> 魅力的な雰囲気づくり③

梅の花と雛人形の写真を春らしいピンクで彩った「梅まつり」の広告。ピンクとベージュのグラデーションで構成された配色が春の「香り」や「空気感」をふんわりと表現している。

京王電鉄［京王百草園 梅まつり］/ イベント告知
CD：櫻井裕之（アクシスプランニング）　DF, S：京王エージェンシー

5 43 13 0　　3 3 16 0　　0 78 31 0　　13 0 80 0

To Entice Consumers 093

交通・観光の配色 >> 魅力的な雰囲気づくり④

ビビッドなピンクに、赤い影をつけた白い筆文字のロゴを配し、
明るいトーンで、舞い散る桜と光のイメージをちりばめた
躍動感と情熱が伝わるメリハリの効いた力強い配色とレイアウト。

かごしま春祭振興会 ［かごしま春祭大ハンヤ］／イベント告知
CD：野田 健　D：中辻ゆかり　S：ARIO

| ■ 0 80 0 0 | □ 0 0 0 0 | ■ 0 95 93 0 | ■ 0 0 0 100 | ■ 44 80 0 0 | ■ 44 5 17 0 |

094　消費意欲をかき立てる配色

交通・観光の配色 >> 魅力的な雰囲気づくり⑤

赤×黒×白×金というコントラストの強い色の目を引く組み合わせ。
歴史へのロマンを感じさせるドラマティックな日本の伝統配色。

東日本旅客鉄道［信州真田紀行］/ サービス案内
D：高山英俊　　CW：森たまき（長野こまち）　DF：ジェイアール東日本企画 長野支店

| 2 88 100 0 | 0 0 0 100 | 0 0 0 0 | 25 15 82 0 |

To Entice Consumers | 095

The Commemorative Exhibition for the 34th Shikinensengu Anniversary of
Shimogamo Jinja

9/29 tue ▶ 10/3 sat
東京交通会館（有楽町駅前）12階カトレアサロンA
開場時間●10:00〜20:00　10月3日は10:00〜14:00（但し一部展示品は12:00まで）
入場料●500円（小学生以下無料）
主催　公益財団法人 世界遺産賀茂御祖神社境内糺の森保存会
特別協力　賀茂御祖神社（下鴨神社）
後援　文化庁、公益社団法人 日本ユネスコ協会連盟、京都府、京都市
協力　一般社団法人 匠文化機構

世界遺産 下鴨神社 式年遷宮展

悠久の都　京都
二千年の歴史をつなぐ鎮守の森は、
「糺の森」と呼ばれ、
命の再生を繰り返している。

絵＝賀茂祭絵巻（一部）　写真＝式年遷宮 奉幣祭の下鴨神社楼門（撮影 井浦新）

下鴨神社式年遷宮の歴史
江戸時代の御神宝・御調度の数々（東京初公開）

京の雅を伝える下鴨神社の文化財
『源氏物語図屏風』『賀茂祭 御蔭祭の屏風・絵巻』など

夏目漱石が書いた下鴨神社
短編エッセイ「京に着ける夕」漱石直筆原稿

平山郁夫が描いた下鴨神社
『神殿爽春 下鴨神社 京都』など

井浦新が撮った下鴨神社
写真展「御生（みあれ）」—鴨社神服殿展示を一部紹介

下鴨神社　http://www.shimogamo-jinja.or.jp/

交通・観光の配色 >> 魅力的な雰囲気づくり⑥
余白を活かしながら、五色幕や神社の朱塗りの色を効かせた
日本的な美しい配色。

下鴨神社［世界遺産 下鴨神社式年遷宮展］／イベント告知
AD：大賀匠津　P：井浦新　D：中澤由紀　DF, S：メタ・マニエラ

□ 0 0 0 0　■ 28 92 98 0　■ 0 0 0 100　■ 58 34 72 0　■ 18 22 79 0　■ 63 71 83 31

096　消費意欲をかき立てる配色

これが、ニッポンの鉄道ワンダーランド。

京都鉄道博物館
kyoto railway museum

2016
4.29 GRAND OPEN!

SLから新幹線まで53両が京都・梅小路に集結。
驚きや感動の体験を通して、
鉄道の歴史や安全、技術を学べる
「地域と歩む鉄道文化拠点」の誕生です。

交通・観光の配色 >> 魅力的な雰囲気づくり⑦

金をベースに赤や白を効かせた京都らしい雅なイメージの配色。
ビビッドなピンクがクラシックな中にモダンな印象を与えている。

JR西日本［京都鉄道博物館　開業告知］／オープン告知
Executive Director：原 尚樹　AD：松本久義、平林克之　P：能崎隆司　D：橘 富大、木口 愛　CG：トーンアップ　CW：田中明尚
I：マルミヤン、山崎たかし、スプーン　AE：菅井麻瑚　DF, S：JR西日本コミュニケーションズ

36 56 97 0　　10 15 59 0　　0 0 0 0　　92 47 0 0　　0 81 22 0　　0 0 0 100　　0 96 93 0

交通・観光の配色 >> 魅力的な雰囲気づくり⑧
青空のブルーと紅葉の赤やオレンジのコントラストを美しく
効かせた旅情を誘うロマンティックな配色。

阪急電鉄　[Smart Access, Hankyu / 2015年] / サービス案内
CD：向井亮祐　AD：尾崎大輔　P：タカセイチロウ　D：佐藤希美　C/W：村上和也、荒木昌輝　DF：ノン・アソシエーツ
DF：阪急アドエージェンシー　Printing：コーヨー21

098　消費意欲をかき立てる配色

交通・観光の配色 >> 魅力的な雰囲気づくり⑨

金箔とグラデーションの配色による写真の演出が、
上質な伝統と歴史のイメージを表現したドラマティックな配色。

宇和島伊達400年祭実行委員会［宇和島伊達400年祭］／イベント告知
AD：清家忠明　D：吉村優司　DF, S, Printing：佐川印刷

5 12 95 0　0 3 25 0　0 0 0 100　0 100 98 0　39 0 30 0

すみだ川アートプロジェクト2015
江戸を遊ぶ

江戸のもくろみ

Sumida River Art Project 2015
Enjoying Edo: Edo Schemes, Plots, and Plans

2015.6.13(土)～7.31(金)

アサヒ・アートスクエア
アサヒグループ本社ロビーと周辺広場
隅田川、牛嶋神社　ほか

Asahi Art Square,
Asahi Group Headquarters Building
and open space,
Sumida River, Ushijima Shrine etc...

http://ab-srap.com/

SUMIDA RIVER ART 2015 PROJECT

交通・観光の配色 >> 魅力的な雰囲気づくり⑩
ブルーの粋な縞柄の背景に、補色の黄色でメリハリをつけた
「江戸の夏」らしい涼しげで明るい印象を与える配色。

すみだ川アートプロジェクト実行委員会・公益財団法人 アサヒグループ芸術文化財団
［すみだ川アートプロジェクト2015］/ イベント告知
AD：永野ヒロコ　DF：ZAWAME

■ 100 0 0 0　□ 0 0 0 0　■ 0 0 100 0　■ 0 0 0 100

消費意欲をかき立てる配色

大地の芸術祭　越後妻有アートトリエンナーレ 2015
パフォーミング・アーツ / イベントプログラム

E037

沖縄自由学校
青の祭典

Okinawa School of Freedom / Festival of Blue

2015年8月2日[日] 18:00-

まつだい「農舞台」
〈農舞台・松代中央エリア〉

僕らが つなげる 未来
天災の中から芽生えた希望の光
ネパール高校生来日

大地の芸術祭
パフォーミング

鬼太
魂呼り

The Ondek
- contemporary Bon festival da

2015年8

To Entice Consumers 101

祖を敬い祀る、現代の盆踊り

尾根を越えて

ECHIGO-TSUMARI ART TRIENNALE 2015

大地の芸術祭 越後妻有アートトリエンナーレ2015
パフォーミング・アーツ / イベントプログラム
マタギの里をつなげる「根子番楽」プロジェクト
E055

根子番楽保存会
根子番楽
〜妻有の郷に急ぐなり〜

Nekkobangaku hozonkai

2015年 8月30日[日] 15:30-
秋山郷結東／石垣田（雨天時はかたくりの宿）
〈アジア芸術村・津南エリア〉

...ling the soul
...espect and worship the ancestors

...日[日] 18:00-
...神社
...町南エリア〉

交通・観光の配色 >> 魅力的な雰囲気づくり⑪
キリヌキ写真＋背景色（1色）のデザイン。
それぞれの写真に溶け込む背景色を選ぶことで、モダンで新しい
印象を与えながらも、伝統的なイメージを残している。

NPO法人 越後妻有里山協働機構
[大地の芸術祭越後妻有トリエンナーレ2015パフォーミングアーツ・イベントプログラム] ／ イベント告知
AD, D：北風総貴 DF, S：ヤング荘

102　消費意欲をかき立てる配色

交通・観光の配色 >> 魅力的な雰囲気づくり⑫

主役である瀬戸内海のビジュアルを引き立てながら、パフォーマンスのキリヌキ写真を楽しく彩るやさしいトーンを使用したポップな配色。

瀬戸内国際芸術祭実行委員会
[瀬戸内国際芸術祭2013パフォーミングアーツ・イベントプログラム] / イベントプログラム
CD：佐藤道元　AD, D：北風総貴　I：吉村桜子　DF, S：ヤング荘

0 0 0 13 ／ 66 23 6 0 ／ 0 0 0 0 ／ 0 0 0 100 ／ 8 7 46 0 ／ 3 46 28 0 ／ 62 0 25 0

To Entice Consumers | 103

雪の運動会 2016

都市と地域の交換！
アーティストのダンスや音楽、
美味しい屋台と盛りだくさんで、
雪にも負けない運動会！

[日程] 2016年3月12日 [土]
[時間] 14時受付開始、14時30分～17時　[料金] 無料
[会場] 新潟県十日町市松代総合グラウンド〈冬の陣会場〉
[参加アーティスト] 鞍掛純一＋日本大学芸術学部、坂口淳、三田村管打団?、珍しいキノコ舞踊団
[主催] NPO法人越後妻有里山協働機構
[共催] 越後松代幕府
[助成] 財団法人地域創造

越後まつだい　冬の陣バージョン

三田村管打団?
珍しいキノコ舞踊団

Photo by Osamu Nakamura

[参加の方法]
大地の芸術祭の里HPのイベントページからお申込みいただけます。
www.echigo-tsumari.jp
・当日飛び込み枠もございますが、人数把握のため事前のお申し込みにご協力ください。
・雪上で動きやすい格好でご参加ください。
・荒天等の理由でイベントが中止になる場合がございます。予めご了承ください。
・会場周辺へのアクセスは、まつだい冬の陣HPをご覧ください

[お問合わせ] 大地の芸術祭の里 総合案内所
新潟県十日町市本町6丁目　TEL: 025-761-7767 （水曜休）
E-Mail: info@tsumari-artfield.com

ECHIGO-TSUMARI ART FIELD

交通・観光の配色 >> 魅力的な雰囲気づくり⑬
トリミングと背景色が、企画のコンセプトを楽しく伝えて
写真を補助した配色とレイアウト。

NPO法人 越後妻有里山協働機構　[雪の運動会2016] / イベント告知
AD, D：北風総貴　DF, S：ヤング荘

30 0 10 0　　5 4 0 0　　3 5 78 0　　0 0 0 100　　0 83 0 0

104　消費意欲をかき立てる配色

交通・観光の配色 >> 魅力的な雰囲気づくり⑭

空と海の深いブルーとヨットの帆や波、雲の白が夏らしいさわやかな配色。対照色相の赤と黄色がアクセントカラーとして効いている。

鹿児島カップ火山めぐり外洋ヨットレース実行委員会［2015鹿児島カップ火山めぐり外洋ヨットレース］／イベント告知
CD：大石裕一郎　D：中辻ゆかり　S：ARIO

| 84 56 0 0 | 0 0 0 0 | 67 11 0 0 | 0 0 0 100 | 0 82 49 0 | 8 16 64 0 |

To Entice Consumers

交通・観光の配色 >> わくわくさせる楽しい配色①

白い背景にキリヌキ写真のコラージュとブルーの題字、アクセントカラーのオレンジを効かせた夏らしい楽しく元気な配色とレイアウト。

仁淀川お宝探偵団［仁淀川国際水切り大会］／イベント告知
P, D：タケムラナオヤ　DF, S：タケムラデザインアンドプランニング　Printing：graphic

□ 0 0 0 0　■ 0 0 0 100　■ 0 80 20 0

106　消費意欲をかき立てる配色

交通・観光の配色　>> わくわくさせる楽しい配色②

モノクロのイラストをかわいく彩る赤×白のクリスマスカラーの
コラージュ。内容が一目で伝わる配色とレイアウト。

公益財団法人 横浜市緑の協会　[ハッピークリスマス in ズーラシア] / イベント告知
AD, D：北風総貴　I：はやしはなこ　DF, S：ヤング荘

□ 0 0 0 0　■ 5 100 100 0　■ 0 0 0 100

わくわくいっぱい 春のズーラシア
ZOORASIA SPRING

ズーラシアは開園15周年
(公財)横浜市緑の協会はおかげさまで30年

開園15周年記念
ズーラシアワールドフェア

世界のファミリーアニマル大集合
3/21～4/6の土日祝 (全7日間)
人間と深い関わりのある世界中のはたらく動物やコンパニオンアニマル、家畜を集めた展示・ふれあい等。ネコ・インコも大集合！

世界のマーケットめぐり
5/3～5/6 (全4日間)
世界各国の食や民芸品を取りそろえたワールドマーケット。音楽やダンスも実施

世界一周動物ラリー
3/21～5/6
動物園を回りながら動物世界地図を完成させるラリー

その他の開園15周年記念企画

記念ピンバッチプレゼント 4/24～4/30
15周年ロゴをピンバッチにして先着150名様にプレゼント。
※開園記念日の4/24のみ先着1500名様

ズーラシア人気動物総選挙 3/21～4/20(投票) 4/26 (結果発表掲示)
立候補した動物の中から、来園者に好きな動物を投票してもらう総選挙

15周年記念バージョン飼育係のとっておきタイム 4/19～5/4の土日
15周年の軌跡をもりこんだ、飼育係による特別ガイドを飼育の日(4/19(しいく))から開始

15周年記念切手シートの販売 4/24～
15年間に生まれた赤ちゃんをメインにズーラシアのあゆみが切手シートに

横浜市緑の協会30周年記念「ずーじゃん。動物園大学in横浜 ～ゾウの寝ぞう、チンパンジーのご近所づきあい…～」
動物園の動物たちについての楽しい話満載の公開シンポジウム。 場所：よこはま動物園ズーラシア 3/16(日)9:15～正門専門受付にて当日申込み

ズーラシア ZOORASIA

交通・観光の配色 >> わくわくさせる楽しい配色 ③

世界地図を背景に、動物写真をコラージュした楽しいレイアウト。
「地球」や「自然」をイメージさせる黄緑×緑の類似色相の配色。

公益財団法人 横浜市緑の協会 ［わくわくいっぱい 春のズーラシア］／イベント告知
AD, D：北風総貴　DF, S：ヤング荘

20 0 70 0　　100 40 100 0　　0 0 0 0　　20 75 73 43　　50 48 37 6　　20 100 80 0

消費意欲をかき立てる配色

交通・観光の配色 >> わくわくさせる楽しい配色④

シンメトリーにリピートさせた白鳥と、ブルー×白×黄色の3色で冬の動物園をファンタジックに表現したおとぎ話のようなかわいいデザイン。白鳥の絵になる色とフォルムを活かした配色とレイアウト。

公益財団法人 横浜市緑の協会 ［冬の動物園であう のげやまどうぶつえん］／イベント告知
AD, D：北風総貴　DF, S：ヤング荘

60 15 0 0　　24 0 0 0　　0 0 0 0　　0 0 100 0　　0 0 0 100

秋 動物 野毛山動物園

▶ シルバーウィーク
9月15日[日]→23日[月・祝]
入園先着100名様に野毛山動物園の昔がわかるポストカード1枚をプレゼント。
パネル展も開催。

▶ 5500万人達成日当てクイズ
9月14日[土]→10月14日[月]
まもなく入園者数が5500万人に達成することを記念して、達成日を当てた方に
オリジナルグッズをプレゼントします。

▶ 敬老の日 フタコブラクダ「ツガル」
スペシャルガイド
9月16日[月・祝] 14時〜
世界最高齢のフタコブラクダ「ツガル」の長寿を祝って、
展示場前で飼育係のガイドを実施します。

▶ 動物感謝祭
9月23日[月・祝]
動物慰霊碑前にて献花式(11時〜)を行います。また、赤ちゃん動物やご長寿動物に
スポットを当てた飼育係による特別ガイドを行います。

▶ のげやまハロウィン
▷ ハロウィン装飾
10月1日[火]→31日[木]
入口花壇をハロウィン装飾し、記念撮影スポットを設置します。

▷ ハロウィンプレゼント
10月26日[土]・27日[日]
各日入園先着100名様にキャンディをプレゼントします。

◀ オオコノハズク

ウォッ ウォッ

のげやまどうぶつえん
NOGEYAMA ZOO
入園無料

公益財団法人 横浜市緑の協会

交通・観光の配色 >> わくわくさせる楽しい配色⑤
モノクロ写真×黄色のコントラストの強い目を引く組み合わせ。
明るいトーンの顔の中に浮かび上がる大きな黒い瞳と
茶色いどんぐり帽がさりげないアクセントとなっている。

公益財団法人 横浜市緑の協会 ［秋 野毛山動物園］／イベント告知
AD, D：北風総貴　DF, S：ヤング荘

8 0 100 0 　 0 0 0 33 　 0 0 25 0 　 60 85 100 40 　 0 0 0 100

110　消費意欲をかき立てる配色

交通・観光の配色 >> わくわくさせる楽しい配色⑥

ベージュとブルーグレイの配色。「冬」らしい寒色でも、
やわらかくやさしいイメージを与える落ち着いたトーンの中間色。

八ヶ岳モールマネージメント ［森の学校しんぶん（ふゆ号）］ / 施設案内
AD, D：小川朋将　DF, S：Half Moon Journey

0 10 18 0　　43 21 15 6　　66 41 30 9　　39 54 71 0

PICK UP! 裏

八ヶ岳は星空がきれいな場所
夜空を見上げて星の観察

冬は空が澄みわたって、1年で1番、星がきれいに見える季節。アウトレットがある八ヶ岳周辺は、星がきれいに見える条件がそろっているから星の観察をするのに最高の場所なんだよ。暖かい格好をして、星空を観察してみよう！

都会では見えない小さな光の星も見ることができるんだね。

八ヶ岳が星の観察に向いてる4つの理由

1. 山に囲まれているからよけいな光がはいってこない

2. アウトレットがある北杜市は全国の中で晴れの日が多く、きれいに星が見える日が多い

3. 空気がとてもきれいで、星の光をじゃまする水蒸気やほこりが少ない

4. 標高1000mで星の光が届きやすく、六等星まで見える

★六等星とは？ 紀元前160万年前に、ギリシャの学者が「目で見える最も明るい星を1等星、最も暗い星を6等星」と決めたのがはじまり。都会だと3等星くらいまでしか見えないけど、八ヶ岳なら6等星だって見えるんだよ。

冬の大三角を探してみよう！
南の空の中ほどには、冬を代表する星座のオリオン座が見えるよ。オリオン座は狩人の星座でその後ろには2頭の猟犬のおおいぬ座・こいぬ座があるんだ。この3つを結ぶと冬の大三角のできあがり！

オリオン座／ベテルギウス／こいぬ座／プロキオン／冬の大三角／おおいぬ座／シリウス

写真で見るとこんな感じだよ！

南の夜空

キッズおすすめショップ！

アッパーコート (U-22) カフェ バックカントリー
りんごカスタード（550円）
あげたての平たいドーナッツ「ロコビーズ」の上に、リンゴとカスタードをのせた黄金コンビ！

リゾートテラス (R-03) ティフィン デ ココ
3種のきのこチーズナン（600円）
インドの窯で焼き上げたナンの中に、キノコととろ〜りチーズがたっぷり！アツアツをほおばって！

アッパーコート (U-21) スイートポーター
雪だるまのダンス（480円）
真っ白いフワフワの生クリームとお餅の食感にチョコソースをプラス！雪だるまをイメージした冬のクレープ！

イーストコート (EA-19) 清里ミルクプラント
生信玄餅入りミルクぜんざい（480円）
山梨の銘菓「信玄餅」と新鮮ミルクは相性バツグン。あんこがほんのり甘くてからだがあたたまるよ。

癒しの空間でゆとりのショッピング
八ヶ岳リゾートアウトレット
年中無休
山梨県北杜市小淵沢町4000　Tel.0551-20-5454
営 2015.10/1〜2016.4/28 までの営業時間
【平日】10時〜18時　【土日祝】10時〜19時まで
※12/29〜1/4は19時まで営業

八ヶ岳自然情報の案内　八ヶ岳リゾートアウトレットのHPで八ヶ岳の今をお届け！「Facebook」と「LINE@」もチェックしてね!! http://www.yatsugatake-outlet.com

表面と同じベースカラーを使用した裏面のデザイン。
八ヶ岳の冬の魅力を楽しく伝える情報満載のレイアウト。

八ヶ岳モールマネージメント ［森の学校しんぶん（ふゆ号）］ / 施設案内
AD, D：小川朋将　　DF, S：Half Moon Journey

0 10 18 0　　0 19 31 19　　76 77 46 35　　29 95 96 0　　88 53 100 22

112　消費意欲をかき立てる配色

交通・観光の配色 >> わくわくさせる楽しい配色⑦

青空を背景にご当地フードが散りばめられた楽しいレイアウト。
木々の緑、タイトル文字の黄色やピンクなど、明るいトーンのカラフルなアクセントカラーが元気でポップな印象を与えている。

よみうりランド ［全国ご当地大グルメ祭］ / イベント告知

58 13 0 0 　 0 0 0 0 　 0 0 96 0 　 10 100 15 0 　 10 70 70 0 　 57 23 100 0

To Entice Consumers 113

交通・観光の配色 >> わくわくさせる楽しい配色⑧

茶色をベースにした秋らしい配色。
かわいいイラストを落ち着いたトーンの色彩でまとめ
幅広い世代に好感を与えるイメージに落とし込んでいる。

八ヶ岳モールマネージメント ［実りの八ヶ岳 秋の収穫祭］ / イベント告知
AD, D：小川朋将 DF, S：Half Moon Journey

| 6 28 50 0 | 11 74 95 14 | 31 52 60 60 | 60 20 100 0 | 23 48 90 0 | 40 80 50 0 |

114　消費意欲をかき立てる配色

「おめでとう」がはじまる春

サクラモノ市

2012

＋サクラ散歩

{会期}
3月28日{水}〜
4月10日{火}

1期　3月28日{水}〜4月3日{火}
2期　4月4日{水}〜10日{火}

{時間}
10:00〜20:00

{サクラモノ市 会場}
伊勢丹立川店
6階＝駅側モール

{サクラ散歩 会場}
家具工房 木とり、CINEMA・TWO、ORION PAPYRUS、シンボパン、Cloud Cafe、H.works

{主催}サクラモノ市実行委員会　　{後援}立川商工会議所、立川観光協会、西武信用金庫
{協賛}株式会社立川紙業　{協力}中央線デザインネットワーク　　{企画}萩原 修
{運営}福永紙工株式会社／かみの工作所　{グラフィックデザイン、会場構成}minna

商業施設・商品の配色 >> ポップな配色①
明るく鮮やかなトーンのピンク、黄色、ブルーに白を加えた4色の構成。
トーンが揃っているので、統一感のあるまとまった印象になっている。

伊勢丹 立川店［サクラモノ市2012］／イベント告知
AD, D：角田真祐子、長谷川哲士　DF, S：ミンナ　Printing：福永紙工

■ 0 70 10 0　■ 0 0 65 0　■ 75 10 0 0　□ 0 0 0 0

商業施設・商品の配色 >> ポップな配色②
背景の白に、ピンクとブルーの対照色相でメリハリをつけた
ポップでさわやかな印象を与えるファミリー向けの配色。

ダイハツ工業　[幸せ満点ワールド Campaign] / キャンペーン告知
AD：堂々穣　　P：鳥巣佑有子　　D：田中良平　　DF：デルフィス　　DF, S：DODO DESIGN
□ 0 0 0 0　　■ 70 4 40　　■ 5 72 80

商業施設・商品の配色 >> シックな配色①

ベージュのベースカラーに落ち着いたトーンの赤、
トリコロールの見出しがパリのエスプリを感じさせるシックな配色。

力の源ホールディングス ［IPPUDO ARRIVE À PARIS］ ／ オープン記念キャンペーン告知
CD, D：小梶数起　AD, D：岡知里　P：安澤英輝　進行管理：安田知弘　DF, S：ziginc.

| 2 7 13 0 | 25 100 100 10 | 0 0 0 0 | 84 43 0 41 |

スポーティな走りを求める、すべての方に
LEXUS F Lineup Fair　2/6(土)-2/14(日)

商業施設・商品の配色 >> シックな配色②
商品のカラーを背景色と美しく連動させ、光と影のコントラストで
上質な高級感を表現したドラマティックな配色とレイアウト。

トヨタ自動車　Lexus International　レクサスブランドマネジメント部　[LEXUS F Lineup Fair] / 商品案内
CD:村岡紀次、水谷好宏　AD:油井潔　D:三浦義徳、大山友梨　CW:山内昌憲　CF, S:デルフィス　Printing:笹徳印刷

118　消費意欲をかき立てる配色

商業施設・商品の配色 >> セール・オープン告知の目を引く配色①

元気な青空×おめでたい赤の対照色相の背景に、赤×白×金、黄×赤、赤×黒…などコントラストの強い配色で縁取りをした見出しを配したインパクトのある力強い配色とレイアウト。

名古屋ダイハツ・三河ダイハツ［ダイハツ大決算セール］/ セール告知
CD：一井 太、佐藤貴司　AD：加藤武志（広告制作所）　D：大下佳紀（広告制作所）　DF, S：新東通信

15 100 82 0　　44 0 2 0　　3 3 86 0　　0 0 0 0

To Entice Consumers

商業施設・商品の配色 >> セール・オープン告知の目を引く配色②
売りとなるキャッチコピーを、輝くレインボーカラーにゴールドの縁取りで表現した、強力に目を引く「伝わる」配色とレイアウト。

名古屋ダイハツ・三河ダイハツ ［ダイハツ大決算セール］/ セール告知
CD：一井 太、佐藤貴司　AD：加藤武志（広告制作所）　D：大下佳紀（広告制作所）　DF, S：新興通信

商業施設・商品の配色 >> セール・オープン告知の目を引く配色③

元旦の初売りにふさわしい白×赤×金のおめでたい配色。
商品写真をかるたに見立てた楽しいレイアウト。

そごう・西武　西武池袋本店　[SEIBU PRESS 1月1日号] / セール告知
AD：村松英明（Project Y）　P：小橋 浩（Project Y）　D：深井夏子（Project Y）　CW：武山 大（Project Y）
DF：I&S BBDO　Printing：凸版印刷

| 0 0 0 0 | 0 100 100 7 | 36 36 85 0 | 0 0 0 100 |

To Entice Consumers

三井アウトレットパーク 札幌北広島

商業施設・商品の配色 >> セール・オープン告知の目を引く配色④

背景の赤い市松模様や、グラデーションで表現した金の輝きなど、濃度差によるさりげないメリハリが豪華さを引き立てた目を引く配色です。

三井不動産商業マネジメント［三井アウトレットパーク 初売り・福袋＆アウトレットセール（2016年1月）］ / セール告知
CD：蓑輪 潤（電通北海道）　AD：小泉幸之介（ティー・シー・ビー）　D：木村文香（ティー・シー・ビー）
CW：樋口凡子（ティー・シー・ビー）　DF：電通北海道　Printing：大日本印刷

25 25 80 10　　0 100 80 5　　0 0 0 0　　80 0 30 0

商業施設・商品の配色 >> セール・オープン告知の目を引く配色⑤

ビビッドなピンクを背景に、輝く瞳とレインボーカラーの効果線で目を見張る楽しさを表現した元気いっぱいのポジティブな配色。

イオンモール筑紫野 ［イオンモール筑紫野 増床リニューアル］ / リニューアルオープン告知
CD, AD：塚崎一郎　P：山田トモフミ　D：岩本好史　CW：安恒つかさ　DF, S：電通九州

| 0 89 41 0 | 0 0 0 0 | 0 10 80 0 | 0 50 90 0 | 0 85 85 0 | 40 70 0 0 | 70 30 0 0 | 50 0 10 0 | 60 0 70 0 |
| 0 0 0 100 | | | | | | | | |

商業施設・商品の配色 >> セール・オープン告知の目を引く配色⑥

それぞれの色相をグラデーションで表現した、レインボーカラーの立体的な見出しが目を引くカラフルな楽しい配色。

PURI・PURI本店 ［リニューアルオープン］ / リニューアルオープン告知
D：城戸龍之介　DF, S：三協エージェンシー

| ■ 0 0 0 0 | ■ 38 95 81 6 | ■ 40 6 92 0 | ■ 82 30 100 0 | ■ 6 31 52 0 | ■ 9 88 95 0 | ■ 0 60 17 0 | ■ 17 91 53 0 |
| ■ 50 11 0 0 | ■ 78 52 2 0 | | | | | | |

消費意欲をかき立てる配色

商業施設・商品の配色 >> セール・オープン告知の目を引く配色⑦

夏らしい青い波のイメージに赤い見出しロゴを配し、アクセントカラーの黄色を組み合わせた目を引くポップなトライアド配色（P14）。

東京ドームシティ ラクーア ［ラクーア ザブ〜ンバザール］／セール告知
CD：パルコスペースシステムズ　D：加藤賢策、中野由貴（ラボラトリーズ）

0 0 0 0 ／ 98 74 0 0 ／ 0 85 91 0 ／ 5 0 88 0

To Entice Consumers | 125

このプライスも、サービスも。
はじまりは、Zoffでした。

業界で初めて私たちが「メガネは5,000円の時代」と宣言して15年。
フレームは1年間保証、レンズは世界トップシェアグループを始めとする三大メーカー製で、
6ヶ月以内なら無料で度数交換ができるなど、サービス面でもサプライズを仕掛けてきました。
ここまでできるのも、企画、生産、販売を自ら行い、全品質に自信があるから。
そして、今日までたくさんのお客様の「あったらいいな」の声をもとに、進化しつづけているからなのです。
お子様からシニアまで、15年分のお客様の声とこだわりがつまったメガネを、
一度ショップで体験してみてください。

Japan Quality
日本のものづくり技術を大切に

Always Fresh
月2回、新商品が登場

Fast Service
最短30分でお渡し可能

ゾフのメガネは、標準レンズ付きで4つのプライス。
最短30分で仕上げます。 表示価格はすべてレンズを含む完成品価格(税別)です。

👓 + 標準レンズ = ¥5,000 ¥7,000 ¥9,000 ¥12,000

Zoff

商業施設・商品の配色 >> シンプルな配色
色数を抑えて余白を活かし、企業のメッセージを印象的に伝える余韻をもたせた配色。

Zoff［このプライスも、サービスも。はじまりは、Zoffでした。］／商品案内
CD：酒井康孝　AD,D：加藤竜司　P：大竹 泉　CW：宮内要治　D：ダコタプロモーション
Printing：大日本印刷　S：インターメスティック

□ 0 0 0 0　■ 98 10 2 0　■ 0 0 0 100

商業施設・商品の配色 >> 美容・健康の配色①

元気でアクティブなイメージのオレンジをベースに、
コントラストの強い補色のブルーを配置して、
キャンペーンの内容に視線を集めた明快な配色とレイアウト。

ティップネス ［TIPファンクショナルトレーニング］／キャンペーン告知
CD, CW：三浦十四郎　AD, D：寺島裕子　P：大山雄大　DF：電通アドギア

| 0 78 90 0 | 0 78 90 0 | 100 47 0 0 | 0 0 0 0 | 47 0 90 0 |

商業施設・商品の配色 >> 美容・健康の配色②

視線を集めるビビッドなピンクと黄色に
コントラストの強い白を加えた、
強いインパクトを与える入会キャンペーンの配色。

ティップネス ［フィットネスホーダイ］／キャンペーン告知
CD, CW：三浦十四郎　AD, D：寺島裕子　P：大山雄大　DF：電通アドギア

128　消費意欲をかき立てる配色

HOLIDAY

ホリデイスポーツクラブ
全国66店舗

新春お年玉キャンペーン
1/31(日)締切迫る！会員募集中！

今、入会するともれなく
5,000円分お得！
入会金3,000円＋登録料2,000円が0円に！

さらに**WEB入会で** WEBでクレジット決済された方

もれなくプレゼント
やさしい肌触りで吸水性も高く、ジムで使うのに手頃なサイズ
今治タオル
※お一人様1枚。色は選べません。

抽選でプレゼント（全店合計30名様）
グリーンジャンボ宝くじ
15,000円分 (お1人様50枚)
※お渡しは2月下旬、2ヵ月継続の方となります。

今すぐアクセス！
ホリデイ 北24条

ホリデイは**初心者対象の**スポーツクラブ！

初めてでも楽しいから続く

運動が苦手、
初めての方、
ホリデイで始めよう！
楽しいから続く、続くから効果が出る！

私でもできるかな？
多くの人が初めてだから安心。
未経験または今は通っていない **90%**
※ホリデイ全店2015年11月入会者アンケート回答者より

続けられるかしら？
皆さん、楽しく利用しています！
スポーツクラブ年間平均出店数 約**120%**
※フィットネスビジネス編集部『日本のクラブ業界のトレンド2014』
※ホリデイ全店2014年7月〜2015年6月の年間平均利用回数

カラダ、変われるかな？
入会者全員に無料測定、運動メニュー提案！
3ヵ月サポート
測定結果や過去からの推移がスマホでも見られます！
RISOBOで効果を実感！

HOLIDAY SPORTS CLUB

商業施設・商品の配色 >> 美容・健康の配色③
明るく鮮やかなトーンのピンク×ブルー×黄色に
白い文字でメリハリをつけた元気でポジティブな配色。

ホリデイスポーツクラブ ［入会キャンペーン］ ／ キャンペーン告知
CD：恒川憲一　AD：渡辺士洋　P：西川文章　D：石崎新一郎　CW：近藤英俊　S：東祥

0 85 17 0 　 0 0 0 0 　 57 20 0 0 　 2 0 90 0

商業施設・商品の配色 >> 美容・健康の配色④
透明感のある明るいブルーで「うるおい」のイメージを表現したさわやかな配色。対照色相のピンクがアクセントとして効いている。

ファンケル化粧品　[無添加　洗顔トライアルキット]／商品案内
CD：春名正人　　CD, CW：鈴木利枝　　AD, D：藤井秀子　　DF：電通　　Printing：当矢印刷

消費意欲をかき立てる配色

Thanks! 30 YEARS IN JAPAN

植物の香りの素晴らしさを伝えたく、日本にオーガニック精油を届けて30年。
ニールズヤードの豊かな香りを全身で体感してください。

30年間、愛され続ける香り
ラベンダーやゼラニウム、ベルガモットなど
植物そのままの香りを楽しめるボディオイル。

30周年限定スペシャルラベル

香りのプレゼント　9/1(火)〜

「日本限定アロマボトル ビューティナイトセット(日本未発売)」

秋の夜をリラックスしたひとときに変える香り
アロマボトルにオイルを数滴垂らして、リビングや枕元で。
ローズやゼラニウムの贅沢な香りに包まれます。

セット内容：限定ブレンドエッセンシャルオイルビューティナイト 5mL
　　　　　　アロマボトル NYR loves You
対象：期間中15,000円(税抜)以上お買い上げのお客様
※なくなり次第終了となります。

Tohoku Grandma Project
東北グランマの仕事づくり
東日本大震災の復興へ向けて
プレゼント品を包んでいるオーガニックコットン
の布と巾着は東北地域のお母さんたちがひとつひとつ手作りしたものです。
https://www.avantijapan.co.jp/social-business/grandmaproject

香りのある空間 —コンテスト—　9/1(火)〜10/29(木)
「私の好きなこの香り・この空間」
Love my Aroma, Love my Place.

好きな香りと空間をワンフレームに収めて
あなたならではのアロマライフをぜひ投稿して紹介してください。

ハッシュタグ：#ニールズヤードアロマ
http://instagram.com/nealsyardremediesjapan

投稿方法
1. インスタグラムのニールズヤード(日本)公式アカウント「@nealsyardremediesjapan」をフォローしてください。
2. 「私の好きなおすすめの香り・空間」についてひと言コメント、ハッシュタグ #ニールズヤードアロマ を書いてください。
3. ニールズヤード(日本)公式アカウントをタグ付けし投稿してください。

投稿の対象品：ボディオイル(限定ボディオイル含む) / ブレンド精油 / シングル精油 / アロマパルス

素敵な投稿をしてくれた方へプレゼント
「愛され続ける香り」限定オイルセットなど(9名様)

選考基準：
・「どんなとき」「どんな場所」「どんな香り」の内容を含む楽しみ方の紹介
・素敵な写真
・いいね♡の数

商業施設・商品の配色 >> 美容・健康の配色⑤

落ち着いたトーンのベージュのテクスチャーと明るい水彩イラストが
商品の深いブルーを引き立たせたナチュラルで上質な配色。

ニールズヤード レメディーズ ［日本上陸30周年キャンペーン］／キャンペーン告知
CD：小梶数起　AD：岡 知里　I：今井有美　D：黒木泰波　CW：岩間真喜　進行管理：安田知弘　DF, S：ziginc.

| 12 14 18 0 | 0 0 0 0 | 16 12 73 0 | 49 15 85 0 | 0 70 30 0 | 85 60 0 22 |

商業施設・商品の配色 >> 美容・健康の配色⑥
オリーブ畑の写真に濃い緑を組み合わせて、
美容オイルの新鮮なイメージを一目で伝える配色とレイアウト。

井上誠耕園［美容オリーブオイル］/ 商品案内
CD, AD：梶野肇裕　D：工藤亜希　CW：大田原和博（irodori）　DF：三広、irodori

商業施設・商品の配色 >> 美容・健康の配色⑦

ふんわりとしたヘアメイクの写真を引き立てる
ピンク〜紫の淡い色調でまとめたフェミニンな配色。

サロンデュアプレ ［サロンデュアプレヘアサロン］／サービス案内
AD, D：鈴木詩織　P：多田亜樹博　CW：兒玉 啓　DF, S：リード

SATSUKI BRIDALは おかげさまで55周年

Bridal Fair
ブライダルフェア

55周年を記念して最大55万円相当の打ち掛け衣装のレンタルなど豪華特典プレゼント。スペシャルなウエディングアイテムが**はずれなし**で当たる抽選会は見逃せない！

アニバーサリー **抽選会開催！**
先着30組　完全予約制 ご予約はお早めに！

7/21 月・祝日
- 10:00 OPEN
- 11:00 START

会場 さつきブライダル（本店）

ドレスショー
第1部 11:00〜（受付10:00）
第2部 15:00〜（受付14:00）

成人式振袖展示
ジュエリー展示販売

無料相談会も開催！皆様のブライダルに関する相談に親身にお答えします。

Lily Madonna Satsuki

お問い合わせ さつきブライダル（本店）
〒899-5111 鹿児島県霧島市隼人町姫城1072-1
0120-87-6541　TEL.0995-42-3833
http://www.satsuki-b.com/

完全予約制となりますのでお早めのご予約お待ちしております。

商業施設・商品の配色 >> さまざまな商品・サービスのイメージ①
全体を落ち着いたトーンでまとめ、明度のコントラストをつけてドレスに視線を集めたシックな配色。

さつきブライダル ［Bridal Fair］／イベント告知
CD：大石裕一郎　D：中辻ゆかり　S：ARIO

22 16 18 0 ／ 3 3 3 2 ／ 0 30 15 0 ／ 45 100 60 0 ／ 30 30 65 12 ／ 80 77 73 0

134　消費意欲をかき立てる配色

To Entice Consumers　135

スーツは、おしゃべり。

スーツは、自己紹介だと思う。
その人の性格、好み、センス、エチケット。
ひと目で、多くのことを伝えてくれます。
出会いの季節。いいスーツで、いい第一印象を。

MIX MAX
3時間クリーニング

商業施設・商品の配色 >> さまざまな商品・サービスのイメージ②
季節ごとのテーマに合わせた上質なライフスタイルを
イメージさせるシックな配色で、丁寧で上質な仕事を
印象づけるクリーニング店の広告。

ユーゴー ［MIXMAX］ ／ サービス案内
CD, CW：内田直樹　CD：外山夏央　P：三浦希衣子　D：中村香織　DF, S：ハッテンボール　Printing：光和印刷

商業施設・商品の配色 >> さまざまな商品・サービスのイメージ③

すっきりとした白い背景に、やさしく落ち着いた
トーンの色を配して、さまざまなライフイベントのイメージを
自然に並列させたフラワーギフトの広告。

大和葬儀社グループ ［花束アレンジ］／ サービス案内
CD：大石裕一郎　D：中辻ゆかり　S：ARIO

137 To Entice Consumers

商業施設・商品の配色 >> さまざまな商品・サービスのイメージ④
ピンクを効かせた温かみのあるイラストを大胆な構図で大きく配置した、お彼岸セールにふさわしい春爛漫の目を引く広告。

あいプラングループ 誠心堂［春のお彼岸セール］/ セール告知
I：みふねたかし　D：玉置彩子　DF（制作会社）：アウラ　DF（広告代理店）：ADEX北海道

商業施設・商品の配色 >> さまざまな商品・サービスのイメージ⑤

黄色のベースカラーに、ブルーとグリーンの類似色相の見出しと、ピンクのアクセントカラーを組み合わせて、全体を明るいトーンでまとめた元気なイメージの配色。

インハウス久永　[わんだふるセミナー] / イベント告知
CD：柳田純一　D：中辻ゆかり　S：ARIO

0 0 100 0 ／ 0 0 0 0 ／ 100 0 0 0 ／ 0 84 0 0 ／ 0 50 100 0 ／ 50 0 100 0

//3//

おいしそうな

配 色

TO SHARPEN APPETITE

食品
Food

おいしそうな配色

食品をおいしそうに見せるために、配色が大きな役割を果たします。
食品と組み合わせたときに、色みやトーンが与えるイメージを考えてみましょう。

食品を魅力的に見せる色別効果

食品の広告では、特に写真を魅力的に引き立てる配色が必要です。一般的に、色が食品写真に与えるイメージの例をご紹介します。色の効果により、商品の持ち味を引き出すことが可能です。

■ 黒…商品のシズル感、迫力、高級感

■ 金（金色系の黄色）…高級感　　■ 暖色…あたたかみ

To Sharpen Appetite | 141

グリーン・白 … 新鮮、さわやか、正統、良質

彩度とイメージ

同じ色相の配色でも、使用する写真によって、ふさわしい彩度は異なります。たとえば、同じ暖色系でも、彩度を抑えた色は、写真を邪魔せずに引き立たせて、和食などに家庭的な温かみを与え、彩度の高い色は、形のはっきりした食品のフォルムをグラフィカルに引き立たせ、元気でポップな印象を与えます。

彩度を抑えた色
山吹色やエンジ色など

彩度の高い色
原色に近い赤や黄色など

写真の色を邪魔せず、家庭的なあたたかみのある雰囲気を与えることができる

ドーナツなど形のはっきりした食品に合わせるとグラフィカルでポップな表現ができる

142　おいしそうな配色

SEIBU PRESS

2016 1.7（木）からのご案内　　　西武池袋本店
www.sogo-seibu.jp/ikebukuro/

心ゆさぶる、味の競演。

銀座久兵衛

受け継がれる伝統と、磨き続ける板前の味。
【東京】銀座久兵衛／【写真】新春にぎり（11貫）3貫、1人前7,001円／備前（10貫・3巻、1人前）5,832円
イートイン　限定
※銀座久兵衛のイートインは午前10時30分からとなります。

第十一回　寿司・弁当とうまいもの会
■1月7日（木）～14日（木）　■7階（南）＝催事場
※最終日1月14日（木）は、当会場のみ午後6時30分で閉場いたします。　くわしくは　西武池袋本店　検索

松喜屋
近江牛の旨みを伝え続ける名店。
【滋賀】松喜屋／近江牛 牛鍋（1人前）2,160円
イートイン

トゥーランドット臥龍居
洗練された創作中華を。
【東京】トゥーランドット臥龍居／フカヒレお月見ご飯と辣香（ラーシャン）担々麺のハーフ&ハーフ（1人前）2,501円
イートイン

中華蕎麦 とみ田
行列店が今年も登場。会場には限定の味も。
【千葉】中華蕎麦 とみ田／つけそば（並・1杯）831円
イートイン

ブリジェラ
ブリオッシュとジェラート、絶妙な温冷スイーツ。
【東京】ブリジェラ／ブリオッシュ・コン・ジェラート（M、1個）551円
初登場　実演

洗練を極めた名店の味をご自宅でも。
【東京】銀座久兵衛／【写真】太巻（1本・9切）3,240円、穴子棒寿司（1本、8切）1,944円
実演

風趣を凝らした老舗の味を詰めて。
【京都】たん熊北店／夕顔（1折）2,160円（各日限定50折）

ごろっと食感を楽しむメンチカツ。
【東京】小島商店／チョップカツ（1個）351円
初登場

自慢のカスタードを何層にも重ねて。
【東京】エル カフェ／ミルクレープ（1ピース）501円
初登場

和食の配色①
写真の背景に光のコントラストを付け、金色に輝く橙色で高級感や上質なイメージを演出した優れたフォトディレクション。

そごう・西武　西武池袋本店　[SEIBU PRESS 1月7日号]／食品催事の告知
AD：泉 行彦（Project Y）　P：鈴木 敬（SW）、小橋 浩（Project Y）　D：小鷹礼緒奈（Project Y）、月島奈々子（Project Y）
CW：原田里絵（Project Y）、武山 大（Project Y）　DF：I&S BBDO　Printing：凸版印刷

4 45 91 0　　0 0 0 0　　0 0 0 100　　13 91 86 13

143　To Sharpen Appetite

和食の配色②

ピンク色の食品写真を引き立てつつ、
春らしい季節感を感じさせるピンク×萌黄の補色の配色。
日本的なイメージを与える伝統的な配色。

はま寿司［春のとろ祭り］／商品フェア案内

■ 0 34 20 0　　■ 32 10 92 0　　□ 0 0 0 0　　■ 0 0 0 100

144　おいしそうな配色

和食の配色③
下に敷いた笹の葉の緑が、
食品の赤や桜のピンクと補色の配色になり、
食品の色をより鮮やかに引き立てている。

はま寿司 ［うまさ別格！特うま祭り］／商品フェア案内

7 25 48 0　　0 0 0 0　　36 7 90 0　　74 59 96 22　　0 86 72 4

145 To Sharpen Appetite

和食の配色④

主役である食品の赤や白がドラマティックに引き立つ黒い背景を設定。見出し部分には、写真を邪魔しない中間色のベージュを配したコントラストを効かせた「上質」の表現。

はま寿司［本鮪と春の味わい］／商品フェア案内

■ 0 0 0 100　□ 6 12 25 0　■ 8 78 69 8

おいしそうな配色

和食の配色⑤
全体を温かみのある色で
まとめた家庭的な配色。
器や葉の緑がメリハリをつけ、
全体を引き締めている。

北海道漁業協同組合連合会
[北海道のほたてでおうち居酒屋開店] / 商品案内
CD：佐野靖秀　AD：神田桂介　P：阿部雅人
D：加賀谷淳　CW：鈴木拓磨　DF：電通北海道

■ 40 79 41 14　□ 0 0 0 0　■ 0 6 99 0　■ 0 80 89 2

和食の配色⑥
食品の色を邪魔せず引き立てながらも、全体を華やかに見せる
絶妙な彩度に設定されたエンジ色のドミナントカラー。

フェリシモ ［お坊さんに教わる お寺ごはん。］／商品案内

148　おいしそうな配色

12月のやよい軒に、選べる冬の鍋定食登場。

しょうが鍋

カレー鍋

すき焼き

豆腐チゲ

カラダもココロも温まる、冬の鍋定食できました。

ぽかぽか生姜鍋定食　890円　　カレー鍋定食　850円　　すき焼き定食　890円　　豆腐チゲ定食　850円

やよい軒で、お得なクーポンをご利用ください。

やよい軒 YAYOI
JAPANESE TEISHOKU RESTAURANT

とろろ サービス券 150円　　ミニから揚げ サービス券 180円　　納豆 サービス券 100円

和食の配色⑦
温かみのある暖色を、料理を引き立てる落ち着いた
トーンで用いた、家庭的な和食料理によく合う配色。

プレナス［やよい軒 鍋定食新発売］／商品案内
P：BOW　D：Skip　Printing：大日本印刷

□ 0 0 0 0　　■ 19 27 31 0　　■ 5 52 91 0　　■ 58 83 75 34　　■ 0 100 85 50　　■ 0 82 92 0　　■ 50 36 100 0　　■ 0 0 0 100

3月15日(火)【厚切りカルビ焼肉】新登場!

しっかり厚切り、タレ仕込み。

あれこれ選べる、3つの"厚切りカルビ焼肉"。

厚切りカルビ焼肉定食　890円

厚切りカルビ焼肉のミックスグリル定食　980円

厚切りカルビ焼肉とチキン南蛮の定食　1,080円

やよい軒で、お得なクーポンをご利用ください。

やよい軒 YAYOI
JAPANESE TEISHOKU RESTAURANT

とろろ サービス券 150円
ミニから揚げ サービス券 180円
納豆 サービス券 100円

和食の配色⑧
黒を合わせて写真を引き締め、肉の焼き目や立ちのぼる湯気などおいしそうな商品のシズル感を際立たせた配色。

プレナス ［やよい軒 厚切りカルビ焼肉定食新発売］／商品案内
P：BOW　D：Skip　Printing：大日本印刷

0 0 0 0　0 0 0 100　16 62 86 13　50 36 100 0　0 82 92 0

あなたと、コンビに、FamilyMart

Fun & Fresh

ファミリーマートの御予約弁当

素材にこだわり、調理法にこだわり、これまでにないような美味しさと華やかさを追求したファミリーマートの御予約弁当。大切な方々に心から喜んでもらうために。こだわりのお弁当で、おもてなしをしませんか。

お渡し期間
2016/4/1（金）〜

※ご入り用日の2日前の午前9時までにお申し込みください。
例：お渡し日 2016/4/1（金）→ 御予約締切日 2016/3/30（水）午前9時まで

※本チラシに掲載の写真はすべてイメージです。※商品は内容が変更になる場合がございます。予めご了承ください。

和食の配色⑨
萌黄色×桜色の補色の組み合わせ。
美しい日本の伝統色を使った女性の心をつかむ配色。

ファミリーマート ［ファミリーマートのご予約弁当］/ 商品案内
AD：上岡 繁　P：柿島達郎　D：土田さなえ　CW：桝村貴史　DF：博報堂、博報堂プロダクツ

0 32 16 0　　52 27 73 0　　0 0 0 0

ご予約限定
こだわり特製弁当

みんなが集まる日には、
いつもより上質なおいしさで。

お祝いの席に、
大切な会議に、季節の行事に。
誰もがきっと笑顔になれるおいしさを、
セブン-イレブンから。
お店でぜひ、ご予約ください。

近くて便利、セブン-イレブン

お店はもちろん ネット注文も！

omni7　セブン-イレブンのネットサービス
http://7-11net.omni7.jp

和食の配色⑩
淡い緑の着物とドミナントカラーの撫子色が、ハレの日の上質な和風のイメージを与える対象トーンの補色配色。

セブン-イレブン・ジャパン［セブン-イレブンご予約弁当］/ 商品案内
CD, CW：沖 なつめ（海の家）　P：髙橋敏文（プライズ）　D：小島俊之（東急エージェンシー）　DF, S：東急エージェンシー

9 61 17 0　　18 4 31 0　　12 29 59 0　　0 0 0 0　　0 0 0 100

152　おいしそうな配色

おかげさまで百二十年

人形町今半

人形町今半自慢のすき焼と春の彩り弁当

季節の献立弁当
折詰
華衣
(はなごろも)

税込
お茶付き

税込 2,000円
本体価格 1,852円

214×169×45

口取り　花びらじゃが芋　春野菜お浸し桜海老和え　笹豆腐
焼物　黒毛和牛　焼豆腐　青菜　人参　すき焼タレ
揚物　牛蒡山椒煮　花つくね・ミニトマト串打ち　ひじき煮
煮物　高野豆腐治部煮　桜花
御飯　野沢菜ご飯　錦糸玉子ご飯　鶏五目ご飯　貝割れ大根　赤節
香の物　刺み梅　クコの実

お茶付き

季節の献立弁当3品を
さらにお求めやすく。

税込、お茶付きで

人形町今半ならではの助六弁当

季節の献立弁当
折詰
桜花
(おうか)

税込
お茶付き

税込 2,000円
本体価格 1,852円

185×185×52

口取り　ひじき煮　春野菜お浸し　笹豆黒豆串打ち　花蓮根
焼物　青魚柚子味噌焼き
揚物　たらの芽黄身揚げ
煮物　里芋　小茄子　人参　隠元　生麩　筍
御飯　すき焼稲荷（黒毛和牛　白滝　花びらじゃが芋）
　　　ローストビーフ握り（芽葱　太巻き
香の物　桜漬
甘味　桜プリン　抹茶ショコラ

お茶付き

期間限定
2016年［弥生・卯月］
3月1日［火］〜4月30日［土］まで

黒毛和牛すき焼と
ローストビーフ入りちらし寿司で贅沢に

季節の献立弁当
折詰
春陽
(しゅんよう)

税込
お茶付き

税込 2,500円
本体価格 2,315円

182×91×46(二段)

焼物　黒毛和牛　焼豆腐　白滝　青菜　人参　すき焼タレ
揚物　ちらし寿司　奥久慈卵温泉玉子
　　　海老磯辺揚げ　たらの芽黄身揚げ　ローストビーフ　飯皮　小鯛　桜海老
　　　いくら　花ばす根　花びらじゃが芋　錦糸玉子
　　　菜花　小葱　刻み海苔　椎茸
香の物　ガリ生姜
甘味　イチゴ

お茶付き

※期間限定の商品は大盛りのご注文、その他内容のご変更にご容赦頂きますよう、お願い申し上げます。※都合により容器を変更させていただく場合がございます。※仕入れの状況により食材を変更させていただく場合がございます。

和食の配色⑪
背景の桜に合わせて、木目のテーブルもピンクの色相に設定し、全体を春爛漫なイメージで構成した季節感を感じさせる配色。

人形町今半フーズプラント[人形町今半]／商品案内
D：武富知正　　DF, Printing：ジェー・ピー・エフ

0 26 29 0　　0 0 0 0　　2 72 67 0　　0 0 0 100　　66 31 95 0

To Sharpen Appetite | 153

中央の季節の配色を上下の黒で引き締め、
季節感と高級感を同時に表現した裏面の配色とレイアウト。

人形町今半フーズプラント［人形町今半］/ 商品案内
D：武富知正　DF, Printing：ジェー・ピー・エフ

154　おいしそうな配色

和食の配色⑫

写真を引き立てながら全体に温かみのある印象を与える濃い茶色とエンジ色の彩度を抑えた暖色系の配色。

生活協同組合おおさかパルコープ ［生協の夕食サポート］／商品案内
CD：池田和広　　D：山本理恵

| 57 86 89 44 | 2 74 58 0 | 8 11 52 0 | 0 0 0 100 | 0 0 0 0 |

和食の配色⑬

5日分の献立を俯瞰で並べ、やさしいベージュに「健康」の
イメージの深緑を組み合わせた一目で伝わる配色とレイアウト。

ワタミ［5日間、毎日の食事を健康的に。］／商品案内
CD：水田泰介（博報堂DYメディアパートナーズ）　AD：山崎克弥（プランクトンR）、若林秀和（アシスター）
D：廣瀬泰之（プランクトンR）、杉井康二（アシスター）

| 0 17 40 0 | 77 55 98 26 | 0 0 0 0 | 0 0 0 100 | 0 95 98 9 | 0 75 93 0 |

おいしそうな配色

和食の配色⑭

春の色を使用し、季節感を感じさせながら、
全体を明る過ぎない落ち着いたトーンにすることで、
商品の繊細な味をイメージさせる和食らしい配色。

和食・しゃぶしゃぶ　かごの屋　[春らんまんフェア　旬の鯛めし] ／飲食店フェア告知
CD：長澤良生（KRフードサービス）　P：小南善彦　D：岡村信雄（BY PLUS）　Printing：新日本工業　S：KRフードサービス

| 23 46 29 0 | 3 9 5 0 | 48 87 56 6 | 0 0 0 100 | 20 40 62 0 | 36 5 89 0 |

和食の配色⑮

背景を黒で引き締め、豪華な釜飯の具と目玉となる価格に視線を集めたコントラストの効いたおいしそうな配色。

ライドオン・エクスプレス　［釜寅キャンペーン］ / 商品案内
CD：柳原博之　D：勝又佳彦　DF：パポ

0 0 0 100　　0 0 0 0　　21 95 92 0　　0 42 85 0

おいしそうな配色

舌がころげる朝 釣る
まさに極上の鰹。

土佐佐賀　一本釣り

けさどれ鰹

鰹漁のメッカ、土佐佐賀。
この港に揚がる
鰹の美味しさは、
今まで土佐佐賀の界隈でしか
味わうことができませんでした。
その日の朝に釣ったばかりの
生鰹の美味しさと風味は
毎日鰹と向き合っている
佐賀の漁師たちですら
毎日のように驚かされるほどです。
この舌もころげるような
美味しさと風味を、
ぜひご賞味下さい。

佐賀、須崎、浦ノ内
活魚の大輝

昼 から夕方 運ぶ　夜 食す

当日夜明けから
深夜、漁船がに出漁し、
夜明けにかけて鰹を釣り上げます。
昼過ぎから開かれる「夕市」で
港に戻った鰹を買いまとめます。

すぐに鰹を梱包し、
昼過ぎから夕方までに佐賀を出て
高知方面へ運びます。

夜までに高知に到着。
佐賀でしか味わえなかった
新鮮な鰹をご提供いただけます。

和食の配色⑯

力強い墨文字の書体と背景の余白が、
添えられた鰹のイラストをおいしそうに引き立てる、
日本人好みのシンプルで正統な印象の配色。

パッケージ高知 ［けさどれ鰹］ / 商品案内
D, CW：タケムラナオヤ　I：オビカカズミ　DF：パッケージ高知　S：タケムラデザインアンドプランニング　Printing：graphic

0 0 0 0　　0 0 0 100　　25 40 65 0　　15 100 90 10

和食の配色⑰
とろろ月見そばの白を引き立てる黒のベースカラーに、
エンジのアクセントカラーを効かせた和食によく合う漆色の配色。

京王電鉄 ［高尾山の冬そばキャンペーン］ / キャンペーン告知
AD：西山英二郎（スガタクリエイティブ）　CW：高田太介（ティー・ケー・オー）　DF, S：京王エージェンシー

和食の配色⑱

おいしそうな写真とたくさんの情報の両方を引き立たせるため、トーン差をつけて画面を2分割したメリハリの効いた構図と配色。

マルコメ ［京懐石お味噌汁］／商品案内
CD：北川英史　AD, D：中村咲子　CW：松井秀範　DF：新東通信　Printing：ウィルコーポレーション

To Sharpen Appetite

GWなので牛角ハッピーアワーはじめました。

待たない！のんびり！お得！

16:30までのご来店で、下記商品が何皿でも**半額＋特別価格!!**

HAPPY HOUR

- ボンショー100％ 牛角カルビ　550円 ▶ 275円
- 薄切りで食べやす〜い！ ファミリーカルビ　390円 ▶ 195円
- 牛角発祥の大人気商品 ピートロ（タレ）　490円 ▶ 245円
- 香ばしい風味と食感がたまらない タンカルビ（味噌ダレ）　490円 ▶ 245円
- 焼肉に合う！洗練されたクリアな味、辛口 アサヒスーパードライ　500円 ▶ 250円
- ソフトドリンク各種　145円〜
- 今だけ!!特別価格 赤身の中でもっともやわらかく最高級の部位。熟成やわらかヒレ　590円 （希少部位！）

16:30までにご来店の方 対象商品が半額!! **ハッピーアワークーポン**　有効期間: 2016年4月28日(木)〜5月8日(日)

16:30以降にご来店の方 上記時間以降のいつご来店しても **500円OFFクーポン**　有効期間: 2016年4月28日(木)〜5月8日(日)

レストランの配色①

「ハッピー」なイメージの顔の明るいトーン以外は、全体を茶と赤でまとめ「おいしそうな顔」を主役にしながら、同時に画面全体からお肉のイメージを連想させる食欲をそそる配色。

牛角 ［牛角ハッピーアワークーポン］／飲食店フェア告知
CD, AD：小濱 洋（ADBAKA）　D：小滝賢吾（ADBAKA）　P：伊藤彰浩（14才）　DF：博報堂、ADBAKA
S：レインズインターナショナル　Printing：水上印刷

おいしそうな配色

ニッポン、ジョナサン、ごちそうさん。

ジョナサンの食べるトラベル2016春

＼いってきます！／

国産牛 赤身ステーキ

秋田県 稲庭うどん

焼津産 かつお

jonathans COFFEE & RESTAURANT

レストランの配色②
写真を邪魔せず、全体にほっこりとしたやさしいイメージを与える
ソフトなベージュのベースカラーと茶色の文字色の組み合わせ。

ジョナサン［ニッポン、ジョナサン、ごちそうさん。］／飲食店フェア告知
CD：野澤友宏　AD：水口克夫、金子杏菜　D：小林真理　CW：宮田知明、木下さとみ　DF：Hotchkiss、電通

☐ 4 9 9 0　☐ 0 0 0 0　■ 54 90 100 39　■ 11 100 82 0　■ 6 37 91 0

To Sharpen Appetite 163

ピエトロ創業35年 **復刻メニュー**

新登場 ITALIAN BREAD PIZZA
イタリアンブレッドピザ

なすとトマトのシチリア風
野菜だけで作っているのにコクのあるトマトソースに
ファンの多い人気No.1のパスタです。

マロンと海老のドリア
マロンの甘味とグラタンソースのほどよい塩気が
なんともおいしい、リピーターの多いドリアです。

サーモンとブロッコリーの バジルソース
ボリュームのあるもちもちっとしたピザ生地に
ソースや具材をたっぷりとトッピングしています。

唐辛子を使った辛いメニューです。

健康が気になる方へおすすめのパスタも人気です。

糖質 OFF PASTA 糖質をオフ！さらに食物繊維が豊富なオリジナルパスタ
糖質オフパスタ
糖質 50% OFF ※並スパゲティと比較
アボカドとサーモンの豆乳バジルソース
豆乳とバジルで作るソースはやさしい味わいで香り豊か

PIETRO ZEN PASTA 乾燥させた「しらたき」で作るヘルシーパスタ
ピエトロゼンパスタ
カロリー 330 kcal ※ソース込あたり
トマトとバジル、モッツァレラチーズ
濃厚なトマトソースがZENパスタにぴったり

※写真はイメージです。

ピエトロレストランへのご来店を心よりおまちしております。

ピエトロセントラーレ(本店)　洋麺屋ピエトロ 博多1番街店　ピエトロ イオン 福岡東店
ピエトロ コルテ イムズ店　　洋麺屋ピエトロ 筑紫通り店　ピエトロ イオンモール福岡店
ピエトロ ソラリア店　　　　ピエトロ パルコーネ 長尾店　ピエトロ イオンモール筑紫野店
ピエトロ キャナルシティ店　　ピエトロ 次郎丸店　　　　　ピエトロ 鳥栖プレミアムアウトレット店

THANKS TICKET 350円OFF券 有効期限 2016年2月29日まで
THANKS TICKET 350円OFF券 有効期限 2016年3月13日まで
THANKS TICKET 350円OFF券 有効期限 2016年3月27日まで
THANKS TICKET 350円OFF券 有効期限 2016年3月31日まで

レストランの配色③
写真を1番に目立たせながら、ほんのりと女性的なしゃれた
イメージを与える淡いパステルカラーでまとめた配色。

ピエトロ［ピエトロ創業35年復刻メニュー］/ 飲食店フェア告知
CD, CW：加来聡子（ピエトロ）　AD, D：片岡 香（nico design）　P：磯金裕之（磯金写真事務所）
Stylist：山田洋子（Y2）　Printing：大同印刷

0 10 7 0 ／ 0 0 0 0 ／ 0 0 0 100 ／ 28 100 100 7 ／ 18 15 60 0 ／ 69 47 100 11

レストランの配色④

放射型・破裂型の目を引く吹き出しと、
印象的なキャッチコピー、ロゴと同じ赤と黄色の
アクセントカラーを用いた目を引く配色とレイアウト。

デニーズ ［デニーズハンバーグフェア］／飲食店フェア告知
DF：電通　S：セブン＆アイ・フードシステムズ

0 0 0 0　　0 19 24 0　　47 71 80 17　　0 0 100 0　　0 0 0 100　　0 100 100 0

To Sharpen Appetite | 165

2016年4月28日(木)発行

Caféレストラン ガスト
さあ、気軽にサーロイン♪
新・サーロイングリル ～薄切り仕立て～

風味のよいサーロインを食べやすく薄切りにしてグリルに。たっぷりの野菜と、ペッパーが効いた甘辛い黒にんにくソースがやみつきになります！

やみつき！ 黒にんにくソース

サーロイングリル 薄切り仕立て
黒にんにくソース[2枚]
¥1,199(税抜)　クーポンご利用で ¥1,149(税抜)

薄切りサーロイングリル 大葉おろし醤油ソースとミックスフライ[海老フライ・クリームコロッケ]のサラダ仕立て
¥999(税抜)　クーポンご利用で ¥949(税抜)

薄切りサーロイングリル(大葉おろし醤油ソース)＆ハンバーグ
¥999(税抜)　クーポンご利用で ¥949(税抜)

薄切りサーロイングリルと、とろろご飯、海老のミニサラダ、いろいろな味をお楽しみいただけます。

薄切りサーロイングリルと とろろご飯和膳
¥1,199(税抜)　クーポンご利用で ¥1,149(税抜)

ご近所のガストやメニュー情報をCHECK！
商品やお店に関するお問い合わせは
株式会社すかいらーくお客様相談室
受付時間：平日午前9時～午後6時
0120-125-807

すかいらーくのお持ちかえり
ネットで注文！出来立てをお店で受取！
詳しくはこちらから

パート・アルバイト募集中！ご応募・お問い合わせは ガスト バイト

レストランの配色⑤

目を引きながら「気軽さ」と「お得」を同時に伝える彩度の高い黄色のベースカラー。赤いロゴもアクセントカラーとして視線を集める効果を果たしている。

ガスト［新・サーロイングリルフェア］／飲食店フェア告知
CD：野澤友宏　AD：水口克夫、金井理明、尾崎映美　D：吉田箸　CW：宮田知ərı、木下甕耶　DF：Hotchkiss、De's Gallery、電通

0 0 93 0	35 79 100 18	0 0 0 0	0 0 0 100	0 100 96 13

レストランの配色⑥

視線を集める黄色と黒の組み合わせ。若年層向けの「お得情報」をレモンイエローのストライプで伝えたポップな配色。

ラフォーレ原宿 ［GOOD MEAL MARKET - HAPPY HOUR -］／ 飲食店フェア告知
AD：古屋貴広　D：佐野渉太　Printing：新晃社　S：ワークバンド

□ 0 0 0 0　■ 0 7 24 0　■ 0 0 0 100

GOOD MEAL MARKET

ワンハンド スタイル グルメ 2F GOOD MEAL MARKET

2F Guzman y Gomez
（グズマン イー ゴメズ）

**オーストラリア発！
メキシカン・プレミアムファストフード!!**

ヘルシーなブリトーが大人気のファストカジュアルスタイルのメキシカンダイナー。こだわりの肉、野菜、豆やソースをトルティーヤで包んだヘルシーなブリトーやタコス、ナチョスなど本場のメキシカンフードを堪能できる豊富なメニューに注目！

2F AND THE FRIET
（アンド ザ フリット）

**厳選素材を使用した新感覚でリッチな
フレンチフライ専門店**

季節ごとに厳選した6種の芋からお好みの品種とカットを選び、多彩なディップやトッピングを組み合わせて楽しむ、新感覚でリッチなスペシャルティスタンド。フレンチフライに相性抜群のオリジナルソーダなどドリンクメニューも豊富にご用意。

2F SOFTREE
（ソフトリー）

**天然の蜂の巣「コムハニー」と有機牛乳を
使用したプレミアムカップスイーツ！**

天然の蜂の巣（コムハニー）やオーガニックミルク、有機農素材を使用したカップスイーツ店が、日本のファッションビル1号店としてオープン。コーヒーや紅茶、シロップまで、こだわりの食材を使ったプレミアムなデザートが味わえます。

2F THE CUP
（ザ・カップ）

**高品質でレアな素材にこだわった
スペシャルティドリンク専門店**

THE COFFEESHOPがプロデュースするTHE CUPは、スペシャルティコーヒーに加え、スペシャルティカカオドリンク、スペシャルティ紅茶など、高品質でレアでスペシャルな素材にこだわったジャンルを超えた"最高のカップ"を提供します。

その他 飲食店舗

1F CAFE CREPE
（カフェ クレープ）

フルーツ×生クリームの定番クレープはもちろん、チーズケーキ入りも大人気。サラダ系では、プロシュート＆イタリアンサラダが人気。

**3F 貴和製作所
ビーズラボプラスカフェ**

ワッフルが大人気！お茶をしながらアクセサリーの制作が出来ます。季節のメニューもご用意してお待ちしています。

ショップのインフォメーションが詳細に掲載された裏面の情報欄。
シンプルなモノクロ・ストライプの配色。

ラフォーレ原宿 ［GOOD MEAL MARKET - SHOP INFORMATION -］ / 飲食店フェア告知
AD：古屋貴広　D：筑比地大輔、佐野渉太　Printing：新晃社　S：ワークバンド
□ 11 7 11 0 　□ 0 0 0 0 　■ 0 0 0 100

168　おいしそうな配色

レストランの配色⑦

黒、シルバー、ボルドー。同じ構図のバリエーションが美しい
大人向けのラグジュアリーな情報を伝えるシリーズ広告。

ホテルメトロポリタン ［バンケットパーティープラン］ / 飲食店フェア告知
AD：福山大吾　D：久保寺大実　DF：アサヒコミュニケーションズ

おいしそうな配色

2016.4.25 start
Boulangerie
PARADIS

四月二十五日(月)、販売開始。
パラディ、パン屋さん始めます！

明日から！

小石川オリーブ通りにある街のケーキ屋さん **パティスリーパラディ**に
新しくブーランジェリーが仲間入り

パラディのパン祭り！
3日間限定 4月25日(月)〜27日(水)

期間中はパン全商品を
100〜200円で販売！
※各日、売り切れ次第終了となります。

パン・ファーストフードの配色①

商品写真と同じ色相のブラウン×ピンクを見出し部分に使用し、
全体をこんがりとスウィートな印象でまとめた類似色相配色。

パティスリードパラディ［パラディ、パン屋さん始めます！］/ 飲食店オープン告知
AD, D, P：石合裕樹　DF, S：BALNIBARBI Co., Ltd

■ 69 70 79 42　■ 14 10 5 0　■ 0 42 28 0　■ 31 79 96 0

パン・ファーストフードの配色②

商品の茶系の色を邪魔せず、全体を華やかに見せる
落ち着いたトーンの赤茶のドミナントカラー。

ダスキン［クロワッサンマフィン］／商品案内
CD, CW：青木大介　　AD：瀧上陽一、古川純也、鳥野亮一（電通クリエーティブX）、新井公子（電通クリエーティブX）
CW：芦田裕美子、三島靖之、佐野章子　　P：東谷 忠（St.JAPS）　　DF：電通関西支社

172　おいしそうな配色

パン・ファーストフードの配色③

青空と、水色と黄色のストライプが
絵になるサンドイッチの形を楽しく彩ったポップな配色

名鉄インプレス リトルワールド ［世界のサンドウィッチフェア］/ 博物館グルメフェア告知
CD：長谷川辰郎　　AD, CW, Planner：鈴木義野　　P：武藤健二　　D：曽根葉介、浅野友理　　Producer, S：土井一倫
Account Executiv：福田祐司　　Production Design：神谷明洋　　DF：電通名鉄コミュニケーションズ、たきC1

25 6 70　　4 2 35 0　　2 10 87 0　　4 77 76 0　　0 0 0 0　　59 11 91 0

パン・ファーストフードの配色④
黄×赤の彩度の高い色同士の組み合わせに負けないドーナツの
かわいいフォルムを活かしたグラフィカルな配色とレイアウト。

ダスキン［ミスタードーナツセール］／セール告知
CD, CW：張間純一（電通関西支社） AD：中村征士（電通関西支社） D：樋口奈津希（ワット） DF：電通関西支社

□ 0 0 0 0　■ 29 92 0　■ 0 96 94 12　■ 4 65 92 0

おいしそうな配色

3月2日(水) 新発売

えび野菜タルタル
Shrimp & Tartar Sauce
¥490　292kcal

炭火焼き牛カルビ
Teriyaki Beef
¥520　360kcal

このおいしさをお得なサブウェイクーポンで

えび野菜タルタル	炭火焼き牛カルビ	ローストビーフ	生ハム＆マスカルポーネ	パーティートレイA
通常価格¥650 ¥590	通常価格¥680 ¥620	通常価格¥740 ¥680	通常価格¥680 ¥620	通常価格¥3,020 ¥2,700
クーポン価格¥690	クーポン価格¥720	クーポン価格¥780	クーポン価格¥720	
有効期限2016/3/2〜2016/4/10	有効期限2016/3/2〜2016/4/10	有効期限2016/2/24〜2016/4/19	有効期限2016/2/24〜2016/4/19	有効期限2016/2/24〜2016/4/19

パン・ファーストフードの配色⑤
画面を2つに分割し、ほのかなピンクで「えび野菜タルタル」を
茶系のオレンジで「牛カルビ」を彩り、トーンを揃えて
両方の写真を自然に引き立たせ並列させた配色とレイアウト。

日本サブウェイ［春のおいしい！キャンペーン］／商品案内
AD：松井壯介　P：大津 央　D：佐ościuszko 聖　CW：大塚由紀　DF, S：博報堂　Printing：星光社印刷

2 35 16 0　　0 0 0 0　　2 60 81 0　　9 92 94 0　　48 3 91 0

パン・ファーストフードの配色⑥
クリスマスカラーの季節の配色。赤、緑とも明るいトーンの色を使用して、ポップでかわいい印象を与えている。

モスフードサービス ［モスバーガー クリスマスキャンペーン］ / 飲食店フェア告知
CD：倉橋洋樹　AD：白木達也　CW：石川 勉

パン・ファーストフードの配色⑦

黒い背景に、迫力のある商品写真と商品名をドラマティックに浮かび上がらせたコントラストの強い目を引く配色。

日本ケンタッキー・フライド・チキン［辛旨 骨なしケンタッキー］／商品案内
CD：時松哲哉（博報堂）　AD：秋山隆之（博報堂プロダクツ）　D：久保田一穂（博報堂プロダクツ）、牛山浩明（博報堂プロダクツ）
P：竹中 敦（ハヤシスタジオ）　CW：田中智樹（博報堂プロダクツ）、柏木理沙（博報堂プロダクツ）　DF, S：博報堂

0 0 0 100　　7 21 82 0　　0 0 0 0　　13 94 92 0

To Sharpen Appetite | 177

ぷりっと感
すごい！

えびぷりぷりフライ [数量限定]

天然えび100%使用

大ぶりカットで、ぷりぷりに！
身がぷりぷりで旨味が豊かな天然えびを厳選して大ぶりにカット。えびならではの弾む食感を引き立てました。最後のひとくちまで超ぷりぷりです。

衣は軽く、サクサクに！
こだわりの衣をえびにまぶしたら、泳がせるように油の中へ。空気をきんだサクッと軽い歯ごたえがえびの食感を引き立てます。

NEW
1ピース ¥240
特製タルタルソースつき

今だけおトクに実感！
ぷりぷり実感パックで！
¥1080
¥190 おトク！
※単品積上げ価格との差額です。

オリジナル2
えびぷりぷりフライ2

えびぷりぷりフライが入った！
\ピリ辛仕立ての/
えびマヨツイスター
えびぷりぷりフライの美味しさをピリ辛マヨソースで絶妙に引き立てた、ケンタッキー特製のえびマヨを新鮮レタスと一緒に巻き込みました！
NEW [数量限定] 単品¥360
ピリ辛マヨ

ぷりぷり実感クーポン
NEW えびぷりぷりフライ
通常¥240→¥230
有効期限：2016年1月7日〜2月3日
190

ぷりぷり実感クーポン
NEW えびマヨツイスター
通常¥360→¥330
有効期限：2016年1月7日〜2月3日
192

パン・ファーストフードの配色⑧
「えび」のイメージを明快に伝える背景の赤と、売りとなる食感を表現した白文字のコピーが、シズル感を強力に伝える配色。

日本ケンタッキー・フライド・チキン ［ぷりっと感すごい！えびぷりぷりフライ］ / 商品案内
CD：時松哲哉（博報堂） AD：秋山隆之（博報堂プロダクツ） D：久保田一穂（博報堂プロダクツ）、牛山浩明（博報堂プロダクツ）
P：竹中 敦（ハヤシスタジオ） CW：田中智樹（博報堂プロダクツ）、柏木理沙（博報堂プロダクツ） DF S：博報堂

26 95 91 0　　2 16 94 0　　4 22 2 0　　0 0 0 0

パン・ファーストフードの配色⑨

パースをつけた効果線や赤×金の配色で特売情報をアピール。
絵になるたこ焼きのフォルムにふさわしい、明快で元気なデザイン。

ホットランド［築地銀だこ周年祭］／飲食店フェア告知
D：都留保尚

5 100 100 15　　38 98 97 36　　0 0 0 0　　0 15 96 0

もう1つのキャンペーンを告知した裏面のバリエーション。ベージュの背景に赤い文字を効かせたコントラストの強い目を引く配色。

ホットランド ［築地銀だこ周年祭］ / 飲食店フェア告知
D：都留保尚

おいしそうな配色

イメージと配色 >> 新鮮なイメージの配色①

写真では表現しにくい、焼き菓子の「新鮮さ」を
緑のアクセントカラーで表現した色の持つイメージを活かした配色。

シャトレーゼ ［ふわっと香る新鮮素材］／商品案内

12 9 9 0 　 0 14 67 0 　 82 8 93 6 　 0 86 74 0 　 0 0 0 0 　 58 87 64 24

To Sharpen Appetite 181

1 天然酵母仕込み
こだわり酵母食パン〈1.5斤〉
原材料は、小麦粉、砂糖、塩、天然酵母。たったこれだけ！

CMで大反響！
外はカリカリ！中はもちもち！
5センチ黄金比トースト

今ならもらえる 人気の5品

新規ご加入の方全員に！
ほんもの実感セット プレゼント中！
●受付期間：2015年10月3日(土)まで
※写真はすべてイメージです。※カゴは含まれません。

2 国産豚肉100% ポークウインナー〈120g〉
添加物は使わず、肉のうまみを生かしました。

3 ぷっくり濃厚 産直たまご〈赤玉またはピンク玉／6個〉
元気いっぱいの親鶏が産んだ新鮮な卵です。

4 しぼりたての味 酪農家の牛乳〈500ml〉
配達日前日に製造した新鮮な牛乳をお届けします。

5 おいしい無添加 こんせんプレーンヨーグルト〈400g〉
北海道根釧地区の生乳100%と乳酸菌だけで作りました。

pal★system 生協パルシステム東京
お申込み方法はこちら▶
0120-581-219
●受付時間／月〜金9:00-21:00／土10:00-18:00
インターネットで なるほどパル 検索

イメージと配色 ≫ 新鮮なイメージの配色②
見出しまわりをベージュ、茶、赤茶の類似色相で統一。
品物の魅力を伝える写真を主役にしたやさしい配色。

パルシステム生活協同組合連合会 ［2015パルシステム秋のキャンペーン］／キャンペーン告知
AD：佐藤将人　CW：日野勇太　DF, S：電通　DF：電通tempo　Printing：当矢印刷

| 0 0 0 0 | 2 15 40 0 | 67 84 100 39 | 30 100 100 0 |

182　おいしそうな配色

（ブロッコリー・キャベツ由来のSMCS）

野菜100%の天然アミノ酸が
コレステロールを下げます。

野菜の力でコレステロールを下げる
関与成分（天然アミノ酸）は、サンスターだけ。

『緑でサラナ』は、血中コレステロール（特にLDLコレステロール）を低下させる働きがあるブロッコリー・キャベツ由来の天然アミノ酸（SMCS）を豊富に含んでいます。コレステロールが気になる方や高めの方に適しています。

ブロッコリー　キャベツ　セロリ　大根葉　レタス　パセリ　ほうれん草　小松菜　りんご　レモン

| 8種類の野菜 +りんごとレモン | 保存料・食塩・砂糖・無添加 | 累計販売本数 1億本突破 ※2009年2月～2014年6月までの累計実績 |

食生活は、主食、主菜、副菜を基本に、食事のバランスを。　『緑でサラナ』は医薬品ではありません。コレステロールが高めの方、気になる方のための特定保健用食品です。

トクホの野菜飲料
『緑でサラナ』

1日2本(1回1本)を目安に、お召しあがりください。

SUNSTAR

初回限定10%OFF＋送料無料　詳しくは裏面をご覧ください。

イメージと配色 >> 新鮮なイメージの配色③
「野菜の力」が一目で伝わるフレッシュな緑の配色。
補色であるりんごの赤が、効果的なアクセントカラーとなっている。

サンスター ［野菜100％の天然アミノ酸］ / 商品案内
□ 5 2 19 0　■ 50 2 100 0　■ 85 35 100 0　■ 22 100 85 0

To Sharpen Appetite

SUNSTAR
ワンランク上の充実。
100%有機野菜の贅沢飲料

ワンランク上の素材、有機野菜。

有機にんじん
β-カロテンや食物繊維に加え、カリウムなどのミネラルも多い。

有機ほうれん草
鉄分が多く、ビタミンCを始め葉酸にも注目。

有機ピーマン
野菜の中でもβ-カロテンやビタミンCが豊富。

有機キャベツ
ビタミンKのほか、キャベジンとも呼ばれるビタミンUなども。

有機セロリ
カルシウムや、カリウムなどのミネラルを含む。

有機JASマーク
ビューローベリタス
認定番号：MPJP1034-01
国が定めた有機農産物、有機農産加工食品の基準に沿ったものが表示できる有機JASマーク。

無添加
保存料・着色料
香料・食塩・砂糖

ワンランク上の製法。

乳酸菌発酵
毎日飲むものだから、おいしくなくては。サンスターは、独自開発の乳酸菌発酵で、コクのある味わいに仕上げました。

すりつぶし製法
「緑黄野菜」は栄養をとことん活かすため、食物繊維たっぷりのすりつぶし有機にんじんを配合。1本の約1/3という飲料としておいしく飲めるほぼ限界量まで加えました。

1日分の野菜不足が1本で補える※

サンスター健康道場『緑黄野菜』
●1本160g
有機にんじん／有機ほうれん草／有機ピーマン／有機キャベツ／有機セロリ

※厚生労働省の「平成23年国民健康・栄養調査」によれば、「健康日本21」が推奨する1人あたりの1日の野菜摂取量350gに対し、1人平均約73gの野菜不足。
「緑黄野菜」は、1本で野菜約200g分が補えます。

お申込番号 53999-003 と必ずお伝えください。
フリーダイヤル **0120-831-552**
受付時間／9：00～21：00（土・日・祝日も承ります）

2016年5月4日（水）まで お得なキャンペーン実施中！
詳しくは裏面をご覧ください。

イメージと配色 ≫ 新鮮なイメージの配色④

「有機野菜」のイメージにふさわしい茶色のベースカラー。
茶色の色相を赤みと黄みのあるオレンジ寄りにすることで、
商品のにんじん色を生き生きと引き立たせる役割を果たしている。

サンスター ［ワンランク上の贅沢飲料］／商品案内
■ 65 82 100 0　■ 6 70 97 0　□ 0 0 0 0　■ 66 21 95 0

184　おいしそうな配色

博多作法。

そっと掴みをひらく。
とろりと蜜をかける。
もちをほおばるまでにかかる、
ひと手間、ひととき。

そこまで含めてゆっくり味わう。
それが、代々受け継がれる、
博多の作法。

やわらかなもちにまぶされた、
香ばしい黄な粉の香り。
上品な甘さの黒蜜をからめて、
上質な時間をどうぞ。

筑紫もち

博多作法
WEBムービー
公開中。

博多駅マイング1号店	博多駅デイトス2号店	藤崎店	長住店	筑紫野店	ゆめタウン久留米店	古賀店	トリアス久山店	筑紫菓匠
TEL(092)441-0052	TEL(092)431-0011	TEL(092)834-0052	TEL(092)551-0052	TEL(092)928-0052	TEL(0942)45-7752	TEL(092)943-0052	TEL(092)931-9152	**如水庵**
博多駅マイング2号店	ゆめタウン博多店	原工房	南福岡駅店	イオンモール筑紫野店	くりえいと宗像店	香椎店	イオンモール福岡店	JOSUIAN
TEL(092)413-0052	TEL(092)632-9652	TEL(092)822-5200	TEL(092)583-1552	TEL(092)408-9852	TEL(0940)38-0252	TEL(092)662-0052	TEL(092)939-0652	福岡市博多区博多駅前1丁目24-10
博多駅デイトス1号店	博多駅前本店	イオンモール福岡伊都店	イオン大野城店	イオン戸畑店	イオンモール福津店	イオンモール香椎浜店	イオン延岡店	www.josuian.jp
TEL(092)412-0052	TEL(092)475-0052	TEL(092)806-0052	TEL(092)586-0052	TEL(093)873-3552	TEL(0940)72-1852	TEL(092)410-3152	TEL(0982)26-5352	

イメージと配色 >> 日本的なイメージの配色①

パッケージに使用されている商品のイメージカラーである黄色を
博多織のテクスチャーとともに用いて、「伝統」や「品格」を
感じさせるグレーと組み合わせた「博多の伝統菓子」の表現。

如水庵　[筑紫もち新聞広告 博多作法] ／ 商品案内
CD, AD：伊藤敬生　　P：知識たかし　　D：長 匡、中村由美子　　CW：山田綾子　　DF, S：電通九州

23 16 15 0　　　0 20 100 0　　　62 51 44 0　　　0 0 0 100　　　0 0 0 0

To Sharpen Appetite 185

イメージと配色 >> 日本的なイメージの配色②

「お米でつくるパン焼き機」のコンセプトを打ち出した
黒×漆の赤という上質な日本の配色。

パナソニック［ジャパン。］／商品案内
Executive Director：三浦洋一　CD：佐藤敬介、美堂恒男　AD：福島加恵、林 泰宏　P：佐藤孝仁　D：伊藤ちはる
CW：田中明尚、皆越章子　Stylist：永作真穂　DF, S：JR西日本コミュニケーションズ

0 0 0 100　　24 95 81 19　　5 10 22 0　　0 0 0 0

おいしそうな配色

イメージと配色 >> 日本的なイメージの配色③

主力商品のエンジ色をドミナントカラーに使用。
類似色相の桜色を淡いトーンでアソートカラーに用いて
メリハリを効かせ、全体のバランスを取っている。

ホクレン農業協同組合連合会　[ホクレンのプレミアム北海道米] / 商品案内
AD：星 篤史　D：小野寺敏也　CW：渡部景裕　DF：電通北海道、二ポー　Printing：須田製版

| 5 30 0 0 | 8 6 41 0 | 46 95 95 27 | 95 81 0 38 | 7 79 93 0 | 75 51 100 0 |

京の和菓子 のれんめぐり

京都駅ビル専門店街 ザ・キューブ

場所 京都駅烏丸中央改札口すぐ
ザ・キューブ1階
京名菓 北館

京の老舗46社がのれん柄で勢揃い。
京都を代表する老舗の和菓子を一店一店のれんをくぐって
お買い物していただくようにお求めいただけます。お気に入りの
京の和菓子をぜひ、のれんをめぐりながら見つけて下さい。

おひとつからでも、
お好みのお菓子を
あなただけのオリジナルに
詰合せていただく事も
できます。

期間限定

平成28年
5月10日(火)
～6月20日(月)

The CUBE
京都駅ビル専門店街

百貨店・専門店の配色①

老舗の名店が一堂に会する楽しい企画。「老舗ののれん色」の
紺を主役に、その対照色相のピンクを背景に設定した目を引く配色。

京都駅観光デパート ［京の和菓子　のれんめぐり］ / 百貨店フェア告知
CD：杉野広樹（JR西日本コミュニケーションズ）　P：井上理沙　D：谷村卓則（イーネット）
DF：JR西日本コミュニケーションズ　Printing：あさひ高速印刷

15 73 5 0　　0 28 0 0　　93 68 29 36　　0 0 0 0　　0 66 85 0

百貨店・専門店の配色②

おいしそうなおかきの色を引き立てる暖色のグラデーション。「心のこもった手みやげ」にふさわしい温かみのある色でまとめた冬のギフト用広告。

もち吉 ［冬の贈りもの］／商品案内　※添付されているチラシの広告は、2015年11～12月に実施したものです。2016年は未定です。

0 43 62 0　　0 0 0 0　　4 94 91 10　　13 27 87 0　　72 36 94 10

百貨店・専門店の配色③

ポップなピンクを配した小さな女の子向けのかわいいケーキと
シックなボルドーを配した大人の女性向けの上質なケーキ。
ひな祭りをすべての女性に向けて打ち出した素敵なコンセプト。

柳月［ひめまつり］/ 商品案内
CD, AD：柳月 企画室　P：大泉省吾　I, D：重野まき　DF：プロコム北海道

北海道新聞　　　　　　　　　　　　　2016年3月1日(火)

ROYCE'

春を呼ぶ、いちごの味わい。

Strawberry & Fromage Macaron

Nama Chocolate Strawberry

洗練された甘い香りに、うっとり。　　甘酸っぱいおいしさに、心はずむ。

数量限定　　数量限定　　数量限定

生チョコレート［ストロベリー］　　ストロベリー＆フロマージュマカロン　　ストロベリー＆フロマージュマカロン
¥778（本体価格¥720）20粒　　［3個入］¥702（本体価格¥650）3個　　［9個入］¥1,934（本体価格¥1,790）9個
ミルクとストロベリーの風味がとけ合うチョコレートに、ストロベリーリキュールとドライなジンをアクセントにプラスしました。甘くさわやかな香りと、すっきりとした後味が魅力です。　　ストロベリー風味のマカロン生地で、ストロベリーにほんのりチーズの味わいをプラスしたクリームをサンドし、片面にすっきりとした甘さのホワイトチョコレートをコーティングしました。

STRAWBERRY Sweets

TV ON AIR! チョコレートの旅　　チョコレートやロイズにまつわるお話をご紹介する2分間のミニ番組
北海道テレビ放送（HTB）にて、**毎週月曜夜** 放映中！
※3/21は放送休止日です。番組はロイズホームページでもご覧いただけます。

百貨店・専門店の配色④
いちごのスウィーツ特集にふさわしい、
ベビーピンクとベビーブルーのガーリーな配色のストライプ。

ロイズコンフェクト ［2016年3月1日北海道新聞折込チラシ］ / 商品案内

□ 0 0 0 0　　■ 0 20 10 0　　■ 28 2 13 0　　■ 58 47 55 55　　■ 0 79 25 0

To Sharpen Appetite | 191

かをり ほんのり 春いろのしあわせ

やわらかな陽ざしとそよ風に
こころ和むひとときの
あまーい美味しさ

QUEEN'S ISETAN クイーンズ伊勢丹通信 No.52
広告商品売出し期間 3月17日(木) ▶ 3月21日(月・振休)

#	商品	価格
1	七條甘春堂 桜餅ようかん 240g	850円(参考税込価格918円)
2	本たちばな 桜ゼリー 1コ	180円(参考税込価格195円)
3	金時米菓 さくら最中・つぶあん・白あん 各1コ	各160円(参考税込価格各173円)
4	伊勢屋 幸福包みの桜ホイル 1コ	160円(参考税込価格173円)
5	文明堂 さくらのかすてら 5切	625円(参考税込価格675円)
6	ミホミ 竹皮桜まんじゅう 6コ入	430円(参考税込価格465円)
7	清月堂本店 季節のおとし文「麗」 4コ入	500円(参考税込価格540円)
8	榮太樓總本鋪 桜大福 2コ入	420円(参考税込価格454円)
9	榮太樓總本鋪 桜金鍔 3コ入	700円(参考税込価格756円)

百貨店・専門店の配色⑤

美しいお菓子の形を活かしながら、
白〜ピンクのグラデーションでまとめた女性の心をつかむ
計算された配色のフォトディレクション。

三越伊勢丹フードサービス ［春いろのしあわせ］／商品案内
DF：太洋社印刷所

百貨店・専門店の配色⑥
商品パッケージとイメージを揃えたビビッドなピンクの
ドミナントカラー。ビビッドなピンクと濃い茶色の組み合わせは
大人っぽくセクシーな印象となる。

ロイズコンフェクト［2016年2月9日北海道新聞折込チラシ］／商品案内

To Sharpen Appetite

VALENTINE CHOCOLAT COLLECTION

K'ntetsu / あべのハルカス 近鉄本店

2/10(水)〜16(火)
地2階〜3.5階は朝10時→夜8時30分
4階〜11階は朝10時→夜8時
(2月10日(水)〜13日(土))地2階〜タワー館2階とウイング館9階催会場は夜9時まで営業
12・13・14階個レストラン街「ハルカスダイニング」は朝11時〜夜11時
地2階「あべの市場食堂」は朝10時〜夜10時
※一部営業時間が異なる喫茶・レストラン等がございます。

電話(06)6624-1111 ホームページ abenoharukas.d-kintetsu.co.jp

2月10日(水)〜13日(土)ウイング館9階催会場は夜9時まで営業。
約120ブランドが大集合！会場は甘い香りでいっぱい。

バレンタイン ショコラ コレクション
◎開催中 2月14日(日)まで ◎ウイング館9階催会場 ※最終日は午後7時閉場

DEBAILLEUL
M.O.F.(フランス国家最優秀職人章)を持つ創業者の精神を守り、心に残る味わいを。バレンタイン限定のプラリネ2種とガナッシュ2種をアソート。
ベルギー〈ドゥバイヨル〉カゼルタ 6個入 2,376円

NAGARA TATIN
初登場
しっとり焼きあげたバター香る一口サイズのパウンドケーキを、口当たりのよいチョコレートでコーティング。パッケージも可愛さ抜群。
岐阜〈ナガラタタン〉奏でる積み木 1個 216円

ROYCE'
シルクのようになめらかな口どけ。ミルクチョコレートに北海道の生クリームと風味付けの洋酒をブレンド。
北海道〈ロイズ〉生チョコレート[オーレ] 20粒入 778円

GODIVA
チョコレートカップの中をピスタチオプラリネやキャラメルで満たし、繊細なベルジアンチョコレートで閉じ込めて。
ベルギー〈ゴディバ〉クープダムール セレクション 5個入 2,160円

BEL AMER
2層仕立てになったドーナツ型ショコラ。グラハムクッキーやフィヤンティーヌをからめて。
東京〈ベル アメール〉ドーナツショコラ 4個入 1,296円

Chocolate Surprise
びっくりさせて、笑顔にさせて。チョコ・サプライズ。

DECOチョコ
初登場
チョコっとメッセージ
お好きな柄を組合せできる！
東京〈DECOチョコ〉DECOチョコ 1個(11.7g) 74円 10個入 1,059円

RUYSDAEL
あま〜いショコラ寿司
東京〈ロイスダール〉魚河岸ショコラ 6個入[限定数量] 2,592円

COMPARTES CHOCOLATIER
1個だけ激辛チョコ
アメリカ〈コンパーテス ショコラティエ〉ロシアンスカル 5個 1,296円

和素材をテーマに、日本人の感性で。

初登場
日本の風情を絵札にした粋な江戸文化をチョコで表現。
〈マキィズ〉華歌舞多 五光 15枚入 2,700円

抹茶、ゆずなど京都をイメージした6種のアソート。
〈NEW STANDARD CHOCOLATE kyoto by 久遠〉久遠チョコレート 夜テリーヌアソート 6個入 1,167円 ギフトBOX 7個入 1,620円

お茶の老舗が手がける香り高い生チョコレート。
〈伊藤久右衛門〉宇治ほうじ茶生チョコレート／宇治抹茶生チョコレート 各16粒入 1,080円

注目のチョコスイーツを、会場でお楽しみください。
近鉄本店限定
ショコラソフトクリームや、関西ではここだけのチョコレートドリンクも！
〈カカオ サンパカ〉ジャラック 381円

タワー館地1階菓子売場では人気のチョコレートケーキをご用意。
◎2月14日(日)まで
〈クラブハリエ〉ショコラ バーム 1個 1,944円
〈ファウンドリー〉クラシックショコラ 径15cm 2,592円

[お知らせ] 2016年3月1日から、KIPSクレジットカードの特価品お買いあげ時のポイント付与率を、3%から1%に変更させていただきます。※KIPSポイントカードの特価品お買いあげ時のポイント付与率は1%のまま変更ございません。
※あべのハルカス近鉄本店の代表電話は、(06)6624-1111です。お願い番号をよくお確かめのうえ、おかけくださいますよう、お願いいたします。
※価格は、消費税を含んだ税込価格を表示しています。

百貨店・専門店の配色⑦

チョコレート色のベースカラーに明るいトーンのマルチカラーを加えた、選ぶワクワク感を盛り上げるポップで楽しい配色。

あべのハルカス近鉄本店 [バレンタインショコラコレクション] / 百貨店フェア告知
CD: 須藤容子(近鉄百貨店) AD: 小林まり絵(近鉄百貨店) P: 伊藤堅巳(UPフォトス) D: 黒川 愛(タチバナデザイン)
CW: 山﨑由美(リス・プランニング) DF: 橋本 晶(アド近鉄) Printing: 佐川印刷 S: 近鉄百貨店

70 79 100 40 | 0 0 0 0 | 0 76 71 0 | 38 0 84 0 | 40 61 0 0 | 59 0 27 0 | 0 51 15 0 | 0 17 90 0

194　おいしそうな配色

百貨店・専門店の配色⑧
色数を抑えキャラクターを
かわいく引き立たせた、
シリーズ広告の
配色バリエーション。

東急百貨店　[東横ハチ公 バレンタイン & ホワイトデー] /
百貨店フェア告知
CD：野呂好昭、黒川紀子　　AD：堂々穣　　I, D：田中良平
DF：東急エージェンシー　　Printing：精真社
S：DODO DESIGN

0 22 0 0　　0 0 0 0　　4 100 98 0
39 4 3 0　　3 2 53 0　　100 20 0 50

4

図版を活かす配色

PICTURE & COLOR COMBINATION

趣味・娯楽 1
HOBBY & ENTERTAINMENT 1

図版を活かす配色

使用する図版のどのような特徴を活かしたいのか、全体のイメージをどのような方向性に落とし込みたいのか、デザインの配色を考えるためのさまざまなヒントをご紹介します。

ベースカラーのいろいろ

図版の色と対照的なイメージの色にしてメリハリをつけたり、図版と類似した雰囲気の色で統一感を出したり、設定するベースカラーの色によって全体のイメージは大きく変わります。

対照トーンの配色

落ち着いた色みの図版に、対照的なトーンのビビッドな蛍光ピンクを合わせてメリハリをつけた配色

類似トーンの配色

スモーキーなセピア色の図版に、類似したトーンのやわらかく落ち着いたピンクを合わせた統一感のある配色

3原色が調和したトライアドの配色 1

メリハリのある3原色のトライアド（P14参照）で図版の赤と青を効果的に引き立たせた配色

3原色が調和したトライアドの配色 2

コントラストの強い3色がベースカラー、ドミナントカラー、アクセントカラーに使用されたコントラストの強い目を引く配色

Picture & Color Combination 197

配色による絵づくり

全体を図版の色と同じトーンでまとめる、図版とはまったく異なるイメージの色を使用して、全体を特定の雰囲気にまとめる…など、配色による絵づくりにもさまざまな考え方があります。

全体を図版と同じ雰囲気でまとめる

図版の持っている色の雰囲気を活かして、デザイン全体にそのイメージを自然に美しく踏襲させた例。

図版の持つ色のイメージを踏襲し、画面全体がまるで1枚絵のように構成された配色

ポイントとなる色と罫線をイラストのトーンに合わせた色調にして、全体に1枚の絵のようなまとまりを与えている

色の与えるイメージを生かす

モダン、クラシック、重厚、軽やか、情熱的、さわやか…など色の持つイメージを活かした例。

ベースカラーの白に、現代的なピンクと紫を効かせて、重厚な油絵に軽やかでモダンな新しい印象を与えている

全体を落ち着いた柔らかなトーンでまとめ、神秘的で、静謐、軽やかな印象を与えている

198　図版を活かす配色

LEONARDO DA VINCI

2013年
4月23日(火)から
6月30日(日)まで

開室時間：午前9時30分〜午後5時30分
(金曜日は午後8時)入室は閉室の30分前まで

東京都美術館
企画展示室（東京・上野公園）

〒110-0007 東京都台東区上野公園8-36
休室日：月曜日
(ただし、4月29日〜5月6日は開室、
5月7日(火)は休室)
主催：東京都美術館（公益財団法人東京都歴史
文化財団）、TBS、朝日新聞社
後援：外務省、イタリア大使館、
BS-TBS、TBSラジオ、J-WAVE
協賛：日本生命、日本写真印刷
学術協力：東京大学大学院人文社会系研究科
協力：アリタリア-イタリア航空、アルテリア、
日本貨物航空、日本通運
伝話合せ：03-5777-8600（ハローダイヤル）
観覧料金：一般 1,500円（1,300円）
学生 1,300円（1,100円）高校生 800円（600円）
65歳以上 1,000円（800円）
※()内は前売・団体料金。
※前売券は2013年4月22日(月)まで発売。
※特典チケットは今後公式ホームページで
お知らせいたします。
※団体割引の対象は20名以上。
※中学生以下は無料。
※身体障害者手帳、愛の手帳、療育手帳、
精神障害者保健福祉手帳、被爆者健康手帳を
お持ちの方とその付添いの方（1名まで）は無料
※毎月第3水曜日は（シルバーデー）とし、
65歳以上の方は無料。
※毎月第3土・日曜日は（家族ふれあいの日）とし、
18歳未満の子を同伴する保護者（都内在住）は
一般当日料金の半額。
※いずれも証明できるものをご持参ください。
※都内の小・中学・高校生ならびにこれらに
準ずる者とその引率の教員が学校教育活動
として観覧するときは無料（事前申請が必要）

現在プレイガイド：公式オンラインチケット、
イープラス、チケットぴあ、ローソンチケット、
セブン-イレブンなど各プレイガイド。

公式ホームページ
http://www.tbs.co.jp/leonardo2013/

東京都美術館
TOKYO METROPOLITAN ART MUSEUM

TBS　朝日新聞

レオナルド・ダ・ヴィンチ《音楽家の肖像》1485年頃　油彩、板　©Veneranda Biblioteca Ambrosiana - Milano/De Agostini Picture Library

レオナルド・ダ・ヴィンチ展
天才の肖像

ミラノ アンブロジアーナ図書館・絵画館所蔵　Biblioteca Pinacoteca Ambrosiana. Leonardo e la sua cerchia

春です。レオナルドです。

金・銀の効果的な使い方①
ルネサンス絵画の重厚なトーンに金色を合わせた格調高い配色。
ベースカラーの金色と図版の間に白をはさむことで、
全体が引き締まり、美しいメリハリが生まれる。

TBSテレビ ［レオナルド・ダ・ヴィンチ展　天才の肖像］／展覧会告知
AD：高岡一弥　D：伊藤修一、齋藤佳樹　CW：後藤国弘　Printing：日本写真印刷株式会社　DF, S：DK

20 25 80 20　　0 0 0 100　　0 0 0 0　　45 100 100 15

Picture & Color Combination | 199

モネ

国立西洋美術館 × ポーラ美術館
風景をみる眼
19世紀フランス風景画の革新

Monet

モネの眼を、あなたの眼で。

Monet: An Eye for Landscapes
Innovation in 19th Century French Landscape Paintings

2013年 **12月7日** [土] → 2014年 **3月9日** [日]

開館時間：午前9時30分～午後5時30分（金曜日は午後8時まで）※入館は閉館の30分前まで
休館日：月曜日（ただし、12月23日、1月13日は開館、翌火曜日は休館）、12月28日～1月1日。※開催日時は変更となる場合があります。
観覧料金：一般 1,400円（1,200円） 大学生 1,200円（1,000円） 高校生 700円（600円） ※（ ）内は前売・20名以上の団体料金。
※中学生以下は無料。※心身に障害のある方および付添の方1名は無料。（入館の際、障害者手帳をご提示ください。）
※前売券は2013年9月6日（金）から12月6日（金）まで販売。当日券は12月7日（土）から販売。
詳細は展覧会HPをご覧ください。展覧会ホームページ：http://www.tbs.co.jp/monet-ten/
主催：国立西洋美術館、公益財団法人ポーラ美術振興財団 ポーラ美術館、TBS 協力：日本通運、西洋美術振興財団

国立西洋美術館
The National Museum of Western Art
東京・上野公園

金・銀の効果的な使い方②
印象派の光のイメージを銀色の基調色で表現。銀色はベタではなく、
2階調で調子をつけた画像でつくった「面」を「LR輝シルバー」
インクで刷ることで、粒子の輝きをアップさせた優れた特色使い。

TBSテレビ［モネ 風景をみる眼 19世紀フランス風景画の革新］／展覧会告知
AD：高岡一弥 D：伊藤修一、齋藤佳樹 CW：後藤国弘 Printing：メディアグラフィックス DF, S：D

■ 21 10 11 0 　□ 0 0 0 0 　■ 66 42 0 0 　■ 13 83 98 5 　■ 0 0 0 100

図版を活かす配色

―スキャンダルに満ちた一族の興亡。

Gemme e Gioielli dei
Medici

日伊国交樹立150周年記念
メディチ家の至宝 ルネサンスのジュエリーと名画
2016/4/22/FRI―7/5/TUE　東京都庭園美術館
TOKYO METROPOLITAN TEIEN ART MUSEUM

金・銀の効果的な使い方③
濃紫のベースカラー×ドレスの深緑×金色の重厚な組み合わせが、肌の白さを引き立たせ、全体に華やかな印象を与えている。

東京都庭園美術館［メディチ家の至宝展］/ 展覧会告知
D：川添英昭　Printing：サンエムカラー

■ 82 98 62 62　■ LR輝ゴールド　■ 78 62 69 28　□ 0 9 15 0

Picture & Color Combination　201

PICK UP!
裏

色彩と煌めきのルネサンス

ルネサンス文化発祥の地、フィレンツェ。そのフィレンツェに300年に渡って君臨したメディチ家。優れた芸術家たちの強力な擁護者となった一族の名は、ルネサンス芸術の代名詞といっても過言ではありません。《大公の宝物館》と呼ばれるフィレンツェのピッティ宮殿銀器博物館には、メディチ家に纏わる財宝が集められています。初代トスカーナ大公コジモ1世からメディチ家出身の教皇クレメンス7世らが制作依頼、収集したまばゆいまでの美術工芸品は、当時、富と権力の象徴でした。一方、衰えゆくメディチ家を誇り高く受け継いだアンナ・マリア・ルイーザが愛したジュエリーにも目を見張るものがあります。大公家に伝わる宝物を網羅する同博物館のコレクションは、まさにメディチ家の波乱に満ちた歴史を物語っています。本展では、ブロンズィーノをはじめとする宮廷画家たちの手になる肖像画や、一族を華々しく彩ったルネサンス・ジュエリー等を一堂に展覧いたします。メディチ家に伝わる珠玉のコレクションを紹介する、日本国内初の展覧会です。

Gemme e Gioielli dei

Medici

記念講演会 「メディチ家と宝石──ロレンツォ・イル・マニフィコ時代の結婚と美術」
石鍋真澄（成城大学教授、本展日本側監修）
2016年4月23日（土）14:00〜15:30　会場：新館ギャラリー2

トークイベント 「イタリアの工房とルネサンス・ジュエリーの魅力」
長井 豊（オラフォ：貴金属工芸家）× 関 昭郎（当館事業企画係長）
2016年5月28日（土）14:00〜15:30　会場：新館ギャラリー2

＊いずれも入館者対象・無料・事前申込み不要　＊その他関連イベントについては、当館ウェブサイトでご確認ください

ドレスコード割引 「真珠（Pearl）」
真珠（パール：人造物可）を身に着けてご来館のお客様は、100円引きでご覧いただけます
（他の割引との併用はできません）

入場料 ｜ Admission	
一般	1,400円（1,120円）
大学生（院生・各種専門学校含む）	1,120円（890円）
中学生・高校生・65歳以上	700円（560円）

東京都庭園美術館
TOKYO METROPOLITAN TEIEN ART MUSEUM
東京都港区白金台5-21-9　ハローダイヤル：03-5777-8600
http://www.teien-art-museum.ne.jp

ベースカラーに表面の濃紫を明るいトーンに変更して引いて、
イメージを連動させつつ読みやすくアレンジした情報面の配色。

東京都庭園美術館 ［メディチ家の至宝展］ / 展覧会告知
D：川添英昭　Printing：サンエムカラー

□ 9 7 0 0　■ 56 64 27 25　■ LR輝ゴールド　■ 0 0 0 100　■ 8 86 95 15

202 | 図版を活かす配色

金・銀の効果的な使い方④

金色×黄色で、高貴×センセーショナルという2つのイメージを同時に表現したインパクトのある配色。

日本テレビ放送網 ［ヴェルサイユ美術館《監修》マリー・アントワネット展］／展覧会告知
CD：布村順一（日本テレビ）　AD：有山達也　D：岩渕恵子　DF：ariyamadesignstore　CW：髙梨輝美（ウットリ）

■ 45 55 95 5　■ 27 25 27 0　■ 0 0 93 0　■ 21 91 80 19

金・銀の効果的な使い方⑤

グラデーションで浮かび上がる文字が背景色の銀色に立体感を与えて輝きを引き立たせ、作品の神秘的な雰囲気を強調した配色。

埼玉県立近代美術館 ［ポール・デルヴォー展 夢をめぐる旅］/ 展覧会告知
AD, D：山下雅士　DF, S：スリープウオーク

■ 33 22 16 0　■ 7 0 2 0　■ 49 25 14 0　□ 0 0 0 0　■ 0 0 0 100

204 | 図版を活かす配色

2015年度魅力発信事業成果展
リフレクション
2016
4.29 FRI → 7.31 SUN
岐阜県現代陶芸美術館 ギャラリーⅡ

開館時間：午前10時〜午後6時（入館は午後5時30分まで）
休館日：月曜日（ただし5月2日、7月18日は開館）、7月19日
観覧料：一般 330円（270円）、大学生 220円（160円）
※（　）内は20名以上の団体料金、高校生以下無料
主催：岐阜県現代陶芸美術館
協賛：公益財団法人 野村財団
協力：美濃タイル商業協同組合

岐阜県現代陶芸美術館
Museum of Modern Ceramic Art, Gifu

アレクサンドル・ロトチェンコ《ワルワーラ・ステパーノワ》1991年 オリジナルネガ（1924年）より作成
写真 岐阜県現代陶芸美術館蔵

漆作家 石塚源太 ISHIZUKA GENTA
美術家 荒木由香里 ARAKI YUKARI
＋
岐阜県現代陶芸美術館コレクション

REFLECTION

金・銀の効果的な使い方⑥
展覧会のキーワードを連想させるシルバーをベースカラーに
使用して、反転するデザインと連動させたシンボリックな配色。

岐阜県現代陶芸美術館［2015年度魅力発信事業成果展 リフレクション］／展覧会告知
AD, D：滝川正弘　DF：クロス　Printing：山田写真製版所

■ 29 17 13 0　■ 0 0 0 100　■ 0 0 85 0

Picture & Color Combination | 205

Jacques Henri Lartigue
Capturing Moments of Joy

ジャック＝アンリ・ラルティーグ
幸せの瞬間をつかまえて

2016年4月5日(火) ― 5月22日(日)

休館日：月曜日（5月2日は開館）　開館時間：午前10時 ― 午後5時30分（展示室への入場は午後5時まで）
観覧料：一般1000円（800円）、大高生800円（640円）（　）内は20名以上の団体料金。

※中学生以下と障害者手帳をご提示の方（付き添い1名を含む）は無料です。※併せてMOMASコレクション（1階展示室）もご覧いただけます。

The Museum of Modern Art, Saitama

ジャック＝アンリ・ラルティーグ〈シミーヌ・ブルイユ、ロワイヤン〉1934年9月　Photographer Jacques Henri Lartigue ©Ministère de la Culture - France/AAJHL

埼玉県立近代美術館

金・銀の効果的な使い方⑦
テキストの一部に部分的にシルバーを使用した
さりげなく上質な印象を与える特色の部分使い。

埼玉県立近代美術館 ［ジャック＝アンリ・ラルティーグ 幸せの瞬間をつかまえて］／展覧会告知
AD, D：遠藤一成　Printing：光村印刷
□ 2 13 0　　□ 11 7 11 0　　■ 0 0 0 100

206　図版を活かす配色

わたしには恋人がいる。
わたしの恋人には
わたしのほかにもう一人恋人がいる。
パートナーを共有しているその人のことを
わたしは近ごろとても好きだ。

ぼくの恋人には
ぼくとは別の恋人がいる。
ぼくはそれも含めて恋人を愛している。
恋人はいい人間だ。
恋人の恋人もいい人間で
決してぼくの敵ではない。

戯曲　オノマリコ
演出　桐山知也
監修　深海菊絵

朝起きてごはんを食べて
着替えてトイレに行って
毎日仕事や外の世界へ出かけていく。
その生活の中で　複数の恋人たちを幸せにしたいし
自分も彼・彼女たちと一緒に幸せでいたい。

趣向

The Game of Polyamory Life

2016.1.21〈木〉—24〈日〉　KAAT 神奈川芸術劇場〈大スタジオ〉

マグカル・シアター in KAAT

図版の中の色を活かす①
写真のアクセントになっているベッドの色を強調色に、
対照色相のグリーンを主調色に用いてメリハリをつけた配色。

趣向　[The Game of Polyamory Life] / 演劇公演告知
AD, D：秋澤一彰　　P：牧野智晃　　DF, S：秋澤デザイン室

□ 4 2 0 0　　■ 30 0 20 0　　■ 22 62 95 0　　■ 0 80 30 0

図版の中の色を活かす②

写真を構成している黒×茶をベースに全体を構成し、
統一感を持たせた配色。

ジャパン・アーツ ［ザ・フィルハーモニクス］ ／ コンサート公演告知
AD, D：岡垣吏紗　DF, S：ジーンアンドフレッド

| 6 5 16 0 | 0 0 0 100 | 17 65 88 0 |

208 | 図版を活かす配色

図版の中の色を活かす③
全体を妖精のイメージの黄緑で統一し、色の持つ雰囲気を活かした配色。アクセントカラーの紫はごくわずかな部分に限定して使用。

東京芸術劇場（公益財団法人東京都歴史文化財団）［障子の国のティンカーベル］／演劇公演告知
D：榎本太郎　P：端 裕人　DF：7X_NANABAI.inc　Printing：深雪印刷

29 13 84 0　　0 0 0 0　　55 41 92 4　　66 86 40 0

Picture & Color Combination | 209

BED & MAKINGS

脚本・演出
福原充則

出演
清水葉月
根本宗子
青山美郷
望月綾乃
山田由梨
杉ありさ
葉丸あすか
佐藤みゆき

猫背 椿

竹森千人
中山祐一朗

富岡晃一郎

東京芸術劇場 シアターイースト

2015/7/17 ㈮ ― 7/26 ㈰

墓場、女子高生
ベッド&メイキングス
第4回公演

図版の中の色を活かす④
イラストやテキストなど構成要素をすべてブルー系の類似色相で
まとめながら微妙な色相差で変化をつけたモダンな配色。

ベッド&メイキングス［墓場、女子高生］/ 演劇公演告知
CD：富岡晃一郎　AD, D：今城加奈子　I：小林じんこ　P：露木聡子　CW：福原充則　Printing：室田印刷
44 0 0 0　　0 0 0 0　　59 86 7 2　　71 71 2 0

210　図版を活かす配色

図版の中の色を活かす⑤
ガーリーなイメージを与える作品の中のピンクを
アクセントカラーとしてタイトル文字に使用し、
それ以外は彩度を抑えて作品を引き立たせた配色。

竹久夢二美術館［竹久夢二とモダン都市東京展　夢二のいた街、描いた街］/ 展覧会告知
D：江津匡士　DF：国立桜図案

	0	0	0	0
	31	29	34	0
	18	66	38	0
	49	18	55	0
	34	14	11	0
	5	12	84	0

Picture & Color Combination

100年前に夢二が発信 ♥ 大正時代の「かわいい」展

乙女がときめくデザイン＆イラストを中心に

海外でも近年高く注目される「kawaii」ですが、大正ロマンがデザインを象徴する画家・竹久夢二（1884-1934）は、自らの「かわいい」という言葉を用いて紹介し、暮らしや装いにいち早く彩りを添える仕事に才能を発揮しました。また大きな眼と、華奢で丸みを帯びた姿形に表した可憐な少女像の〈抒情画〉を確立し、日本近代の女性が憧れるさらに夢二は、おしゃれなデザイン画や素朴で微笑ましいカット絵、加えて愛らしい子供絵も手掛け、現代にも通じる「かわいい」を数多く残しました。
本展では今から100年前に夢二が発信した「かわいい」を集めて広く展示紹介するとともに、大正時代に夢二が展開した「かわいい」の役割についても考察していきます。

休館日　月曜日（ただし4·19〜5·8の間は無休）
開館時間　午前10時〜午後5時　入館は午後4時30分まで
入館料　一般900円／大·高生800円／中·小生400円
※弥生美術館も併せてご覧頂けます。

2016
3·31 THU
▽
6·26 SUN

担当学芸員によるギャラリートーク
4/10(日) 5/8(日) 6/12(日)
午後3時ヨリ

竹久夢二美術館
〒113-0032 東京都文京区弥生2-4-2
Tel 03(5639)0462
http://www.yayoi-yumeji-museum.jp

図版の中の色を活かす⑥
作品の中にポイントとして使用されている濃いピンクをアクセントカラーとしてタイトル文字に、同一色相のやや明るいピンクをドミナントカラーに使用し、補色のグリーンを引き立たせた配色。

竹久夢二美術館［100年前に夢二が発信♥ 大正時代の「かわいい」展］／展覧会告知
D：江津匡士　DF：国立桜図案

| 0 36 13 0 | 0 8 18 0 | 2 84 47 4 | 0 0 0 100 | 66 21 95 0 | 13 0 85 0 |

212　図版を活かす配色

図版の中の色を活かす⑦
作品と連動させた色とオブジェクトで全体を構成し、
広告全体に作品のイメージを自然に踏襲させた美しいデザイン。

東京ステーションギャラリー［ジョルジョ・モランディ 終わりなき変奏］／展覧会告知
AD, D：高田 唯　DF, S：ALL RIGHT GRAPHICS　Printing：山田写真製版所

■ 45 51 57 0　□ 6 6 12 0　■ 26 32 41 0　■ 22 44 62 0　■ 12 23 43 0　■ 65 64 78 18　■ 0 0 0 100

Picture & Color Combination | 213

田中青坪 永遠のモダンボーイ 展

Seihyo

THE ETERNAL MODERN BOY

TANAKA Seihyo
Saturday, 19 March 2016 – Tuesday, 17 May 2016
Arts Maebashi

2016年3月19日[土] ─ 5月17日[火]

会期中、一部展示替えを行います

- 開館時間 : 11時から19時まで（入館は18時30分まで）
- 休館日 : 水曜日（5/4は開館し、5/6は休館）
- 主催 : アーツ前橋
- 観覧料 : 一般 500円／学生・65歳以上・団体（10名以上）300円／高校生以下無料
 - ＊5/7は青坪命日のため無料　＊4/10は前橋中心商店街ツナガリズム祭り開催のため無料　＊障害者手帳等をお持ちの方と介護者1名は無料　＊トワイライト割（17時以降に来館された方）300円
- 後援 : 上毛新聞社、朝日新聞前橋総局、毎日新聞前橋支局、読売新聞前橋支局、産経新聞前橋支局、東京新聞前橋支局、日本経済新聞社前橋支局、共同通信社前橋支局、時事通信社前橋支局、NHK前橋放送局、群馬テレビ、FM GUNMA、まえばし CITY エフエム
- お問い合わせ : アーツ前橋（群馬県前橋市千代田町 5-1-16）　TEL：027-230-1144　http://www.artsmaebashi.jp

《花による少女》1929年　熊本県立美術館所蔵

アーツ ARTS 前橋 MAEBASHI

図版の中の色を活かす⑧

余白を美しく活かしながら、作品中のブルーグリーンをアクセントに効かせ「モダン」というキーワードを打ち出した配色。

アーツ前橋 ［田中青坪 永遠のモダンボーイ］／ 展覧会告知
AD：宗利淳一

| 0 0 0 0 | 0 15 25 0 | 35 0 10 0 | 75 50 75 20 | 15 80 65 0 | 0 0 0 100 |

214 | 図版を活かす配色

Onchi Koshiro

恩地孝四郎展

形はひびき、色はうたう

〈春の選〉1944年、木版・紙、東京国立近代美術館

2016年 January 13 – February 28, 2016
1月13日[水]→2月28日[日]　東京国立近代美術館

開館時間＝10：00—17：00（金曜日は20：00まで）入場は閉館の30分前まで
休館日＝月曜日
主催＝東京国立近代美術館／和歌山県立近代美術館／東京新聞
観覧料＝一 般 1,000円（800円）／大学生 500円（400円）
※（ ）内は20名以上の団体料金、いずれも消費税込。
※高校生以下および18歳未満、障害者手帳をご提示の方とその付添者（1名）は無料。
※本展の観覧料で、入館当日に限り、同時開催の「ようこそ日本へ：1920-30年代のツーリズムとデザイン」（2Fギャラリー4）、
所蔵作品展「MOMATコレクション」（4F-2F）もご覧いただけます。

MOMAT
The National Museum of Modern Art, Tokyo

図版の中の色を活かす⑨
ベージュやエンジ、青など作品の配色と同じ色相の色をデザインに使用。落ち着いた作品の色に対して、周辺の配色を少し強いトーンにすることで、作品のイメージをよりはっきりと表現している。

東京国立近代美術館［恩地孝四郎展］/ 展覧会告知
D：馬面俊之　Printing：凸版印刷　DF, S：馬面デザイン室

■ 94 84 0 49　□ 9 16 29 0　■ 32 97 91 25　■ 0 0 0 100

Picture & Color Combination | 215

図版の中の色を活かす ⑩

全体を作品の同一（または類似）色相でまとめた統一感のある配色。見出しのオブジェクトに使用した主調色の茶色と作品と同様のアクセントカラーの赤が作品のしゃれた雰囲気を強調している。

静岡市美術館［伊豆市所蔵近代日本画コレクション展 大観・靫彦・龍子らと修善寺］／展覧会告知
D：川添英昭　Printing：日本レーベル印刷

□ 0 0 11 0　■ 6 10 38 0　■ 0 0 96 0　■ 30 41 59 0　■ 4 90 76 5　■ 65 84 41 29

216　図版を活かす配色

図版のトーンを活かした配色①
見出し周りに、作品と同一〜類似する色相（黄〜橙）を作品と対照的なトーンで用いた「同一（類似）色相の対照トーン配色」。

府中市美術館　[ファンタスティック 江戸絵画の夢と空想] / 展覧会告知
Editor：府中市美術館（金子信久、音 ゆみ子）　D：中村遼一　PL：石塚 肇、西尾玉緒　DF：美術出版社デザインセンター
Printing：山田写真製版所　Printing Director：後藤田良仁

■ 20 20 60 0　■ 0 70 100 0　■ 0 0 100 0　■ 0 0 0 100

Picture & Color Combination | 217

INSTITUT FRANÇAIS
アンスティチュ・フランセ東京
JAPON・TOKYO

TOKYO

du 15 avril au 9 juillet 2016
à l'Institut français du Japon – Tokyo

FRAGMENTS D'UN DISCOURS AMOUREUX

le cinéma et/est l'amour

Sacha GUITRY | Eric ROHMER | Jacques RIVETTE

Programme conçu avec **Dominique Païni | Tetsuya Miura**
Invités spéciaux **Jeanne Balibar | Arnaud & Jean-Marie Larrieu**

Organisé par l'Institut français du Japon ; avec le soutien de : Institut français, CNC, Fondation Sasakawa, TV5 MONDE, Unifrance Film, l'Université Tokyo ; Merci à ANA, Asashi Shimbun, Le Petit Bureau, Cetera International, Cinemacqufin, Cinema Vera, Comstock Group Inc., Copiapoa Film, Etanje, Eurospace, Gaumont, Les Films du Losange, Japan Community Cinema Center, Indie Sales, Indie Tokyo, Mermaid Film, National Film Center, Nikkatsu, Tokyo International Film Festival, Pathé International, Planet Plusone, Pyramide International, Tamasa Distribution

恋愛のディスクール　映画と愛をめぐる断章
特集　サッシャ・ギトリ｜エリック・ロメール｜ジャック・リヴェット

［会期］2016.4.15（金）——7.9（土）［会場］アンスティチュ・フランセ東京　エスパス・イマージュ
［プログラム協力・ゲスト］ドミニク・パイーニ　三浦哲哉　［スペシャル・ゲスト］ジャンヌ・バリバール／アルノー＆ジャン＝マリー・ラリュー
［主催］アンスティチュ・フランセ日本　［助成］アンスティチュ・フランセパリ本部、ユニフランス・フィルムズ「アンスティチュ・フランセ日本　映画プログラム　オフィシャル・パートナー」CNC、笹川日仏財団、TV5 MONDE［フィルム提供及び協力］全日本空輸株式会社、朝日新聞社、ビューロー・セールス、セテラ・インターナショナル、シネマクガフィン、シネマ・ヴェーラ、一般社団法人コミュニティシネマセンター、コムストック・グループ、コピアポア・フィルム株式会社、エタンチェ、ユーロスペース、フィルム・デュ・ロザンジュ、ゴーモン、インディ・セールス、Indie Tokyo、マーメイドフィルム、東京国立近代美術館フィルムセンター、日活株式会社、東京国際映画祭、東京大学、パテ・インターナショナル、プラネット・プラスワン、ピラミッド・インターナショナル、タマサ・ディストリビューション

図版のトーンを活かした配色②

トーンでメリハリをつけながら色相の統一感で調和させた
エスプリの効いた「同一（類似）色相の対照トーン配色」。

［恋愛のディスクール 映画と愛をめぐる断章］／ 映画告知
D, S：宮 一紀

■ 0 61 65 0　□ 0 0 0 0　■ 67 51 69 16　■ 31 0 86 0

218　図版を活かす配色

無彩色を効果的に利用する①

彩度の低い古い壁画作品を無彩色の黒で引き締め、
彩度の高いイエロー・グリーンをアクセントカラーとして使用。
作品の雰囲気を邪魔せずに、華やかさを添えた配色。

東京新聞・TBS［世界遺産　ポンペイの壁画展］/ 展覧会告知
D：田中久子　DF：アイメックス・ファインアート　CW, S：東京新聞　Printing：大日本印刷

■ 0 0 0 100　■ 22 25 39 0　■ 22 0 96 0　□ 0 0 0 0

Picture & Color Combination | 219

あふれる愛と
エレガンス。
新しい時代の扉を開いた
印象派の女性画家。

MARY CASSATT
メアリー・カサット展
Retrospective

2016 6.25 [土] 〜 9.11 [日] 木曜休館 ※8/11は開館
横浜美術館
YOKOHAMA MUSEUM OF ART
http://yokohama.art.museum

June 25 – September 11, 2016　Closed on Thursdays ※except August 11
開館時間:10:00〜18:00（入館は17:30まで）　Open Hours 10:00-18:00 (Last Admission at 17:30)
主催:横浜美術館、NHK、NHKプロモーション、読売新聞社　助成:駐日アメリカ合衆国大使館　協賛:大日本印刷
メアリー・カサット《果実をもごうとする子ども》(部分) 1893年、油彩・カンヴァス、ヴァージニア美術館蔵 Virginia Museum of Fine Arts, Richmond. Gift of Ivor and Anne Massey. Photo: Travis Fullerton © Virginia Museum of Fine Arts

無彩色を効果的に利用する②
作品全体の雰囲気を邪魔しないように、
同系色の類似色相でまとめながら、明るい印象を与える
無彩色の白をアクセントカラーに用いた配色。

横浜美術館 ［メアリー・カサット展］／展覧会告知
AD, D：若林伸重　　Pringing：大日本印刷　　S：読売新聞社

85 56 100 29 ■　　59 29 96 3 ■　　8 45 46 0 ■　　0 0 0 0 □　　34 14 95 ■

220　図版を活かす配色

世界遺産 キュー王立植物園所蔵
イングリッシュ・ガーデン
英国に集う花々

The Royal Botanic Gardens, Kew
English Garden
Showcase for Flowers and Plants of The World

ボタニカル・アート
咲いた。

2016.1.16 ± - 3.21 月・祝

休館日：水曜日　開館時間：午前10時より午後6時まで（ご入館は午後5時30分まで）
主催：パナソニック汐留ミュージアム、読売新聞社　協力：日本航空　後援：ブリティッシュ・カウンシル、公益社団法人日本ユネスコ協会連盟、日本園芸協会、港区教育委員会　企画協力：株式会社ブレーントラスト　会場構成：クライン ダイサム アーキテクツ
展覧会会場：パナソニック 汐留ミュージアム（東京・新橋）〒105-8301東京都港区東新橋1-5-1パナソニック東京汐留ビル4階
お問い合わせ：NTTハローダイヤル03-5777-8600　公式HP：http://panasonic.co.jp/es/museum
入館料：一般＝1,000円／65歳以上＝900円／大学生＝700円／中・高校生＝500円／小学生以下無料
◎障がい者手帳をご提示の方、および付添者1名まで無料でご入館いただけます。

Shiodome Museum | ROUAULT GALLERY
パナソニック 汐留ミュージアム

配色によるイメージ作り①
クラシックな作品の「かわいい」ところにスポットをあて、
より多くの女性ターゲットの心をつかむ、
ベージュ×ピンク×水色のカジュアルでガーリーな配色。

パナソニック 汐留ミュージアム［キュー王立植物園所蔵 イングリッシュ・ガーデン 英国に集う花々］／展覧会告知
CD：大村理恵子　CD, AD, D, CW：寒河江亘太　D：菅原裕美　Printing：光村印刷
□ 2 2 13 0　■ 0 62 30 0　■ 67 8 2 0　■ 48 59 76 6　■ 0 21 84 0

Picture & Color Combination | 221

特別展 KURODA 生誕150年
黒田清輝

日本近代絵画の巨匠

教科書でみた、ホンモノをみた。

SEIKI,

Master of Modern Japanese Painting: The 150th Anniversary of his Birth

2016年 3月23日[水]→5月15日[日]　トーハク初セイキの集大成

開館時間:午前9時30分～午後5時　※金曜日は午後8時、土・日曜、祝日は午後6時まで　※入館は閉館の30分前まで/休館日:月曜日　※ただし3月28日(月)、4月4日(月)、5月2日(月)は開館、5月6日(金)は休館
主催:東京国立博物館、東京文化財研究所、朝日新聞社、NHK、NHKプロモーション
協賛:大日本印刷　協力:あいおいニッセイ同和損保

TNM 東京国立博物館 平成館 [上野公園]
TOKYO NATIONAL MUSEUM (Ueno Park) 〒110-8712 東京都台東区上野公園13-9

配色によるイメージ作り②
白×ピンク×青紫というモダンなトリコロールの配色で、
重厚な油絵に軽やかで洒落た新しい印象を与えている。

東京国立博物館・東京文化財研究所・朝日新聞社・NHK・NHKプロモーション
[特別展 生誕150年 黒田清輝—日本近代絵画の巨匠] / 展覧会告知
D:米原誉哲　DF:4ne8ra design　Printing:大日本印刷

| 0 0 0 0 | 46 22 0 | 0 84 5 0 | 93 80 0 4 | 56 32 17 0 | 29 93 92 2 |

222 | 図版を活かす配色

2013年2月23日［土］⇒ 3月31日［日］

宮澤賢治とならぶ児童文学者、二九年の軌跡。

ごんぎつねの世界展
The World of Gongitsune & Nankichi Niimi

新美南吉、生誕100年。
肉筆資料など116点と90点の絵本原画でたどる。

開館時間：10:00～19:00（展示室入場は閉館の30分前まで）
休館日：月曜日
観覧料：一般600(400)円、大高生・70歳以上400(200)円、
　　　　中学生以下無料
※（　）内は前売および20名以上の団体料金
※障害者手帳等をご持参の方および介助に必要な方は無料

前売券：1月22日（火）から2月22日（金）まで販売
静岡市美術館、チケットぴあ［765-519］、ローソンチケット［Lコード46374］、
セブンコード［020-662］、谷島屋呉服町本店、戸田書店静岡本店、
戸田書店城北店、江崎書店パルシェ店、MARUZEN＆ジュンク堂書店新静岡店

主催：静岡市美術館 指定管理者（公財）静岡市文化振興財団、毎日新聞社、
半田市、半田市教育委員会、テレビ静岡
後援：静岡市教育委員会、静岡県教育委員会、K-MIX
協力：新美南吉記念館、静岡図書館友の会、静岡市立図書館、静岡県立中央図書館

静岡市美術館
〒422-0852 静岡市葵区紺屋町17-1（葵タワー3F）tel 054-273-1515（代表）　www.shizubi.jp

・JR静岡駅から徒歩3分　　{ 毎週木曜・土曜は
・夜7時まで開館　　　　　　トークフリーデー！ }

配色によるイメージ作り③
彩度を落とした淡いトーンのコラージュで、童話作家のノスタルジックな世界観を表現。タイトル文字にのみ、イラストの図版と対照色相の濃度の高い色を使用して全体にメリハリをつけている。

静岡市美術館［ごんぎつねの世界展］／展覧会告知
AD, D：紀太みどり　Printing：野崎印刷紙業　DF, S：タイニー

☐ 0 0 0 0　　☐ 0 0 16 0　　■ 58 78 40 0　　■ 0 29 65 0　　■ 10 95 96 0　　■ 32 4 35 0　　■ 98 85 16 0

Picture & Color Combination | 223

HARUKI MURAKAMI & ILLUSTRATORS
村上春樹とイラストレーター
佐々木マキ／大橋歩／和田誠／安西水丸
MAKI SASAKI, AYUMI OHASHI, MAKOTO WADA, MIZUMARU ANZAI

2016年5月25日(水)〜8月7日(日)
MAY.25 (WED) – AUGUST.7 (SUN) 2016
CHIHIRO ART MUSEUM TOKYO

HAPPY BIRTHDAY AND WHITE CHRISTMAS

© Maki Sasaki 1979 by Medialynx Japan 佐々木マキ『風の歌を聴け』(講談社) 表紙 1979年 個人蔵

主催：ちひろ美術館　後援：絵本学会、(公社)全国学校図書館協議会、(一社)日本国際児童図書評議会、日本児童図書出版協会、(公社)日本図書館協会、杉並区教育委員会、中野区、西東京市教育委員会、練馬区　協力：安西水丸事務所、イオグラフィック、村上春樹事務所、メディアリンクス・ジャパン、和田誠事務所、クリエイションギャラリーG8、スペースユイ、金の星社、講談社、新潮社、中央公論新社、ナナロク社、文藝春秋、平凡社、マガジンハウス　助成：公益財団法人 花王 芸術・科学財団
同時開催　―絵のなかのわたし― ちひろの自画像展

公益財団法人いわさきちひろ記念事業団
ちひろ美術館・東京

このチラシをご持参の方は、会期中2名まで
ちひろ美術館・東京の入館料が100円引きになります。

http://www.chihiro.jp/

配色によるイメージ作り④
赤×緑という目を引く補色を使用しながらも、文字のサイズや太さを調節することで、メインビジュアルを引き立たせながら、全体にカラフルで楽しい印象を与える絶妙なバランスの配色。

ちひろ美術館・東京　［村上春樹とイラストレーター 佐々木マキ、大橋 歩、和田 誠、安西水丸］／ 展覧会告知
AD：大島依提亜　 I：佐々木マキ、大橋 歩、和田 誠、安西水丸

0 0 10 0	94 76 0 0	0 42 90 0	5 56 29 0	53 14 0 0	85 C 100 0	0 80 100 0	

224　図版を活かす配色

そごう美術館
[横浜駅東口・そごう横浜店6階]

あそぶ浮世絵ねこづくし

2016年
4月2日[土]―5月8日[日]
会期中無休

開館時間：午前10時～午後8時　*入館は閉館の30分前まで

[入館料]大人1,000（800）円、大学・高校生800（600）円　中学生以下無料
消費税含む　（ ）内は前売および20名さま以上の団体料金
障害者手帳をお持ちの方、および同伴者1名さまは、ご入館いただけます。
前売券は、そごう美術館またはモラシィエンス、ローソンチケット、イープラス、チケットぴあにてお取り扱いしております。

主催：そごう美術館、公益財団法人 平木浮世絵財団　後援：神奈川県教育委員会、横浜市教育委員会
企画協力：(株)アートワン　協賛：(株)そごう・西武

SOGO 横浜
電話 045(465)2111 大代表
www.sogo-gogo.com

配色によるイメージ作り⑤
ポップな黄色のベースカラーが、ユニークなトリミングとキリヌキ図版を引き立たせ、全体に楽しい印象を与えている。

一般財団法人そごう美術館 ［あそぶ浮世絵ねこづくし］／展覧会告知
AD, D：酒井田成之　DF：酒井田デザイン事務所

■ DIC 167　□ 2 4 25 0　■ 0 0 0 100　■ 41 17 16 0　■ 12 63 47 0

Picture & Color Combination | 225

鮮やかなる筆の技
信貴山成福院の襖絵
Triumphs in Brushwork

堂本印象生誕125年

堂本印象 壮年期の画業。
昭和美術の粋を極める！

2016
6/21 tue — **9/22** thu

開館時間：午前9時30分～午後5時（入館は午後4時30分まで）
休館日：月曜日
〔但し、7月18日（月・祝）開館、19日（火）休館、9月19日（月・祝）開館、20日（火）休館〕
主催：京都府、京都府立堂本印象美術館〔指定管理者：公益財団法人京都文化財団〕
観覧料：一般500円（400円）、高校・大学生400円（320円）、小・中学生200円（160円）
（ ）は20名以上の団体料金
※65歳以上の方（要証明）、および障害者手帳をお持ちの方・介護者1名を含む、は無料

京都府立 堂本印象美術館
KYOTO PREFECTURAL INSHO DOMOTO MUSEUM OF FINE ARTS

配色によるイメージ作り⑥
無彩色の水墨画に加えたアクセントカラーの赤が、
より強く「日本」的なイメージを感じさせるシンプルで明快な配色。

京都府立堂本印象美術館 ［堂本印象生誕125年 鮮やかなる筆の技―信貴山成福院の襖絵］／ 展覧会告知
AD：大向 務　D：坂本佳子　DF：大向デザイン事務所　Printing：日本写真印刷コミュニケーションズ

□ 8 7 13 0　■ 2 96 93 4　□ 0 0 0 100

226　図版を活かす配色

世界に、平和を！

ロシア西部のヴォルガ川流域に広がる魔法の国のような世界。そこはマリ・エル共和国。

自然崇拝と大らかな性で人生を謳歌する人々の摩訶不思議な世界がベールをぬぐ——。

◆第7回ローマ映画祭 正式出品　◆ロシア映画研究者・批評家ギルド2014 最優秀作品賞受賞
◆T-Mobile New Horizons2013 グランプリ受賞

神聖なる一族24人の娘たち
CELESTIAL WIVES OF THE MEADOW MARI

監督：アレクセイ・フェドルチェンコ　原案・脚本：デニス・オソーキン
2012年｜ロシア｜106分｜カラー｜DCP　原題：Небесные жены луговых мари　英語題：Celestial Wives of the Meadow Mari　配給・宣伝：ノーム gnôme　宣伝協力：東風

2016年、9月

配色によるイメージ作り⑦
余白の白とアクセントカラーの赤を効果的に用いて、写真のブルーと呼応させ、全体にロシアのトリコロールをイメージさせた配色。

ノーム［神聖なる一族24人の娘たち］／映画告知
CD：潟見 陽　DF：301

| □ 0 0 0 0 | ■ 0 87 68 7 | ■ 0 0 0 100 | ■ 61 17 0 0 | ■ 84 78 13 36 |

REVALUE NIPPON PROJECT 展

中田英寿が出会った日本工芸

2016.4.9/Sat — 6.5/Sun

陶磁器、和紙、竹、型紙、漆

伝統から未来をつくる
工芸家とクリエーターがコラボレートした
新しい「ニッポンの美」への挑戦

見附正康　佐藤オオキ　秋元雄史　和田於　佐藤卓　金子賢治　新里明士　宮島達男　藤原ヒロシ
林恭助　町田康　松岡正剛　植葉香澄　奈良美智　中田英寿　佐藤友佳理　隈研吾　小山薫堂
嘉戸浩　須田悦弘　徳田佳世　橋本彰一　片山正通　NIGO®　藤森洋一　栗林隆　南條史生
堀木エリ子　上田義彦　操上和美　鈴木理策　蜷川実花　森山大道　中田英寿
谷村丹後　田川欣治　佐藤可士和／刀禰昌　阿部茂一　祐真朋樹
大塚祐司　堀口豊太　小山格平　塚田章　山中晴夫　建島晢／森上仁　名和晃平　服部滋樹
中臣一　森田恭通　中田英寿／内田勲　牛村勇吾　須藤玲子　喜多俊之／起正明　新立明夫　白洲信哉
兼子吉生　妹島和世　長谷川祐子／六谷博臣　北川一成　新津保建秀　高橋明也
木村正明　深澤直人　桜製作所　株式会社　印傳屋 上原勇七　中田英寿
佐竹康宏　田村奈穂　伊東豊雄　若宮隆志　鈴野浩一　禿真哉　柴田文江
奥窪聖美　秋岡欧　白石和己　齋藤寛栞　米澤政幸　鈴木啓太　中川淳
山村慎哉　テレジータ・フェルナンデス　ヴァネッサ・フェルナンデス　株式会社"ASAKI"　中田英寿

休館日｜水曜日（ただし5月4日は開館）　開館時間｜午前10時～午後6時（ご入館は午後5時30分まで）
入場料｜一般1000円、65歳以上900円、大学生700円、中・高校生500円、小学校以下無料
※20名以上の団体は100円割引　※障がい者手帳をご提示の方、および付添者1名まで無料でご入館いただけます。

お問い合わせ｜ハローダイヤル 03-5777-8600
http://panasonic.co.jp/es/museum
主催｜パナソニック 汐留ミュージアム、東京新聞、TBS
後援｜港区教育委員会
協力｜一般財団法人 TAKE ACTION FOUNDATION

Shiodome Museum｜ROUAULT GALLERY
パナソニック 汐留ミュージアム

配色によるイメージ作り⑧

余白の白とアクセントカラーの赤を効果的に用いて、全体に
キーワードである「ニッポン」のシンボルカラーをイメージさせた配色。

パナソニック 汐留ミュージアム ［REVALUE NIPPON PROJECT］／展覧会告知
CD：岩井美恵子　AD, D：大黒大悟　D：佐野真弓　P：たかはしじゅんいち、阪野貴也、林 雅之　DF, S：日本デザインセンター
Printing：アイワード

□ 0 0 0 0　■ 0 0 0 100　■ 16 92 75 11

図版を活かす配色

配色によるイメージ作り⑨
ピンク×シルバーをベースにしたモダンな配色。
複数の図版をトリミングして部分的に使用することで、
イメージが限定されないように全体のバランスを取っている。

森美術館 ［六本木クロッシング2016展：僕の身体（からだ）、あなたの声］／展覧会告知
AD, D：加藤賢策　DF：ラボラトリーズ

0 48 7 0　　38 24 28 0　　0 0 0 100

Picture & Color Combination | 229

配色によるイメージ作り⑩
赤×黒×黄色という花札のような配色に、筆のタッチで全体に大きく加えたピンクが、画面ににぎやかさと躍動感を与えている。

松竹 ［月イチ歌舞伎2016-2017］ / 映画告知
Producer：松本宗大（松竹） D：北本裕章

0 0 13 0　　0 0 0 100　　11 66 20 3　　0 0 50 0　　0 90 83 8

230　図版を活かす配色

海辺の　ミュージアムで　みる日本画展
横須賀美術館のコレクションから
2014年2月8日(土) − 4月13日(日)

開館時間：10時−18時／休館日：3月3日(月)、4月7日(月)
観覧料：一般500（400）円／高大65歳以上400（320）円／中学生以下無料
＊（　）内は20名以上の団体料金
＊市内在住の高校生は無料
＊身体障害者手帳・療育手帳・精神障害者保健福祉手帳をお持ちの方と付添1名様は無料

お問い合わせ
横須賀美術館：〒239-0813　横須賀市鴨居4-1　TEL.046-845-1211（代表）
ホームページ　http://www.yokosuka-moa.jp/
モバイルサイト　http://mobile.yokosuka-moa.jp/

横須賀美術館
YOKOSUKA MUSEUM OF ART

キーワードのイメージを連想させる配色①
展覧会のキーワードである「海辺」を連想させる波のオブジェクトに、
「海」のイメージの青を作品と調和するトーンで使用。
広告の内容が一目で伝わる美しい構図と配色。

横須賀美術館　［海辺のミュージアムでみる日本画展］／展覧会告知
AD, D：是枝優里　　DF, S：大伸社コミュニケーションデザイン　　Printing：ライブアートブックス

24 15 19 0　　92 68 37 0　　69 11 58 0　　0 0 0 0　　78 30 26 0

Picture & Color Combination | 231

左ページと同じオブジェクトを使用しながら、作品に合わせて
透明度や色みを微妙に調整したバリエーションの例。

横須賀美術館［海辺のミュージアムでみる日本画展］／展覧会告知
AD, D：是枝優里　DF, S：大伸社コミュニケーションデザイン　Printing：ライブアートブックス

232 | 図版を活かす配色

キーワードのイメージを連想させる配色②

「だまし絵」にふさわしく、シンメトリーで奥行きを感じさせるフレームを作成。左右に微妙な変化を感じさせる類似色相の2色を、上下に鏡をイメージさせるシルバーを配した秀逸な「トリッキー」の表現。

Bunkamura ザ・ミュージアム ［Bunkamura 25周年特別企画 だまし絵Ⅱ 進化するだまし絵］／展覧会告知
AD, D：野村勝久　D：坂本実央　DF, S：野村デザイン制作室

| LR輝シルバー | 100 0 0 0 | 100 100 0 30 | 0 0 0 0 | 69 75 88 39 | 6 79 89 8 | 0 80 20 0 |

Picture & Color Combination | 233

キーワードのイメージを連想させる配色③

「山」のイメージカラーをシンボリックな形のオブジェクトと共に用いて、内容をより明快に打ち出した例。使用する色のトーンが全体の印象を大きく左右する。緑のトーンがさわやかな印象を与えている。

山口県立美術館　[山の日制定記念 遥かなる山 発見された風景美] / 展覧会告知
AD, D：野村勝久　　D：坂本実央、内山知美　　DF, S：野村デザイン制作室

| 50 0 100 0 | 0 0 0 0 | 16 47 88 2 | 0 0 0 100 | 37 54 40 21 | 34 77 54 22 |

234　図版を活かす配色

モノトーンの図版を活かす配色①

モノトーン写真のニュアンスを殺さずに、全体に華やかな印象を与える配色の例。ベースカラーのベージュに合わせた黄色よりの色相に鮮やかすぎない絶妙な彩度のピンクをアクセントカラーに使用。

埼玉県立近代美術館［日本スペイン交流400周年事業 ピカソの陶芸 地中海にはぐくまれて］/ 展覧会告知
AD, D：山下雅士　DF, S：スリープウオーク

□ 0 0 12 0　■ 23 14 20 0　■ 14 73 44 7　■ 7 27 78 0　■ 0 0 0 100　■ 68 48 0 16

モノトーンの図版を活かす配色 ②

モノトーンの色調を活かして全体のイメージを作成した配色の例。
セピアの写真に類似したトーンのスモーキーなピンクを合わせ、
全体をノスタルジックなイメージでまとめたデザイン。

埼玉県立近代美術館［旅と芸術 発見・驚異・夢想］／ 展覧会告知
AD, D：山下雅士　DF, S：スリープウオーク

3 16 11 0　　33 36 42 0　　53 54 67 13

図版を活かす配色

モノトーンの図版を活かす配色③

全体の色調を写真のブルーと補色のピンクの2色にあえて絞り込むことで幻想的な印象を与えている。ピンクのグラデーションがコントラストの強い2つの色を自然に美しく調和させる役割を果たしている。

BankART1929［東アジアの夢］／展覧会告知
AD, D：北風総貴　DF, S：ヤング荘

66 5 13 0　11 7 2 0　29 0 7 0　0 100 0 0　39 62 19 0　3 36 2 0

Meaning of Blue 碧にまつわる

Works in a variety of media that have been informed and influenced by blue from around the world
Exhibition 19th-27th September 2015　"Blue Bazaar" pop-up shop　28th-30th September.

WHITE CONDUIT PROJECTS
1 White Conduit Street London N1 9EL
www.whiteconduitprojects.uk/

揺れる碧い水面。

Deeper than Indigo

モノトーンの図版を活かす配色④
同一の色調の写真のみで構成したコラージュの表現。他の色相を排除することで、それぞれの写真の美しさを引き立たせている。

WHITE CONDUIT PROJECTS ［Meaning of Blue］／展覧会告知
AD, D：北風総貴　　DF, S：ヤング荘

83 55 0 0　　0 0 0 0　　100 100 51 14　　16 2 0 0　　75 19 27 0　　0 0 0 100

238 | 図版を活かす配色

モノトーンの図版を活かす配色⑤
無彩色の写真にビビッドな赤を組み合わせたコントラストの強い配色。
モノクロの人物写真にドラマティックな印象を与えている。

[パコ・デ・ルシア 灼熱のギタリスト] / 映画告知
CD, S：レスペ　D：大寿美トモエ

| 0 0 0 100 | 0 94 85 9 | 50 36 36 0 | 0 0 0 0 | 100 95 21 8 | 77 23 100 0 |

Picture & Color Combination

モノトーンの図版を活かす配色⑥

あえて色数を絞り、明快な補色の配色でアクセントカラーのピンクを効かせた例。ポイントとなるような強い絵柄の素材が無くても、配色によってリズムをつけ、グラフィカルに見せることができる。

文学座［野鴨］／演劇公演告知
AD, D：秋澤一彰　DF, S：秋澤デザイン室

■ 0 0 0 100　■ 31 24 23 0　■ 100 89 7 0　■ 0 100 0 0　□ 0 0 0 0

240　図版を活かす配色

色数の少ない図版を彩る①

グレイ×黄色で「緊張感」を表現した配色。写真の彩度を落とし
トーンを統一することで、よりドラマティックな印象を与えている。

劇団チョコレートケーキ with バンダ・ラ・コンチャン［ライン（国境）の向こう］ / 演劇公演告知
CD：近藤芳正（バンダ・ラ・コンチャン）、日澤雄介（劇団チョコレートケーキ）、吉川敏詞（ai-ou!）　AD, D：高橋雅之
DF：タカハシデザイン室　P：池村隆司　CW：古川 健（劇団チョコレートケーキ）　Printing：プリントパック、カンフェティ

■ 70 59 58 17　■ 31 23 16 0　■ 3 2 93 0

色数の少ない図版を彩る②

暗闇に浮かび上がる「手」の演技を、黒のベースカラー＋カラフルな多色使いで表現。小さいパーツをポップな多色で組み合わせて、かわいらしくリズミカルな楽しい印象を与えている。

彩の国さいたま芸術劇場　[ハンドメイド Time for Fun] ／ 演劇公演告知
AD, D：秋澤一彰　　DF, S：秋澤デザイン室

図版を活かす配色

色数の少ない図版を彩る③
全体の色数をあえて絞り込み、具体的なイメージを避けることで、見る人に自由なイメージを与える余地を残した配色。

世田谷パブリックシアター ［解体されゆくアントニン・レーモンド建築 旧体育館の話］／演劇公演告知
AD, D：秋澤一彰　P：牧野智晃　DF, S：秋澤デザイン室

色数の少ない図版を彩る④

写真の色（白×肌色×赤）に加えた、ビビッドなピンクの
アクセントカラーが、センセーショナルなイメージを強調した配色。

キャメルアーツ ［大駱駝艦・天賦典式 パラダイス］ / 舞踏公演告知
Director：麿 赤兒　Producer：新船洋子　AD：祖父江 慎　P：荒木経惟　S：大駱駝艦、キャメルアーツ　Printing：アイネット

25 41 63 0 ／ 0 29 39 0 ／ 0 0 0 100 ／ 0 0 0 0 ／ 3 84 30 0 ／ 0 130 86 10

図版を活かす配色

ベースカラーを決める①

人物像のキリヌキ＋インパクトの強いベースカラーの配色。
クラシックな浮世絵に新しいイメージを与えるビビッドな蛍光色。

Bunkamura ザ・ミュージアム・日本テレビ放送網　[俺たちの国芳 わたしの国貞] ／展覧会告知
CD, CW：黒岩広義（108UNITED）　AD：吉村 亮　D：眞柄花穂、大橋千恵　DF：Yoshi-des

｜ 0 83 19 0 ｜ 0 5 9 14 0 ｜ 0 0 0 100 ｜ 7 22 74 0 ｜ 2 93 79 0 ｜

Picture & Color Combination | 245

女性像と男性像の対になるデザインにピンク×緑の補色を配し、シリーズで、さらに目を引く配色に。

Bunkamura ザ・ミュージアム・日本テレビ放送網 ［俺たちの国芳 わたしの国貞］／展覧会告知
CD, CW：黒岩広義（108UNITED）　AD：吉村亮　D：眞柄花穂、大橋千恵　DF：Yoshi-des

246 | 図版を活かす配色

狂ってたのは、俺か、時代か？

画鬼 暁斎
Kyosai
KYOSAI—Master painter and his student Josiah Conder

幕末明治のスター絵師と弟子コンドル

2015年6月27日（土）〜
9月6日（日）
三菱一号館美術館

MITSUBISHI ICHIGOKAN MUSEUM, TOKYO

主催：三菱一号館美術館、公益財団法人河鍋暁斎記念美術館
共催：テレビ朝日

8月4日〜
後期
9月6日

6月27日〜
前期
8月2日

ベースカラーを決める②

ベースカラーのピンクにセパレーションカラーの黒をはさむことで、全体を引き締めた配色。

三菱一号館美術館 ［画鬼・暁斎—KYOSAI 幕末明治のスター絵師と弟子コンドル］／展覧会告知
CD, AD：山田英幸　D：POST　CW：田中量司　DF：博報堂　Printing：DNPアートコミュニケーションズ

0 78 0 0 ／ 0 0 0 100 ／ 0 0 10 0 ／ 5 82 78 5

Picture & Color Combination | 247

超絶刺繍 II
[ちょうぜつししゅう]
－神に捧げるわざ、人に捧げるわざ－

2015年
4月18日[土] ▶ 6月28日[日]

神戸ファッション美術館
KOBE FASHION MUSEUM

ベースカラーを決める③

ベースカラーの赤を黒で引き締めて、全体に格調の高い印象を与えている。コントラストが高くインパクトの強い配色。

神戸ファッション美術館 ［超絶刺繍II－神に捧げるわざ、人に捧げるわざ－］ / 展覧会告知
D：小山めぐみ（神戸ファッション美術館） Printing：ライブアートブックス

16 98 61 0 ／ 0 0 0 100 ／ 0 0 0 0 ／ 35 58 69 0

248 | 図版を活かす配色

UESHIMA HOZAN
生誕一四〇年記念 上島鳳山と近代大阪の画家たち

大阪の美人画は濃い！

開館時間＝10:00〜17:00（入館は16:30まで）　休館日＝月曜日（7月18日開館、7月19日休館）
入館料＝一般800円　大高生600円　中学生350円　小学生以下無料　※特別展・青銅器展 両方ご覧いただけます。
主催＝公益財団法人泉屋博古館、産経新聞社　後援＝京博連、京都市観光協会、京都新聞、NHK京都放送局

住友コレクション
泉屋博古館
SEN-OKU HAKUKO KAN MUSEUM

2016.5.28 SAT – 7.24 SUN

ベースカラーを決める④
落ち着いたトーンの図版に、対照的なトーンのビビッドなピンクを組み合わせてメリハリをつけたインパクトの強い対照トーンの配色。

泉屋博古館 ［特別展 生誕140年記念 上島鳳山と近代大阪の画家たち―大阪の美人画は濃い！］ / 展覧会告知
AD：宇賀神正人　DF：インク

■ 0 82 13 0　□ 0 0 0 0　■ 23 26 84 0　■ 82 57 11 13　■ 66 38 73 2　■ 40 79 59 13

ベースカラーを決める⑤

黄色×黒のコントラストの強い配色で力強いロゴを配した迫力のあるデザイン。背景の白い効果線が全体に躍動感を与えている。

Bunkamura ザ・ミュージアム ［ゴールドマン コレクション これぞ暁斎！ 世界が認めたその画力］／展覧会告知
AD, D：野村勝久　D：坂本実央　DF, S：野村デザイン制作室

0 0 100 0　　0 0 0 100　　0 0 0 100　　25 100 0 0

250　図版を活かす配色

KO-KUTANI
色絵筆硯文大皿　有田・古九谷様式

KO-KUTANI, KAKIEMON AND NABESHIMA
The Beauty of Traditional Japanese Porcelain:
Which is your favorite dish?

あなたの
メインディッシュは
どれですか？

NABESHIMA
色絵寿字尽文八角皿　鍋島藩窯

古九谷×柿右衛門×鍋島

2016　4.8［金］-8.30［火］

開館時間：午前9時〜午後5時（入館は午後4時30分まで）※会期中休館日なし
入館料：一般・大学生 2,800円　小中高生 1,800円
※団体割引（10名以上）・障害者割引あり
※美術館ご利用の方は、駐車場・足湯入湯料無料

岡田美術館
OKADA MUSEUM OF ART

KAKIEMON
色絵松竹梅社丹双鳳文大皿　有田・柿右衛門様式

ベースカラーを決める⑥
作品の赤と青を美しく引き立たせる黄色をベースカラーに
設定したトライアドの配色。

岡田美術館［古九谷×柿右衛門×鍋島 〜あなたのメインディッシュはどれですか？〜］／展覧会告知
AD：穂谷野 悟　D：浅見友加里　Printing Director：國原彰人　Printing：文化堂印刷

| 0 0 88 0 | 0 0 0 0 | 0 0 0 100 | 77 42 0 5 | 86 30 71 13 | 2 89 97 7 |

Picture & Color Combination | 251

同時開催
江戸食器の華
古伊万里の世界
かわいい たのしい なつかしい

ELEGANT EDO PORCELAIN : THE WORLD OF KO-IMARI

2016 4.8[金]–8.30[火]

開館時間：午前9時〜午後5時（入館は午後4時30分まで）※会期中休館日なし
入館料：一般・大学生 2,800円　小中高生 1,800円
※団体割引(10名以上)・障害者割引あり
※美術館ご利用の方は、駐車場・足湯入湯料無料

岡田美術館
OKADA MUSEUM OF ART

ベースカラーを決める⑦
青い器とは同一色相でよく調和し、赤い器とはメリハリの効いた
対照色相となる、青みがかったシルバーをベースカラーに配した例。

岡田美術館　[かわいい・たのしい・なつかしい 江戸食器の華 古伊万里の世界] / 展覧会告知
AD：穂谷野 悟　D：浅見友加里　Printing Director：國原彰人　Printing：文化堂印刷

■ 50 24 26 0　□ 0 0 0 0　■ 92 55 7 18　■ 2 98 93 7　■ 4 0 93 0

ベースカラーを決める⑧

元気でポジティブな印象を与える赤のベースカラーに、放射線状にキリヌキ図版を配し、効果線で動きをつけた楽しい配色とレイアウト。

東京国立博物館 ［博物館でアジアの旅］／展覧会告知
AD, D：是枝優里　　DF, S：大伸社コミュニケーションデザイン　　Printing：ライブアートブックス

| 15 100 100 0 | 0 0 0 0 | 28 30 38 0 | 87 63 51 38 |

Picture & Color Combination | 253

ベースカラーとドミナントカラー①

キーワードの「インド」を連想させる黒×ウコン色をそれぞれベースカラーとドミナントカラーに設定した一目で伝わる配色。

日本経済新聞社 ［特別展 コルカタ・インド博物館所蔵 インドの仏 仏教美術の源流］/ 展覧会告知
CD, AD, D：おおうちおさむ　P：Debasish Gayen (Indian Museum Kolkata)　DF, S：ナノナノグラフィックス
Printing：野崎印刷紙業

■ 0 0 0 100　■ 2 15 92 0　■ 0 84 58 4　■ 72 0 34 0

ベースカラーとドミナントカラー②

人物写真の黄色とトライアドの関係となる青と赤をベースカラーとドミナントカラーに設定したメリハリの効いた配色。

夢空間［立川志らく・松元ヒロ 二人会］／落語公演告知
D：アオキジュニヤ　DF：DesignBase

62 5 16 0 ／ 0 87 86 0 ／ 0 0 0 100 ／ 4 0 58 0

ベースカラーとドミナントカラー ③

「桃源郷」のイメージのピンクをビビッドなトーンで
シルバーと組み合わせ、曲線状のストライプで図版を取り囲んだ
アヴァンギャルドな配色とレイアウト。

高知県立美術館［高知県立桃源郷 新・高知の造形文化展］/ 展覧会告知
D：タケムラナオヤ　I（筆文字）：ゆき（雪書）　DF, S：タケムラデザインアンドプランニング　Printing：共和印刷

| 0 0 50 | 0 90 0 0 | 0 0 0 0 | 0 0 0 100 |

ベースカラーとドミナントカラー④

異なるアングルで撮影された写真＋多数の文字情報という難しい要素を魅力的に見せるピンク×シルバーのグラフィカルな配色。

ユーロライブ ［TEATRO CONTE］ ／イベント告知
D：タケムラナオヤ　　DF, S：タケムラデザインアンドプランニング　　Printing：graphic

0 41 0 0　　0 0 0 59　　0 0 0 100　　0 0 0 0

Picture & Color Combination | 257

PICK UP!
裏

すべてをコントに！

CCC コミッティ＝
いとうせいこう
倉本美津留
大林素子

C-buya Conte Center

2016 3

会場
EuroLive
ユーロライブ

渋谷駅下車、
Bunkamura 前交差点左折
渋谷区円山町 1・5 KINOHAUS 2F
ユーロスペース内
問い合わせ：03-3461-0211

http://eurolive.jp @conte_center

3.28（月）
19:00開場 19:30開演

超コントライブ by「ジャルジャル・倉本美津留のコント会議」

プレイヤー ジャルジャル とゲスト サンドウィッチマン、そして彼らのコントを操るコミッショナー 倉本美津留 が、コントを超えた、"超"コントを作り上げます。その場でしか見られない、数々の名作"超コント"を是非お楽しみください。

料金 前売り4,000円 自由席
申込 チケットよしもと http://ticket.yoshimoto.co.jp

「超コントLIVE」とは・・
お客様から頂いた言葉を偶発的に組み合わせて、"未知のコントタイトル"を作成。タイトル決定10秒後にそのコントをスタートさせなければならないという超過酷な状況のもと、いやが上にも発揮される火事場の馬鹿力が生み出す奇跡のような爆笑コントを会場全体で体感してもらう壮絶なライブです。「とんでもない脳の回転速度！」「とんでもないお笑い身体能力！」「とんでもないコンビ間の阿吽の呼吸！」「とんでもない音と照明の臨機応変！」本物のお笑いのプロフェッショナルたちの本当の底力を目撃できる、ココでしか観ることのできない希有なステージ。「あのタイトルがあっという間にあんなコントに！」これまでになかった笑いのイリュージョンです。

TEATRO CONTE Review

1 テアトロコントvol.1
9.19（土）13:00
出演＝（演劇）ナカゴー、トリコロールケーキ
（コント）巨匠、ロビンソンズ

2 テアトロコントvol.2
10.24（土）16:00
出演＝（演劇）東葛スポーツ、玉田企画
（コント）マッハスピード豪速球、マツモトクラブ

3 テアトロコントvol.3
11.22（日）16:00
出演＝（演劇）トリコロールケーキ、フロム・ニューヨーク
（コント）ダブルブッキング、ママスパパス

4 テアトロコントvol.4
1.22（金）19:30・1.23（土）14:00
出演＝（演劇）ナカゴー、東葛スポーツ
（コント）さらば青春の光、チョップリン

コント師が不利になってしまう構造がずっと続いてしまっている。コント師よりも演劇人の方が表現が分かりにくく、繊細で、目的も不明瞭だったりする。故に中毒性がある。知りたがってしまうのだ。そして、それをチョップリンが全部笑わせて吹っ飛ばしてくれた。（倉岡慎司）

6 テアトロコント vol.6
4.16（土）16:00・4.17（日）14:00
16日
（演劇）ナカゴー、サンプル
（コント）かもめんたる、ホロッコ
17日
（演劇）ナカゴー、サンプル
（コント）かもめんたる、うしろシティ

裏面参照

この順番で観るのがベストだったのかという疑問はちょっとだけ残ったけれど（長い演目と短い演目のバランスのなんと難しいことか）、全体としては演劇とコントのあいだを感じ取ることの出来るものが多く、充実した時間を過ごした。（綾門優季）

5 テアトロコントvol.5
2.28（日）16:00・2.29（月）19:30
出演＝（演劇）玉田企画、テニスコート
（コント）28日・ジンカーズ、ニューヨーク
29日・犬の心、ロビンソンズ

裏面には、表面の2色をストライプにして流用。少ない素材を限られた色数でおしゃれに表現した優れた配色とレイアウト。

ユーロライブ ［TEATRO CONTE］ / イベント告知
D：タケムラナオヤ　DF, S：タケムラデザインアンドプランニング　Printing：graphic

■ 0 0 C 35 　□ 0 0 0 0 　■ 0 41 0 0 　■ 0 0 0 100

258　図版を活かす配色

ベースカラーとドミナントカラー⑤

ベースカラーとドミナントカラーに対照色相の青×ピンクを用いた配色。
斬新さと落ち着いたイメージの両方を与える絶妙な彩度の表現。

独立行政法人日本芸術文化振興会　［伝統芸能の魅力］／イベント告知
AD：飯塚洋一　D：梅山絵里子　DF：フェイス　Printing：テンプリント

60 16 18 0　　8 89 45 12　　2 0 27 0　　0 0 0 100

裏面のシリーズ広告。
構図を反転させ、使用色の配分を変化させたバリエーション。

独立行政法人日本芸術文化振興会［伝統芸能の魅力］／イベント告知
AD：飯塚洋一　D：梅山絵里子　DF：フェイス　Printing：テンプリント

図版を活かす配色

美しい日本のデザイン
企画展
そして、世界が認めた。

Made in Japan 50's-60's

《トヨタ カローラ》
1966年 トヨタ博物館蔵

2014 **8/2** SAT ▶ **9/23** TUE

[開館時間] 10:00～18:30（展示室の入場は18:00まで）
[休館日] 毎週火曜日（ただし8月12日、9月23日は開館）
[観覧料]（ ）内は20名以上の団体料金
当日券／一般：1000（800）円、企画・コレクション展セット 1150（920）円
　　　　大学生：600（450）円、企画・コレクション展セット 700（530）円
　　　　小中高生：300（250）円、企画・コレクション展セット 300（250）円
前売券／企画・コレクション展セット 900円
【老人の日・老人週間】年内に65歳以上になる方は、
9月15日（月）～9月21日（日）の期間、本展を無料でご覧になれます。
※小中高生の学校利用は入場無料　※障害者手帳保持者および介助の方は入場無料
※前売券は、ローソン各店（Lコード 63238）、主な旅行会社、各プレイガイドでお求めになれます。
[主催] 島根県立石見美術館、読売新聞社、美術館連絡協議会、BSS山陰放送
[協賛] ライオン、清水建設、大日本印刷、損保ジャパン・日本興亜損保　[協力] ぺんてる

島根県芸術文化センター
SHIMANE ARTS CENTER
島根県立石見美術館
IWAMI ART MUSEUM

島根県立石見美術館
島根県芸術文化センター「グラントワ」内

絵づくりと配色①
赤をシンボリックに使用したデザイン。タイトルの「ン」の点など、
部分的に作成された丸いオブジェクトが効いている。

島根県立石見美術館　[美しい日本のデザイン]／展覧会告知
AD, D：野村勝久　　D：坂本実央　　DF, S：野村デザイン制作室
□ 0 0 0 0　　■ 0 100 100 0　　■ 0 0 0 100

絵づくりと配色 ②

青磁器をイメージさせる青緑で、器をイメージさせる曲線の
オブジェクトをつくり、全体にやわらかなリズムをつけた配色とレイアウト。

新潟市新津美術館 ［東アジア文化都市2015新津市 中国・韓国陶磁展］/ 展覧会告知
AD：大賀匠津　D：加藤奈摘　DF, S：メタ・マニエラ

0 0 0 0　　29 0 19 0　　28 25 81 0　　0 0 0 100

262　図版を活かす配色

絵づくりと配色 ③

色数を絞り、神秘的な赤紫と金色の2色を印象的に用いることで、多様な図版に統一感を与えて全体を調和させている。

大阪歴史博物館［近代大阪職人図鑑　ものづくりのものがたり］／ 展覧会告知
AD, D：野村勝久　D：坂本実央　DF, S：野村デザイン制作室
□ 0 0 0 0　■ LR輝ゴールド　■ 40 100 0 0

Picture & Color Combination | 263

絵づくりと配色 ④

背景の方眼紙の「青」と補色の「黄色とオレンジ」を
タイトル文字に使用したメリハリの効いた配色。

防府市青少年科学館ソラール［オートマタの世界展］/ 展覧会告知
CD：原田和明（二象舎）　AD,D：野村勝久　D：坂本実央　DF,S：野村デザイン制作室

図版を活かす配色

絵づくりと配色⑤

水色のベースカラーと繊細な線のマゼンタの組み合わせ。
色数を絞って、エスプリの効いたフランスらしさを表現した配色。

彩の国さいたま芸術劇場［レ・ヴァン・フランセ］／ コンサート公演告知
AD, D：秋澤一彰　DF, S：秋澤デザイン室

30 0 0 0　　0 0 0 100　　0 100 0 0

Picture & Color Combination | 265

絵づくりと配色⑥
青空と黄色というメリハリの効いた補色の組み合わせ。
黄色を明るく鮮やかなトーンにすると全体がポップな印象になる。

東京芸術劇場 [TACT Festival 2016] / ダンス・パフォーマンス公演告知
AD, D：秋澤一彰　DF, S：秋澤デザイン室

C54 M7 Y0 K0　C0 M0 Y0 K0　C0 M0 Y100 K0　C0 M0 Y0 K100

絵づくりと配色 ⑦

金×赤の日本的な配色。金色はモノトーンの写真やグラデーションなどにメリハリを効かせて用いると、より「金」らしく見える。

明治座 ［アーツカウンシル東京（公益財団法人東京都歴史文化財団）主催事業／日本美と伝統芸能の饗宴 FUJIYAMA］／演劇公演告知
AD：二宮 大　D：岡垣吏紗　DF, S：ジーンアンドフレッド

26 42 71 0　4 91 84 0　0 0 0 0　0 0 0 100

耽美 華麗 悪魔主義
谷崎潤一郎文学の着物を見る
アンティーク着物と挿絵の饗宴

平成28年 3月31日(木)▶6月26日(日)

弥生美術館
Yayoi Museum

絵づくりと配色⑧
金×赤の配色。黄みよりの赤ではなく、青みがかった紫よりの赤を使用することで、耽美的な印象を与えている。

弥生美術館［耽美・華麗・悪魔主義 谷崎潤一郎文学の着物を見る］/ 展覧会告知
D：江津匡士　DF：国立桜図案

| 0 94 67 6 | 29 40 67 0 | 0 0 0 100 | 0 0 0 0 |

絵づくりと配色⑨

シンボリックな2色＋人物写真。全体を2色のみで構成しているので、小さく使用しても人物写真に視点を集めることができる。

藁工ミュージアム［遊興亭福し満独演会］／落語公演告知
D：小笠原裕美子　DF, S：タケムラデザインアンドプランニング

絵づくりと配色⑩

シンボリックな2色＋人物写真。紺×金色のトラディショナルな配色で「大学」の総合イメージを表現。

ミューザ川崎シンフォニーホール ［第5回音楽大学フェスティバルオーケストラ］ / コンサート公演告知
AD, D：秋澤一彰　DF, S：秋澤デザイン室

100 85 0 60　　0 0 0 0　　25 40 100 0

絵づくりと配色⑪

水墨画のモノトーンの世界に「初日の出」をイメージさせる赤でオブジェクトを作成し、ドミナントカラーを自然な一枚絵のように溶け込ませた楽しい配色とレイアウト。

東京国立博物館［博物館に初もうで］／イベント告知
CD：岡田圀孝　AD：北川潤一　Printing：大協印刷

14 16 33 0 ／ 67 62 76 23 ／ 5 95 84 0 ／ 0 0 0 0

Picture & Color Combination | 271

絵づくりと配色⑫
全体を引き締めるポイントとなる赤い罫線のトーンを
イラストのトーンに合わせた色調にすることで、
全体に1枚絵のようなまとまりを与えている。

こまつ座［第114回公演 紙屋町さくらホテル］/演劇公演告知
宣伝美術：安野光雅　Printing：遊人工房

272　図版を活かす配色

色のトーンとイメージ①

ドミナントカラーの青、アクセントカラーの赤と緑にビビッドなトーンを使用して、「元気」「活溌」「若々しい」などのイメージを与えている。

山﨑記念中野区立歴史民俗資料館［企画展 五月人形］／展覧会告知
AD：橋本明日香　Printing：新協

□	■	■	■	■	■
0 0 0 0	98 8 0 0	24 33 82 0	0 100 100 5	53 76 0 18	74 37 91 9

MYOUJIN-NOU
YUGEN-NO-HANA

第10回 記念公演 神田明神薪能
明神能 幽玄の花

葛城
KAZURAKI

はじめてでもわかりやすいたきぎのう

日本語演目解説
英語版解説書配布

2012年5月14日(月)
神田明神 社殿前特設舞台

素謡 神歌
金剛流家元 金剛永謹 他

狂言 仏師
大蔵流 善竹十郎 他

能 葛城
金剛流 遠藤勝實 他

色のトーンとイメージ ②
全体を淡くソフトなトーンでまとめ、「静謐」「上品」「神秘」「はかなさ」などのイメージを与えている。

神田明神・ICHYS GALLERY・MOVE Art Management
[第10回 記念公演 神田明神薪能 明神能 幽玄の花 葛城] / イベント告知
Producer：市川博一　AD, D, S：小熊千佳子　Director：新谷佐知子　Printing：graphic

274 | 図版を活かす配色

色のトーンとイメージ③
全体を彩度を落とした落ちついた色でまとめ、
「シック」「しゃれている」「上質」などのイメージを与えている。

テレビ愛知 ［極上ライフ おとなの秘密基地］／テレビ番組告知
AD：矢野まさつぐ　D：原口宗大、岡田侑大　I：三上数馬　Director：鈴木明子（テレビ愛知）、加藤竜一（テレビ愛知企画）
Printing：フォトクラフト社 他

□ 0 0 0 0　　15 15 20 0　　■ 60 70 100 35　　■ 40 100 95 5

さまざまな配色のテクニック

COLOR MATCHING TECHNIQUES

趣味・娯楽 2
HOBBY & ENTERTAINMENT 2

さまざまな配色のテクニック

見えやすさ（読みやすさ）や色彩による対比の例など、
デザインに使用する色を考えるときにヒントとなる配色のテクニックの一例です。

対比の色彩

2点以上のコンテンツを同じ大きさで使うと並列、対比の関係になります。対比を際立たせたいときには、色相、明度、彩度、トーンのいずれかが対照的な色の組み合わせを選ぶとメリハリの効いた印象になります。

色相による対比（補色色相配色）

画面を上下に2等分して、さらにコントラストの最も強い補色の組み合わせで対比させた明快な構図と配色

トーンによる対比（対照トーン配色）

人物の背景の同じ形のスペースに、色相は類似しているが、トーンが対照的な色同士を組み合わせて対比させた例

4色調和の対比

2組の補色を組み合わせたカラフルでインパクトの強い4色の対比

マルチカラー配色

色相とトーンでメリハリを効かせ、16名の名前を同列にあつかった16色の多色対比

限られた色のデザインと視認性

視認性とは、色同士を組み合わせたときの見えやすさのことをいいます。限られた予算で制作したり、特定の色を印象的に際立たせるために、色数を抑えてデザインをする時には、視認性の高い組み合わせを選びましょう。

明度差のある黄と青の組み合わせ

黄×青の補色の組み合わせで、さらに明度差（明るい黄色と濃い青）があるため、視認性の高い組み合わせ

中間の濃度のベースカラー

上に乗せたスミ文字も白抜きの文字も両方が読める中間の濃度の黄色を生かしたデザイン

グラデーション

複数の色を段階的に配列する方法です。類似した色相間の緩やかなグラデーションもあれば、対照的な色相を多くの色を経てつないでいくカラフルなグラデーションもあります。

黄→緑の緩やかなグラデーション

グラデーションによって段階的に色を変化させていくと、単純に2色を組み合わせた時よりもソフトでやさしい印象になる

全ての色相が入ったグラデーション

色数の多いグラデーションはトーンを揃えると、まとまりのある雰囲気になる

278　さまざまな配色のテクニック

対比の色彩①
上下に二等分した画面を、コントラストの強い補色で色分けし、2種類の花の2つの展覧会を対比させた明快な構図と配色。

国立歴史民俗博物館　[くらしの植物苑特別企画 伝統の古典菊／冬の華・サザンカ] ／展覧会告知

2 65 89 0　　71 40 00 0　　0 0 0 0　　2 58 20 0

対比の色彩②

画面を斜めに2分割し、彩度の高いオレンジと無彩色の銀色を組み合わせたコントラストの強い対照トーンの対比。

三井記念美術館　[フィラデルフィア美術館浮世絵名品展 春信一番！写楽二番！] ／ 展覧会告知
AD, D：野村勝久　　D：坂本実央　　DF, S：野村デザイン制作室

280　さまざまな配色のテクニック

東京オリンピックと新幹線

A Special Exhibition Commemorating the 50th Anniversary of the Tokyo Olympic and Paralympic Games:
Tokyo Olympics and the Bullet Train

東京オリンピック・パラリンピック開催50年記念特別展

1964年は、新しいニッポンのはじまりでした。

2014.9.30(火) – 11.16(日)

[開館時間]午前9時30分〜午後5時30分(土曜日は午後7時30分まで) ※入館は閉館の30分前まで　[休館日]毎週月曜日(月曜日が祝日の場合は翌日)

江戸東京博物館
EDO-TOKYO MUSEUM 1階展示室

対比の色彩③
東京オリンピックの日の丸を、新幹線のフォルム(円)と色(対照色相の青)の両方に対比させた楽しい構図と配色。

東京都江戸東京博物館［東京オリンピック・パラリンピック開催50年記念特別展 東京オリンピックと新幹線］／展覧会告知
AD, D：野村勝久　　D：坂本実央　　DF, S：野村デザイン制作室

| □ 0 0 0 0 | ■ 85 15 0 0 | ■ 0 100 100 0 | ■ 0 30 100 0 | ■ 0 10 50 0 | ■ 0 0 0 100 |

Color Matching Techniques

対比の色彩④

痛みのイメージをビビッドな赤で、平常時のイメージを落ち着いた
トーンの黄土色で表し、トーン差で対比させた配色。

東宝・こまつ座［樋口一葉没後120年記念 東宝・こまつ座提携特別公演 頭痛肩こり樋口一葉］／演劇公演告知
宣伝美術：安野光雅　Printing：遊人工房

282　さまざまな配色のテクニック

分解 WORKSHOP

子どもワークショップ2015

家電製品の仕組みを探ろう！

TOSHIBA × 世田谷文化生活情報センター 生活工房 Lifestyle Design Center

2015.11.1(日) 13:30–17:00　会場　生活工房ワークショップルーム（三軒茶屋 キャロットタワー4階）

主催：公益財団法人せたがや文化財団 生活工房　協力：株式会社東芝　後援：世田谷区 世田谷区教育委員会

対比の色彩⑤

緑と赤、青と黄色という2組の補色を使用したコントラストの強い配色。全体のトーンを揃えることで統一感を出している。

公益財団法人せたがや文化財団 生活工房［分解ワークショップ 家電製品の仕組みを探ろう！］ / イベント告知
D, I：ふるやまなつみ

DIC 129s　0 0 88 0　67 17 5 0　DIC 115s　0 0 0 0　0 0 0 100

Color Matching Techniques | 283

対比の色彩⑥
背景を黄色×青の補色の組み合わせで構成し、
青の対照色相のピンクを加えたコントラストの強い配色。
全体をビビッドなトーンでまとめ統一感を出している。

BankART1929 ［珍しいキノコ舞踊団 廊下にアう］／ダンス公演告知
AD, D：北風総貴　　DF, S：ヤング荘

■ 100 0 0 0　■ 0 0 93 0　■ 0 100 0 0　□ 0 0 0 0

284 さまざまな配色のテクニック

対比の色彩⑦
全体を強いトーンで統一したコントラストの強い
赤×青×黄色のトライアド配色（P14）。

横尾忠則現代美術館 ［横尾忠則展 わたしのポップと戦争］／展覧会告知
D：横尾忠則　Printing：岡村印刷工業

0 0 100 0　　0 100 100 0　　100 0 0 0

対比の色彩⑧

緑色のベースカラーの上下にその中差色相の黄色と青を配した例。対照色相や補色の配色に比べて、ややソフトな印象となっている。

公益財団法人せたがや文化財団 世田谷パブリックシアター
[せたがやこどもプロジェクト2016 音楽劇 兵士の物語] ／演劇上演告知
D：小見大輔

286　さまざまな配色のテクニック

電バス 2月・3月のイベント情報

いろんな
乗りものに
出会える！

モハ510形　　デハ200形　　日野RB10　　東急コーチ

田園都市線「宮崎台駅」直結
電車とバスの博物館

入館料／個人：大人(高校生以上)100円、子供(小・中学生)50円、6歳未満無料
　　　（税込み）　団体：大人50円、小・中学生無料、6歳未満無料（25名以上、要予約）
開館時間／平日・土曜10:00〜17:00　日曜・祝日9:30〜17:00(入館は16:10まで)
休　館　日／月曜日(月曜日が祝日・振替休日の場合は翌日)、年末年始（12/29〜1/3）
TEL.044-861-6787　※駐車場はございませんので電車でお越しください。

対比の色彩⑨
均等に4分割した画面に緑と赤、青と黄色という2組の補色を
配したカラフルでインパクトの強い4色の対比。

電車とバスの博物館 ［いろんな乗りものに出会える！］／イベント告知
AD：下條岳彦　　D：高谷理沙　　P：小泉正幾　　DF, S：東急メディア・コミュニケーションズ　　Printing：トキワ印刷

　0　0　0　0　　　90　6　98　13　　　14　97　74　0　　　8　0　93　0　　　96　59　0　0

Color Matching Techniques | 287

対比の色彩⑩

「ペットの防災」というコンセプトを表す「安全」のイメージの緑に暖色系の色を組み合わせた元気でかわいい印象を与える配色。

dogdeco ［&PETS PROJECT in ISETAN］／展覧会告知
CD, AD, D, I：dogdeco

0 4 94 0　　0 92 10 0　　0 85 87 0　　75 16 53 0　　0 86 17 89 0

さまざまな配色のテクニック

対比の色彩⑪

カラフルな作品のイメージに合わせて、メリハリの効いた補色の組み合わせで「箱」のイメージを作成した楽しい配色。

浜田市世界こども美術館 ［tupera tupera 絵本のおもちゃ箱展］／展覧会告知
絵本作家：tupera tupera　AD, D, S：小熊千佳子　P：鍵岡龍門　Printing：柏村印刷

| 0 0 0 50 | 0 0 0 100 | 0 20 100 0 | 0 50 20 0 | 70 0 70 0 | 50 0 10 0 |

Color Matching Techniques | 289

対比の色彩⑫
隣り合う色同士に色相やトーンの差を付け、バランスよく配置した
16名の名前を同列に引き立たせた16色の多色対比。

公益財団法人DNP文化振興財団 ［Persona 1965展］ ／展覧会告知
AD, D：細谷巖　S：DNPアートコミュニケーションズ

290 さまざまな配色のテクニック

東日本大震災チャリティー・九州発
北欧展 in TOKYO 2014

Nordic countries exhibition in TOKYO 2014
2014.12.3(Wed)-12.7(Sun) at CASE gallery
北欧のシンプルライフを通じて考える自分を幸せにする大切なモノとは？

九州発北欧展 2014 in TOKYO における売上収益の一部は東北復興支援の義援金として日本赤十字社を通じて被災地へ寄付致します。

限られた色の配色①
シンプルな北欧デザインのイメージを
色数を抑えて印象的に表現したスタイリッシュな配色。

CASE GALLERY ［北欧展 in TOKYO 2014］ / 展覧会告知
Producer：湯川年希　AD, D, S：小熊千佳子　Curator：相田仁子　Printing：日研美術
□ 0 0 0 0　■ 0 0 0 100　■ 0 78 94 0

Color Matching Techniques | 291

ギンザ・グラフィック・ギャラリー第350回企画展
21世紀 琳派ポスターズ
10人のグラフィックデザイナーによる競演
2015年10月5日|月|─10月27日|火|

Designed by Kazumasa Nagai / Printed in Japan by Dai Nippon Printing Co.,Ltd.　　監修：永井一正

琳派400

ggg

限られた色の配色②
琳派のシンボルカラーを大胆な構図でフラットに配した
モダンな配色とレイアウト。

公益財団法人DNP文化振興財団 ［21世紀琳派ポスターズ］／展覧会告知
AD, D：永井 一正　　S：DNPアートコミュニケーションズ

| 100 40 90 44 | 31 47 75 0 | 0 79 85 0 | 0 0 0 0 | 0 0 0 100 |

Creation Gallery G8

30　30
年　話

2/1 － 3/18

Creation G8

クリエイション
ギャラリー
G8

30年30話

2016
2/1-3/18
11-18:50
日・祝休館
入場無料

主催
クリエイションギャラリーG8

〒104-8001
東京都中央区銀座8-4-17
リクルートGINZA8ビル1F
TEL 03-6835-2260
http://rcc.recruit.co.jp/

design: Jujiro Maki

RECRUIT

exhibition & talk events

限られた色の配色③
余白を活かした無彩色の金・銀・黒のモダンな配色。
見る人のイメージを限定しないシンプルなデザイン。

クリエイションギャラリーG8 ［30年30話］ / 展覧会告知
AD, D, S：牧 寿次郎
□ 0 0 0 0　■ DIC 621　■ DIC 620　■ 0 0 0 100

リブシブ賞
LIVE IN SHIBUYA AWARD

住む
渋谷の
デザイン

締切 2016年2月8日(月)必着

|主催|渋谷宮下町リアルティ株式会社|共催|東京急行電鉄株式会社・大成建設株式会社・サッポロ不動産開発株式会社・東急建設株式会社|実施協力|JDN・登竜門

限られた色の配色④
白×銀の2色使い。制限された色と余白を活かした構図が
キャッチコピーを印象的に引き立たせている。

渋谷宮下町リアルティ［リブシブ賞 LIVE IN SHIBUYA AWARD］／コンペ告知
CD：宇田川裕喜　DF：バウム　S：東京急行電鉄

☐ 0 0 0 0　■ 34 21 23 0　■ 0 0 0 100

限られた色の配色⑤

黄色×濃いグレイの目を引く組み合わせ。
黒ではなく、やや明度の高いグレイを選ぶことで、
目立たせつつ、ソフトでスタイリッシュな印象を与えている。

福岡パルコ ［天神ラボ2015］ / コンペ告知
CD, AD：上野圭助　D：藤井雄太　DF, S：リフレイン226

□ 0 0 0 0　■ 0 0 90 0　■ 80 70 70 30

Color Matching Techniques

限られた色の配色⑥
白・黒・グレイの無彩色と、彩度の高いブルーとグリーンの配色。ベースカラーのグレイがコントラストの強い他の色を調和させている。

公益財団法人東京都歴史文化財団トーキョーワンダーサイト
[トーキョーワンダーサイト レジデンス2015-2016 Part1 リターン・トゥ] / 展覧会告知
D：寺井恵司　Printing：カノウ印刷

40 33 35 0	100 10 0 0	0 0 0 0	0 0 0 100	/
40 33 35 0	83 30 93 5	0 0 0 0	0 0 0 100	

8/04/d47 MUSEUM / MARKET

Shibuya Hikarie

47都道府県の
d47
mart
D&DEPARTMENT PROJECT
ご当地ものコンビニ

2016 / 4 / 28 Thu → 6 / 19 Sun
会期中無休　/　11:00 − 20:00（入場は19:30まで）/
渋谷ヒカリエ 8/　d47 MUSEUM　/　入場無料　/
キュレーター //// ナガオカケンメイ　音　楽 //// DRAWING AND MANUAL（菱川勢一、清川進也）
主　催 //// D&DEPARTMENT PROJECT　協　力 //// 株式会社ローソン
会　場 //// d47 MUSEUM 渋谷区渋谷2-21-1 渋谷ヒカリエ8F　TEL //// 03-6427-2301　URL //// www.d47museum.com

d47 MUSEUM

限られた色の配色⑦
緑×青の類似色相の配色。間に挟んだセパレートカラーの白が
全体にメリハリつけ、モダンな印象を与えている。

d47 MUSEUM ［d mart 47 — 47都道府県のご当地ものコンビニ］/ 展覧会告知
CD：ナガオカケンメイ　　D：村田英恵（D&DESIGN）　　DF：D&DESIGN　　S：D&DEPARTMENT PROJECT
☐ 0 0 0 0　　■ 67 3 90 0　　■ 87 40 90 15　　■ 82 66 0 24

限られた色の配色⑧
線画で描いたイラストの中に効果的に明るいブルーを配した
黄×青の補色の配色。

公益財団法人せたがや文化財団 生活工房［雨のち傘のち CASA PROJECT］／展覧会告知
D, I：田中 至
0 27 2 0　　13 0 0 0　　DIC 255

298 | さまざまな配色のテクニック

今年はなんと、
フクちゃん誕生**80**年！
最終回原画やボツ原稿など、
蔵出し資料を一挙大公開！

フクちゃん誕生80年記念
みんなの友だち・フクちゃん展

まんが家仲間による「私の『フクちゃん』」新作も展示！

本展の観覧券で横山隆一記念まんが館の常設展も見られるよ！

2016年4月29日（金・祝）→6月26日（日）9:00〜18:00
月曜休館　※初日4/29（金・祝）は10:00開場
横山隆一記念まんが館企画展示室

[観覧料]一般500円／団体（20名以上）400円／割引250円／高校生以下無料
※65歳以上の方及び身体障害者手帳（1、2級）、療育手帳及び精神障害者保健福祉手帳をお持ちの方とその介護者1名は割引料金で観覧いただけます。
[主催]公益財団法人高知市文化振興事業団 横山隆一記念まんが館
[後援]高知新聞社、NHK高知放送局、RKC高知放送、KUTVテレビ高知、KSSさんさんテレビ、KCB高知ケーブルテレビ、エフエム高知、高知シティFM、朝日新聞高知総局、毎日新聞高知支局、読売新聞高知支局
[お問い合わせ先]横山隆一記念まんが館
〒780-8529 高知市九反田2-1 高知市文化プラザかるぽーと内 ☎088-883-5029　FAX 088-883-5049

横山隆一記念
まんが館
YOKOYAMA MEMORIAL MANGA MUSEUM
http://www.kfca.jp/mangakan/

限られた色の配色⑨
漫画の白黒の世界に黄色を加えたデザイン。
線画の魅力的なフォルムを活かすシンプルな配色。

高知市立横山隆一記念まんが館［みんなの友だち・フクちゃん展］／展覧会告知
D：タケムラナオヤ　DF, S：タケムラデザインアンドプランニング

□ 0 0 0 0　■ 0 0 100 0　■ 0 0 0 100

みんなの友だち・フクちゃん展

2016年はフクちゃんが誕生してから80年の記念の年。
戦前・戦後の長きにわたって日本中から愛されてきた「フクちゃん」の魅力に改めて迫ります。
2009年に開催し好評を博した「大フクちゃん展」をベースに、パワーアップして再構成。
「フクちゃん」最終回原画や没原稿など、貴重な資料群のお蔵出しはもちろんのこと、前回紹介しきれなかった未公開資料も一挙に展示します。
未発表だった高知版「フクちゃん」構想ノート、文化功労者祝賀会記念フラフ（土佐独特の大きな旗）、懐かしのフクちゃんCM映像など、必見です。
さらに、漫画集団の仲間たちが「私の『フクちゃん』」をテーマに描き下ろした新作も展示。
現代に蘇ったフクちゃんをお楽しみください。

特別描き下ろし新作！私の『フクちゃん』

秋竜山
草原タカオ
久里洋二
コジロー
東海林さだお
すずき大和
砂川しげひさ
多田ヒロシ
種村国夫
西村宗
針すなお
ヒサクニヒコ
藤子不二雄Ⓐ
古川タク
松本零士
（五十音順）

横山隆一生誕100年記念イラストやメッセージもアンコール展示！

岩本久則
小島功
小山賀太郎
サトウサンペイ
ちばてつや
二階堂正宏
牧野圭一
矢野功
矢野徳
やなせたかし

イラスト：ちばてつや

初公開！

「フクちゃん」（未発表）アイデアノート 高知版
サイン会引退記念色紙

イベントもりだくさん！記念品もあるよ！

ギャラリートーク
4/29[金・祝]10:15～・5/28[土]13:30～・6/12[日]11:00～
担当学芸員による展示解説。ヒミツの裏話をお話しします。
場所：まんが館企画展示室

オープニングセレモニー
4/29[金・祝]10:00～
フクちゃん新きぐるみ登場！
先着100名様に特製フクちゃん金太郎飴進呈！
場所：かるぽーと3階　横山隆一記念まんが館入口

フクちゃんクイズに挑戦！
フクちゃんに兄弟はいるの？
大学帽を被っているのは何故？など、
知っているようで知らないフクちゃんの謎。
展示をヒントにクイズに挑戦しよう！
参加者には、記念品として
ぬり絵サイコロカレンダー（組み立て式）を進呈！

自分の好きな色に塗ってね！

「大フクちゃん展」展示図録増補改訂版発売！
好評につき品切れになっていた
『大フクちゃん展 展示図録』が再登場。
新たに本展のための描き下ろし作品も収録。
刊行を記念して、本図録を購入の方
先着100名様にオリジナルバッグをプレゼント！

『横山隆一のフクちゃん365日＋1』発売中！
フクちゃんと一緒に四季を感じる
4コマまんがが集お手元にどうぞ！
かるぽーとミュージアムショップほか、
高知市内書店でお買い求めください。

横山隆一略歴

1909年5月17日高知県高知市生まれ。1936年、東京朝日新聞に「江戸ッ子健ちゃん」を連載開始。脇役として登場したフクちゃんが人気を博し、のち改題して主人公となる。その後、紙面を変えつつ連載を継続し、1956年より毎日新聞にて「フクちゃん」を連載開始、15年間・5,534回にわたる長寿連載となった。その他の代表作に「百馬鹿」「勇気」など。1994年、まんが家として初の文化功労者。1996年、高知市名誉市民。

〒780-8529 高知市九反田2-1
高知市文化プラザかるぽーと内 横山隆一記念まんが館
☎088・883・5029 FAX 088・883・5049
横山隆一記念まんが館は、高知市文化プラザかるぽーと3階が入口です。
○徒歩で：はりまや橋から約5分●路面電車で：はりまや橋下車徒歩5分、菜園場町下車徒歩3分○車で：高知駅より約5分、高知自動車道高知ICより約10分○地下有料駐車場200台（30分ごと 50円）

DESIGN=TAKEMURA DESIGN & PLANNING

さまざまな配色のテクニック

限られた色の配色⑩

墨画のイメージの鳥獣戯画を、赤×青×黄色のトライアド配色で彩った元気で楽しい配色。

公益財団法人せたがや文化財団 世田谷パブリックシアター
［せたがやこどもプロジェクト2015 おどるマンガ『鳥獣戯画』］／演劇公演告知
D：小見大輔

0 0 100 0　　0 0 0 0　　90 54 0 10　　0 98 100 0

Color Matching Techniques 301

限られた色の配色⑪

「化け物」のおぼろげなイメージを緩やかな線とライトグレイッシュ・トーンのベースカラーで表現。アクセントカラーのピンクが、全体をやさしく引き締め、モダンな印象を与えている。

化け物展実行委員会［化け物展］／展覧会告知
D：大原大次郎　Printing：青森オフセット印刷　S：青森県立美術館

10 7 22 0　　0 0 0 0　　0 75 20 0　　0 0 0 100

さまざまな配色のテクニック

「良い食品博覧会」出展者
ニッポンの良い食品が勢揃い

良い食品づくりの会では、品目ごとに原材料の基準や加工法を定めた独自の品質基準を定め、クリアしたものだけを認定品として紹介しています。全国の生産者会員29社から約130アイテムの認定品が一堂に揃い、作り手が自ら説明、販売して、その魅力を伝えます。

「良い食品食堂」メニュー
ようこそ、良い食品食堂へ

「食の語り部」講座
食の安心・安全・おいしさを作り手から学ぼう

5/28（土）

1. 12:00–13:00 「美味しい納豆づくりを支える」
村田滋（長野：村田商店 代表取締役）
美味しい納豆づくりに欠かせない素材や、自然の力でつくる発酵の世界を、試食を交えながら

2. 14:00–15:00 「天日塩ができるまでとその使い」
小島正明（高知：土佐のあまみ屋 代表）
ミネラルたっぷりの天日塩がどのようにつくられ、その活用法もあわせて一緒に学びます。

3. 16:00–17:00 「昆布から考える、日本の出し文」
土居純一（大阪：こんぶ土居 4代目店主）
実際に昆布からひいた出しと顆粒出しを飲み比べて、その味の違いと出し文化の魅力を改めて見直します

4. 18:00–19:00 「飲み比べで学ぶ、お茶のつくり」
丸谷誠慶（石川：丸八製茶場 代表取締役）
そもそも棒茶とは？ほうじ茶とは？加賀棒茶の奥深い風土と、飲み比べながら紐解きます。

限られた色の配色⑫

「美味」「安全」「安心」な国産食品を白地に赤1色と「良」の1文字で表現したシンボリックな配色。中面の情報ページにも同じ色をアクセントカラーに用いてイメージを統一させている。

良い食品づくりの会［第14回良い食品博覧会2016］/ 展覧会告知
CD：ナガオカケンメイ　D：中川清香（D&DESIGN）　DF：D&DESIGN　S：D&DEPARTMENT PROJECT
□ 0 0 0 0　■ 8 100 100 15　■ 0 0 0 100

良い食品づくりの会の認定品の美味しさを大切に、「d47食堂」が
2日間限りの「良い食品食堂」をプロデュース、特別メニューが登場
営業時間　5/28（土）11:00-19:00（18:00 ラストオーダー）
　　　　　5/29（日）11:00-21:00（20:00 ラストオーダー）

「匠屋のざるそば」¥1,100
大村屋のごまを使った青菜のごま和え、
セイアグリーの玉子の天ぷらを添えて

「中央葡萄酒 3種飲み比べセット」
¥1,500

「西出水産の灰干さんま定食」¥1,780
一穂こんにゃく店のこんにゃくを使ったピリ辛炒り煮、
村田商店の大和納豆、中嶋屋本店のひじき煮を添えて

「フェルヴェールのたま」
¥570

試飲や試食を交えながら「良い食」とは何かを考え、
正しい食品の選び方について学ぶセミナーを開催します。
毎日食べる身近な食材だからこそ、良いものを選んで欲しい。
食の作り手たちの思いに触れてください。

5/29（日）

5　12:00-13:00　「再発見する胡麻の力と、生
　　田中洋治（大阪：大村屋　代表取締役
　　身近な食材である胡麻の力を再発見す
　　日々の生活への生かし方を学びます。

6　14:00-15:00　「美味しい豆腐づくりか
　　久保陽則（香川：久保食品　代表
　　人の手でつくられる豆腐がなぜお
　　試食しながら、本当に安全な食を

7　16:00-17:00　「本みりんの美味しさ
　　加藤孝明（岐阜：白扇酒造
　　そもそも本みりんとはどうつ
　　普段のお料理への気軽な活

会場 … d47食堂　参加費 … 各回1,000円
お申し込み方法　・WEB（www.d-depar
　　　　　　　　・店頭（渋谷ヒカリエ8階
　　　　　　　　・電話（03-6427-2

第14回
良い食品
博覧会
2016

美味しさのきほんに
まず安全がある
食品が集います

5/28 Sat 11:00-20:00
5/29 Sun 11:00-19:00
渋谷ヒカリエ8F 8/COURT
入場無料

仙台味噌醤油
一ノ蔵
関東堂あられ総本舗
杉田味噌醸造場
セイアグリーシステム・フェルヴェール
加賀麩司 宮田
丸八製茶場
中央葡萄酒
板井甘糖堂
村田商店
橘倉酒造
ナガトマト
信州味噌
白扇酒造
秋山醤油
九重味淋
匠屋
大近製造グループ
こんぶ土居
大村屋
西出水産
森本商店
久保食品
一穂こんにゃく店
土佐のあまみ屋
中嶋屋本店
チョーコー醤油
高野屋
法本胡麻豆腐店

主催　良い食品づくりの会
協力　D&DEPARTMENT PROJECT

YOU ARE = KNOW WHAT YOU EAT

限られた色の配色 ⑬

上に載せたスミ文字も背景の白抜き文字も両方が読める濃度の特色を設定。白抜きを活かした美しい文字の配置で、限られた色数でも楽しく目を引く優れた配色とレイアウト。

ユーロライブ［シブラク 渋谷らくご］/ 落語公演告知
D：タケムラナオヤ　DF, S：タケムラデザインアンドプランニング　Printing：graphic

Color Matching Techniques | 305

さまざまな配色のテクニック

林家彦いち プレゼンツ
創作らくごネタおろし会

しゃべっちゃいな

十月例会
10月13日 火曜日 20時開演

「渋谷らくご十月例会」10月9日(金)〜13日(火)

渋谷らくご―毎月第二金曜日から5日間、自身も芸人であり研究者でもあるサンキュータツオさんをキュレーターに迎え、エキサイティングな新しい落語会の形を提案します。

偶数月に熱狂の観客、緊迫の演者。異様な雰囲気でお送りしている創作らくごネタおろし会「しゃべっちゃいなよ」。若い人にもとっつきやすい落語、昔の落語にはなかったモチーフやテーマで、落語の可能性を広げようという実験場です。毎回4〜5人の落語家、さきには浪曲師が登場し、トリはご存じ、彦いち師匠！

新しい落語が
生まれる瞬間に、
立ち会ってください！

古今亭志ん八
昔昔亭A太郎
玉川奈々福
春風亭昇々
林家彦いち

EuroLive
渋谷駅下車、Bunkamura前交差点左折
渋谷区円山町1-5 KINOHAUS 2F
ユーロスペース内
問い合わせ:03-3461-0211
http://eurolive.jp
@shiburaku

大人2,500円/学生1,900円/高校生・落研1,200円/会員2,200円
前売券=大人2,300円/学生1,700円/高校生・落研1,000円/会員2,000円

【9月12日よりチケット発売開始】全自由席(178席)／券面記載の整理番号順に入場
○会員＝ユーロスペースおよびシネマヴェーラ会員 □当日券は開演1時間前より販売
[取扱い]ユーロスペース(同ビル3階) ○窓口販売 12:00〜20:00
○WEB販売 http://eurolive.jp
○電話予約(平日10:00〜18:00):0120-240-540(カンフェティチケットセンター)

Color Matching Techniques | 307

限られた色の配色⑭
1色で表現した人物写真と落款で、力強いタイトル文字に視線を集めたグラフィカルな構図と配色。

ユーロライブ ［林家彦いちプレゼンツ 渋谷らくごネタおろし会 しゃべっちゃいなよ］ / 落語公演告知
D：タケムラナオヤ　DF, S：タケムラデザインアンドプランニング　Printing：graphic

さまざまな配色のテクニック

TOKYO FANTASHION 2016 May

CREATORS TOKYO presents

着る、トーキョー。

東京発、
世界へ羽ばたく
最新ファッション
コレクション

TOKYO FANTASHION

2016.5.21(sat) 15:00-21:00　入場無料
東京国際フォーラム　東京都千代田区丸の内3-5-1　ホールB5　http://www.t-i-forum.co.jp/
CREATORS TOKYO®のブランドによるファッションショー/展示販売会
主催：東京都・株式会社東京国際フォーラム・TOKYO FANTASHION実行委員会　企画制作：株式会社東京国際フォーラム・学校法人文化学園（Tokyo新人デザイナーファッション大賞事務局）
＊CREATORS TOKYO...東京都と繊維ファッション産学協議会が主催する、Tokyo新人デザイナーファッション大賞プロ部門の受賞デザイナーのチーム名

限られた色の配色⑮

モノクロの人物写真の上に、ドミナントカラーのオレンジと
補色のブルー系の色相をリピートさせて全体に統一感を出した配色。

東京都・東京国際フォーラム・TOKYO FANTASHION実行委員会
[TOKYO FANTASHION 2016 May] / 展覧会告知
D：井村俊之、高橋恵李　Producer：船越よう子　CW：佐々木千穂　DF：電通クリエーティブX　Printing：藤原印刷
□ 0 0 0 0　■ 0 47 95 0　■ 93 30 0 5　■ 0 0 0 100

Color Matching Techniques | 309

限られた色の配色⑯
青からマゼンタに至る類似色相を段階的に用いて
セピアの人物写真を彩ったノスタルジックでモダンな配色。

中村研一記念 小金井市立 はけの森美術館［中村研一回顧展］/ 展覧会告知
AD：正木賢一　D：森島彩生、笠松美陽　S：東京学芸大学 正木賢一研究室　Printing：シンソー印刷

| 32 82 47 10 | 6 80 0 0 | 70 50 0 5 | 0 0 0 100 | 10 55 80 0 |

さまざまな配色のテクニック

限られた色の配色⑰

２人の人物を補色で対比させた例。重なり合う部分の色の混じり合いが、全体に余韻を持たせた美しい配色。

中村研一記念 小金井市立 はけの森美術館 ［河野通勢と中村研一］／展覧会告知
AD：丸山晶崇　D：畔柳未紀　DF, S：circle-d　Printing：山田写真製版所

□ 0 0 0 0　□ 0 20 37 0　■ 0 57 94 0　■ 78 6 10 0　■ 0 0 0 100

Color Matching Techniques | 311

限られた色の配色⑱

2人の人物を対照色相で対比させた例。2色を落ち着いた
トーンで揃えて調和させ、余白で美しく全体を引き締めた配色。

千葉市美術館　[河井寬次郎と棟方志功 日本民藝館所蔵品を中心に] / 展覧会告知
D：川添英昭　Printing：大伸社
□ 0 0 0 0　■ PANTONE 8903C　■ PANTONE 8184C　■ 0 0 0 100

さまざまな配色のテクニック

『はじまりのうた』『Once ダブリンの街角で』監督最新作

君の夢は、僕の夢になった。

Sing Street

シング・ストリート
未来へのうた

監督/脚本：ジョン・カーニー『はじまりのうた』『Once ダブリンの街角で』
出演：フェルディア・ウォルシュ・ピーロ、ルーシー・ボイントン、ジャック・レイナー　主題歌：アダム・レヴィーン（MAROON5）　配給：ギャガ

Featuring Music by
DURAN DURAN
THE JAM, THE CLASH
HALL & OATES
SPANDAU BALLET
THE CURE
A-ha

80年代、大不況下のダブリン。僕たちはバンドのPVで、憧れのロンドンを目指した。
爽快！感涙！青春音楽映画の傑作、誕生。

30thGAGA★

グラデーションの配色①

グリーンから黄色に至る色相差の少ないゆるやかなグラデーション。
映画の舞台である80年代らしさを表現したグラデーションの配色。

ギャガ［シング・ストリート 未来へのうた］／映画告知
AD：大島依提亜

| 45 5 30 0 | 2 0 28 0 | 23 0 53 0 | 0 90 50 0 | 13 43 84 0 |

Color Matching Techniques | 313

PICK UP!
裏

裏面は黄色から赤紫へ至るグラデーション。
表面と同じ黄色を使用して、連続したイメージの流れを作っている。

ギャガ ［シング・ストリート 未来へのうた］ / 映画告知
AD：大島依提亜

| 3 46 0 0 | 0 0 27 0 | 35 86 28 12 | 0 0 0 100 | 20 50 77 0 |

314　さまざまな配色のテクニック

Color Matching Techniques | 315

グラデーションの配色②
シリーズで共通のベースカラーが段階的に使用され、
イメージが連動していく美しい配色とレイアウト。

資生堂　[LINK OF LIFE] ／展覧会告知
CD：藤原 大　AD, D：花原正基　P：モート シナベル アオキ

316 | さまざまな配色のテクニック

グラデーションの配色③

背景に全ての色相が入ったカラフルなグラデーション。
たくさんの色を使っても、トーンを揃えると全体に統一感が生まれる。

フジテレビジョン ［企画展 GAME ON 〜ゲームってなんでおもしろい？〜］／ 展覧会告知
CD：伊藤ガビン　P：磯部昭子　D：米山菜津子

34 60 20 0 ／ 7 38 10 0 ／ 3 65 20 0 ／ 0 8 20 0 ／ 70 10 37 0 ／ 70 64 20 16

Color Matching Techniques | 317

グラデーションの配色④

＋や×など形と色の異なる小さなパーツを重ねて作られたロゴタイプ。
組み合わせで色の見え方が段階的に変化する配色の工夫。

NTTインターコミュニケーション・センター［ICC］
ICC キッズ・プログラム 2015［しくみのひみつ アイデアのかたち］／展覧会告知
D：小原 亘　Printing：野毛印刷社

| 0 10 0 0 | 0 0 25 0 | 0 100 0 0 | 50 0 45 0 | 0 0 35 0 | 55 45 0 0 |

318　さまざまな配色のテクニック

グラデーションの配色⑤

モノクロの線画イラストを楽しく目立たせる、
黄色から青緑に至る上下のグラデーション。
タイトルは、もっとも読みやすい明度の高い箇所に配置。

CASE GALLERY ［恵比寿文化祭 2015］／イベント告知
AD, D, S：小熊千佳子

0 0 86 0　　34 0 87 0　　60 7 37 0　　0 0 0 100

色相別インデックス
Index by Color

それぞれの色が与えるイメージを俯瞰できる
色相別の作品インデックスです。
色の与えるイメージを活かすだけでなく、
あえて別のイメージに応用して用いることも可能です。

※色相別インデックスに上げているのは、掲載作品の一部です。

■ 赤のイメージとキーワード

| イメージ | 情熱、熱い、日本的、強烈、インパクト |
| キーワード | 正月、クリスマス、セール |

P094　P095　P247　P266　P267　P100

P303　P260　P227　P225　P270　P185

P268　P178　P179　P177　P175　P106

P060　P120　P121　P066　P238　P252

Index by Color 321

ピンクのイメージとキーワード

| イメージ | かわいい、ガーリー、フェミニン、元気、可憐、はかない |
| キーワード | 春、ひな祭り、バレンタイン |

P068　P228　P317　P220　P210　P211
P244　P248　P246　P307　P305　P256
P194　P061　P065　P084　P072　P043
P051　P132　P190　P191　F189　P192
P092　P093　P137　P143　P152　P151
P128　P059　P122　P127　P063　P083

青のイメージとキーワード

イメージ　さわやか、知的、信頼感、誠実、冷静、クール、みずみずしい、フレッシュ

キーワード　夏、冬、水、青空

P056	P0057	P058	P085	P087	P089	
P035	P032	P033	P036	P073	P022	
P104	P105	P112	P103	P117	P129	
P100	P101	P102	P239	P236	P237	
P209	P264	P265	P108	P295	P125	
P272	P251	P258	P214	P230	P231	

Index by Color 323

緑のイメージとキーワード

イメージ	フレッシュ、安全、平和、落ち着いた、癒し、エコロジー、オーガニック
キーワード	初夏、自然

P062　P291　P107　P245　PC51　P208

P233　P219　P296　P182　P064　P285

黄色のイメージとキーワード

イメージ	明るい、にぎやか、元気、アクティブ、親しみやすい、注目を集める、注意を喚起する
キーワード	春、夏、太陽

P098　P250　P224　P249　P300　P298

P184　P165　P173　P166　P297　P294

P091　P109　P088　P138　P028　P029

オレンジのイメージとキーワード

- イメージ　温かみのある、楽しい、元気、健康、パワフル
- キーワード　秋、冬、ハロウィン

P305　P279　P135　P142　P188　P096

P090　P126　P050　P113　P097　P217

茶色のイメージとキーワード

- イメージ　シックな、落ち着きのある、食欲をそそる
- キーワード　秋、冬

P154　P193　P169　P161　P170　P183

シルバー・グレイのイメージとキーワード

- イメージ　モダンな、洒落た、シックな、神秘的、スタイリッシュ
- キーワード　冬

P199　P203　P204　P168　P240　P133

Index by Color 325

■ 白のイメージとキーワード

イメージ　ピュア、誠実な、清潔感のある、純粋な、正統な、モダンな、さわやか
キーワード　冬、雪

P031　P052　P053　P076　P158　P167
P213　P205　P242　P292　P293　P115

■ 黒のイメージとキーワード

イメージ　高級感のある、上質な、威厳のある、ストイックな、神秘的な
キーワード　伝統、格調

241　P253　P218　P207　P066　P067
P168　P176　P145　P159　P149　P157

出品者リスト
Submittors

あ

アーツ前橋	213
あいプラングループ 誠心堂	137
青森県立美術館	301
秋澤デザイン室	206, 239, 241, 242, 264, 265, 269
アクア	090
アサヒグループ芸術文化財団（公益財団法人）	099
朝日新聞社	221
アッシュデザイン	066, 077
ARIO	076, 078, 093, 104, 133, 136, 138
イトマンスイミングスクール	037
井上誠耕園	131
インターネットイニシアティブ	059
インターメスティック	125
永観堂幼稚園	039
エイトノットアンドカンパニー	073
NHK	221
NHKプロモーション	221
NTTインターコミュニケーション・センター [ICC]	317
NTTドコモ	062
ALL RIGHT GRAPHICS	212
岡田美術館	250, 251
小熊千佳子	273, 288, 290, 318, 319

か

カケハシスカイソリューションズ	043〜045
ガスト	165
河合塾マナビス	024
岐阜県現代陶芸美術館	204
ギャガ	312, 313
キャメルアーツ	243
キュームグラフィック	074
京都駅観光デパート	187
京都造形芸術大学 通信教育部	053
京都府立堂本印象美術館	225
近鉄百貨店	193
クオラス	035
グラフィック アンド デザイン カプセル	042, 046〜051
KLサービス	036
京王エージェンシー	092, 159
劇団チョコレートケーキ with バンダ・ラ・コンチャン	240
神戸ファッション美術館	247
広和	067
国立歴史民俗博物館	278
個別指導塾スタンダード	026, 027
こまつ座	271, 281

さ

circle-d	310
埼玉県立近代美術館	205
佐川印刷	098
三協エージェンシー	123
三広	075
サンスター	182, 183
ジーンアンドフレッド	207, 266
JR西日本コミュニケーションズ	096, 185
ziginc	116, 130
静岡市美術館	215
資生堂	314, 315
シャトレーゼ	180
松竹	229
ジョナサン	162
シン	040, 041
新東通信	118, 119
すみだ川アートプロジェクト実行委員会	099
スリープウオーク	203, 234, 235
生活協同組合おおさかパルコープ	154
生活工房（公益財団法人せたがや文化財団）	282, 297
世田谷パブリックシアター（公益財団法人せたがや文化財団）	285, 300
ゼニス	022, 023
セブン＆アイ・フードシステムズ	164
泉屋博古館	248
そごう・西武 西武池袋本店	120, 142

そごう美術館（一般財団法人） .. 224
ソフトバンク ... 056〜058, 060, 061

た

大伸社コミュニケーションデザイン 230, 231, 252
タイニー ... 222
大駱駝艦 .. 243
竹久夢二美術館 .. 210, 211
タケムラデザインアンドプランニング 105, 158, 255〜257,
268, 298, 299, 304〜307
ダスキン .. 171, 173
千葉市美術館 .. 311
ちひろ美術館・東京 ... 223
中日エージェンシー ... 072
D&DEPARTMENT PROJECT 296, 302, 303
DNPアートコミュニケーションズ 289, 291
DK ... 198, 199
ティップネス .. 126, 127
デイリー・インフォメーション北海道 084, 085
デルフィス ... 117
テレビ愛知 ... 274
電通 ... 032, 033, 181
電通九州 .. 122, 184
土井一倫 .. 172
東急エージェンシー .. 151
東急メディア・コミュニケーションズ 286
東京学芸大学 正木賢一研究室 .. 309
東京急行電鉄 .. 293
東京芸術劇場 .. 208
東京国際フォーラム ... 308
東京国立博物館 .. 221, 270
東京新聞 .. 218
東京地下鉄 ... 082, 083, 087
東京ドームシティ ラクーア ... 124
東京都庭園美術館 ... 200, 201
東京文化財研究所 .. 221
東祥 .. 128

トーキョーワンダーサイト（公益財団法人東京都歴史文化財団） 295
DODO DESIGN .. 115, 194
dogdeco ... 287

な

中島祐希 ... 034
ナノナノグラフィックス ... 253
日広社 ... 071
日本芸術文化振興会（独立行政法人） 258, 259
日本デザインセンター .. 227
日本テレビ放送網 ... 202
人形町今半フーズプラント 152, 153
ノーム ... 226
野村デザイン制作室 ... 232, 233, 249, 260, 262, 263, 279, 280
野村不動産アーバンネット ... 070

は

Half Moon Journey ... 110, 111, 113
博報堂 ... 068, 069, 174, 176, 177
ハッテンボール .. 134, 135
パナソニック 汐留ミュージアム 220
はま寿司 ... 143〜145
馬面デザイン室 ... 214
BALNIBARBI Co., Ltd ... 170
阪急電鉄 .. 097
ピエトロ .. 163
東日本旅客鉄道 086, 088, 089, 091, 094
ファミリー .. 028, 029
ファミリーマート .. 150
ファンケル化粧品 ... 129
フェリシモ ... 147
フジテレビジョン .. 316
府中市美術館 ... 216
プレナス .. 148, 149
Bunkamura ザ・ミュージアム 244, 245
ベッド＆メイキングス .. 209

ホクレン農業協同組合連合会	186
北海道漁業協同組合連合会	146
ホテルメトロポリタン	168, 169

ま

牧 寿次郎	292
マルコメ	160
三井不動産商業マネジメント	121
三越伊勢丹フードサービス	191
三菱一号館美術館	246
宮 一紀	217
ミンナ	114
明光ネットワークジャパン	031
メタ・マニエラ	095, 261
モスフードサービス	175
もち吉	188
モノリスジャパン	030
森美術館	228

や

山﨑記念中野区立歴史民俗資料館	272
弥生美術館	267
ヤング荘	100〜103, 106〜109, 236, 237, 283
夢空間	254
横尾忠則現代美術館	284
横浜市歴史博物館	038
読売新聞	219
よみうりランド	112

ら

ライドオン・エクスプレス	157
LAST DESIGN	052
リード	132
りそなホールディングス	063〜065
リフレイン226	294

柳月	189
レインズインターナショナル	161
レスペ	233
ロイズコンフェクト	190, 192

わ

ワークバンド	166, 167
和食・しゃぶしゃぶ かごの屋	156
早稲田アカデミー個別進学館	025
ワタミ	155

一目で伝わる 配色とレイアウト
Eye-Catching Color Combination and Layout
Inspiring and Effective Flyer Designs

2016年9月22日 初版第1刷発行

編著
PIE BOOKS

Jacket Designer
野村勝久（野村デザイン制作室）

Art Director
松村大輔（PIE Graphics）

Designer
佐藤美穂（PIE Graphics）
池田 寛（PIE Graphics）

Coordinator
山本文子（座右宝刊行会）

Editor
根津かやこ

発行人
三芳寛要

発行元
株式会社パイ インターナショナル
〒170-0005　東京都豊島区南大塚 2-32-4
TEL 03-3944-3981　　FAX 03-5395-4830
sales@pie.co.jp

PIE International Inc.
2-32-4 Minami-Otsuka, Toshima-ku, Tokyo 170-0005 JAPAN
sales@pie.co.jp

印刷・製本
図書印刷株式会社

©2016 PIE International
ISBN978-4-7562-4775-9　C3070
Printed in Japan

本書の収録内容の無断転載・複写・複製等を禁じます。
ご注文、乱丁・落丁本の交換等に関するお問い合わせは、小社営業部までご連絡ください。

PIE International Collection

一目で伝わる構図とレイアウト
Eye-Catching Composition and Layout

257 x 182mm Pages: 336 (320 in Color) ¥3,800 + Tax
ISBN：978-4-7562-4476-5

すぐれた「1枚もの」チラシのレイアウト実例集！カクハン写真をメインで使う、キリヌキ写真を複数使う、イラストを使う、素材を使わず文字で見せる…。さまざまな制作条件に合わせて参考にできる便利な素材別実例集です！

Good page layout or page composition comes from the process of placing and arranging and rearranging text and graphics on the page. A good composition is one that is not only pleasing to look at but also effectively conveys the message of the text and graphics to the intended audience. This title is a collection of stunning flyer designs that will be great examples for designers to create a successful layout design. The contents are classified by materials so that designers can arrange the graphics accommodating to individual needs and conditions.

レイアウト手法別広告デザイン
Advertising Design by Layout Technique

257 x 182mm Pages: 336 (Full Color) ¥5,800 + Tax
ISBN：978-4-7562-4719-3

「反復」「対比」「対称」「余白」…など、レイアウトにはセオリーとなる手法があります。本書では、そんなレイアウト手法ごとに、優れた広告作品を掲載。同じ手法を用いていても、デザインやアイデア次第でさまざまなアプローチができるということが一目でわかる、デザイナー必携の1冊です。

This title showcases stunning advertising layouts categorized by the design techniques used to create them, including "repetition," "comparison," "symmetry," "margins" and so on. Readers will see from the examples the many approaches to design strategy that are possible, and how completely different results can be achieved even using the same techniques. Advertising Design by Layout Technique serves as a fresh idea source for mid-career graphic designers and will surely expand the range and enhance the effectiveness of any designer's work.

思わず目を引く広告デザイン
Look at Me: Eye-catching and Creative Advertising Designs

257 x 182mm Pages: 256 (Full Color) ¥3,800 + Tax
ISBN：978-4-7562-4568-7

じっくり見たくなる！記憶に残る！効果の高い広告が集結。広告はまず、消費者の目に止まることが重要です。自社商品の紹介や、イベント告知の広告をうつならば、まずは消費者に見て興味を持ってもらう、その上で記憶に強く印象付けなければなりません。本書では、見る人の心をグッとつかむような広告作品を一同に紹介します。

The most important aspect for advertisement is to capture audience attention. When you are trying to promote a product or service behind the advertisement, the first thing you should do with the design is to be creative to attract the viewer, and then to interest them enough to see the message behind the graphic. In this title, ingenious and eye-catching advertisement works stringently selected are included. They may make the designers think twice and inspire them with their creativity and clever ideas of presenting particular products or service.

商品で魅せるデザイン
Show a Product Attractively in Graphic Design

257 x 182mm Pages: 336 (Full Color) ¥5,800 + Tax
ISBN：978-4-7562-4576-2

商品を大きく見せても、デザインは美しくできる！「商品が目立つようにしてほしい」。そんなクライアントの要望に応えながらも、美しくデザインすることは簡単ではありません。本書では商品をメインにレイアウトし、かつ、魅力的なデザインの広告作品を紹介します。クリエイターはもちろん、クライアントにもうれしい1冊です。

Clients often request designers to stand out their products on their advertisement. However it is not easy at all to achieve both an eye-catching layout and a sophisticated design simultaneously. This title introduces many attractive ad examples designed with products as main objects, and which bring big impacts to audience. Good reference book for designers as well as PR or marketing persons for their future projects.

PIE International Collection

和ごころを伝えるデザイン
Wagokoro Design: Ideas of the Latest Japanese Style Designs

255 x 190mm Pages: 224 (Full Color) ¥5,800 + Tax
ISBN : 978-4-7562-4731-5

古き良き日本やこれからの新しい日本を伝えていくためには、どのようにしたらよいか。日本人の心の機微やわびさび、凛とした美しさ、雅な世界観など言葉は浮かんでくるけれど、具体的にはどのように表現したらよいのか……。また、日本国内でも、伝統芸能に馴染みの薄い若年層に向けた告知ツール、日本が誇る伝統食の新たな魅力を訴求させるために作られたポスターやパッケージなど、今、国内外で"和ごころを伝えるデザイン"が盛んに求められています。必携の1冊。

With the Tokyo Olympics approaching in 2020, demand for Japanese-style graphic designs is expected to increase. This title showcases a wide range of graphic designs that feature Japanese-style designs in various forms. The works are classified by design technique, and essential points on how to incorporate Japanese taste and style into designs are also included.

家族の心をつかむデザイン
Designs that Grab Families' Attention

250 x 200mm Pages: 224 (Full Color) ¥5,800 + Tax
ISBN : 978-4-7562-4798-8

夫婦（若年・熟年）・子供のいる家族・三世代家族…など、ひとくちに「家族」と言ってもさまざまな形態があります。本書では、親から子へ、妻から夫へ、祖父母から孫へ…など、家族の一員に向けてのアピールに優れた広告作品を、ターゲットに訴求するための工夫やアイデアとともに多数紹介します。

Family-themed advertisements featured in this book are designed to express the relationships between family members and appeal to family-oriented target audiences. Readers will surely find a number of great ideas for grabbing their target market's attention more effectively from the variety of family-themed ads presented here.

数字で伝える広告デザイン
Numbers in Advertising Design: A Handbook for Designers with a Good Eye for Numbers

210 x 148mm Pages: 400 (352 in Color) ¥3,900 + Tax
ISBN : 978-4-7562-4774-2

数字を用いた広告事例を300点近く収録！ 周年・日時・金額など、広告デザインにおける「数字」の果たすべき役割は非常に重要です。本書では、折込チラシから雑誌広告、交通広告まで、規模の大小を問わず、さまざまな「数字」によるアピールに優れたデザイン作品を多数紹介します。

Numbers in advertisements can make a big impact when designed appropriately. This title showcases almost 300 examples of advertisements that make strategic use of numbers in magazine ads, flyers and posters. Examples are categorized by purpose (date & time, duration, payment amount, etc.), so that professional designers can quickly and easily refer to examples with the turn of a page according to the type of project they are struggling with.

サードウェーブ・デザイン
Third Wave Design: Cool Coffee-inspired Designs for an Easygoing, Natural Lifestyle

255 x 190mm Pages: 224 (Full Color) ¥3,900 + Tax
ISBN : 978-4-7562-4805-3

ハンドメイドやDIY、活版印刷が根づいていて、グラフィック的な手法も盛んなポートランド文化をベースに、手書き、チョーク文字、「かすれ」「にじみ」の手法、スタイリッシュな書体やイラストを使い、"心地よさ"を表現したデザインが、日本独自のトレンドとして進化しています。本書では今、旬なデザインと古きよきアメリカのビジュアルを現代風にアレンジしたニューレトロなデザインの国内外の広告作品を紹介します。

Portland, Oregon is well known as an artisan capital with a discerning, yet laid-back, do-it-yourself culture. Recently in Japan, the "Third Wave Design" trend has been influenced by Portland's artisanal culture. It features "retro" elements such as handwritten fonts, chalkboard typography, stylized illustrations and so on to evoke an easygoing, handmade feel that is at the same time stylish. This title showcases advertisements, tools, and shop display designs that follow this trend.

PIE International Collection

スタイル別ブランディングデザイン
Branding, Revealed: Ways to Build a Stronger Brand Image

257 x 182mm Pages: 344（Full Color） ¥5,800 + Tax
ISBN：978-4-7562-4752-0

消費者のライフスタイルに合わせたマーケットセグメントがなされたブランディングの実例を 7 つのカテゴリーに分けて紹介しています。コンセプト作りから、ロゴマーク、様々なグラフィックツールそして店舗デザインまで、ブランドはいかにして作られていくのか、186 にも及ぶ最新の実例を一挙に紹介します。

Building a brand is pointless unless you target the right audience. This title introduces ways to create a brand image to target the right group of people so you can eventually monetize your brand. Various items such as logos, colors, sales promotion tools and advertisements—all of which make up the brand—are showcased so that readers can learn from actual cases.

強さを引き出すブランディング

257 x 182mm Pages: 144（Full Color） ¥2,400 + Tax
ISBN：978-4-7562-4730-8

物が溢れ、似たような商品が山のように並ぶ店頭で、いかに選ばれるブランドになるか？というのは、多くの企業が抱える課題といえます。そのような問題を解決するために、商品の価値を一から見直し、ブランドストーリーをしっかりと組み立て、最後まで一環してクリエイティブな思考で作り上げる、ブランディングが注目されています。本書では、大企業の商品開発から、中規模のブランドやショップ、そして地域の小さな商品開発など、クリエイターたちが取り組むブランディングのプロセスを、制作者のコメントを交えながら紹介していきます。業界のあたりまえを覆し、アイデアひとつで新しいビジネスを生み出していく、ブランディングデザインの最前線です。

※ This title is available only in Japan.

まちアド 地域の魅力を PR するデザイン
Come to My Town!: Effective Designs to Promote Local Communities

255 x 190mm Pages: 240（Full Color） ¥5,800 + Tax
ISBN：978-4-7562-4751-3

都道府県が主導する大がかりな観光キャンペーンから、市町村の I ターン・U ターン促進パンフレット、地元の商店街が作ったお買い物マップまで、規模の大小にかかわらず、地域の魅力を PR するアイデアとデザインに優れた広告・宣伝ツールを幅広く紹介します。

This title showcases stunning advertisements and effective promotional tools that are used to attract more visitors to local communities. A massive tourism campaign led by a prefectural government; a shop guide map made by a local shopping street federation—projects both large and small are featured. A good reference book for graphic designers, PRs, and people who are involved in regional revitalization.

ご当地発のリトルプレス
Little Presses & Small Magazines in Japan: Publications to Promote Local Communities

255 x 190mm Pages: 160（Full Color） ¥2,000 + Tax
ISBN：978-4-7562-4781-0

つくり手の郷土愛が伝わる、地域発のリトルマガジン！ 土地に根ざした暮らしと文化、新しいコミュニティ、それぞれの地域が誇れる大切なものごと……本書は、土地の魅力をさまざまな切り口・デザインで伝えているご当地発のリトルプレスを 47 都道府県から集めました。リトルプレスをつくりたい人、地域を元気にしたい人にとって役立つ情報が満載です。永久保存版。

Throughout communities in Japan, there are plenty of small, local magazines, which we call "Little Presses". In this book, readers can see more than 50 examples of excellent "Little Presses" from all over Japan, including selected spreads, editorial tips and introductions to the people involved in each project. It is a good reference for editorial designers and magazine lovers who are looking for new inspiration.

PIE International Collection

小さなお店のショップイメージグラフィックス
Small Shop Graphics in Japan: 87 Inspirational Design Ideas

300 x 224mm Pages: 176 (Full Color) ¥3,900 + Tax
ISBN : 978-4-7562-4681-3

ここ数年、全国的に都市・郊外を問わず、小規模経営ながらデザインにこだわったショップが多く目につきます。本書では、衣・食・住・美の個性的でおしゃれなショップの店舗デザインとグラフィックツール・プロモーションツール・ショップの簡単な見取り図を掲載します。グラフィックデザイナーや素敵なデザインのショップを開業してみたいと思っている方々の参考になる1冊です。

In Japan these days, shops that are small in size but big on design are on the rise. Small Shop Graphics in Japan presents both the interior and exterior designs of a variety of small cafes, bars, restaurants and specialty shops. With simple floor plans and key design elements for each included, this title is a great reference for interior/graphic designers and shop owners alike.

小さなお店のショップカード・DM・フライヤー
SMALL SHOP PRINTINGS: Striking Designs for Shop cards, Direct Mailings & Flyers for Small Businesses

255 x 190mm Pages: 240 (Full Color) ¥3,600 + Tax
ISBN : 978-4-7562-4806-0

街中でたくさん見かけるかついてオシャレなショップツール。本書は、チェーン店ではない小さなお店やギャラリー、雑貨店、パン屋、フラワーショップなどに並べられている、秀逸でかわいい印刷物をまとめました。デザイナーが参考にできるよう、用紙名・斤量・色数なども明記。アイデアソースになるのはもちろん、お店を始める人のイメージづくりや紙ものが好きなクリエイターにも便利な1冊です。

This book is a collection of attractive printed advertising materials – shop cards, direct mailings and flyers – from small shops throughout Japan, including variety shops, patisseries, flower shops, coffee shops and more. The contents are grouped by the type of printed material with details of paper and ink specifications included. A useful resource for readers who own their own shops and are looking for design ideas, as well as designers who simply love printed materials.

デザインが素敵な、パリのショップ
PARIS: Beautiful Designs on the Street Corner

297 x 210mm Pages: 160 (Full Color) ¥3,800 + Tax
ISBN : 978 -4-7562-4554-0

こだわりのショコラティエや先端を行くファッションブランドまで、食やモードの流行が生まれるパリ。パリのショップは、インテリアやグラフィックなどトータルな世界観でブランドの魅力を作り出しています。本書では、幅広いジャンルのショップから、デザインが素敵なお店を厳選して紹介します。これからお店をオープンしたいと思っているオーナーさんや、ショップデザインに関わる方々に参考にしていただける書籍です。

This is the brand-new title which follows PIE's successful projects of 'Shop Image Graphics' series. Every 2 or 4 pages are consist of Shop Data and plenty of photos introducing Shop Interior, Display Ideas, Brand Logos and Package Designs. This title can be a good reference book for graphic designers and shop owners to know the trends in Paris.

デザインが素敵な、ロンドンのショップ
London: Beautiful Designs on the Street Corner

297 x 210mm Pages: 160 (Full Color) ¥3,800 + Tax
ISBN : 978-4-7562-4786-5

様々な人種が交わるロンドンだからこそ生まれる、新しいカルチャー。そんなロンドンならではの刺激的でユニークなデザインのショップを紹介します。地下鉄の駅をそのままインテリアにしたカフェや、洗練されたライフスタイルを提案するオーガニックブランドなど、食品・生活・ファッション・サービス業のカテゴリーに分けて紹介します。他の都市にはない、オリジナリティ溢れるショップが満載の書籍です。

This book introduces a curated selection of approximately 63 shops from the cosmopolitan city of London grouped into 3 chapters: Food, Life and Service. Each shop's distinctive ideas for branding & interior design offer a new take on high-impact design for graphic designers, shop owners and anyone seeking fresh inspiration.

PIE International Collection

ニホンゴロゴ 2
Nihongo Logo 2

250 x 200mm Pages: 224 (Full Color) ¥5,800 + Tax
ISBN : 978-4-7562-4742-1

本書では商品ロゴ・イベントロゴ・企業ロゴ・店舗ロゴなどバラエティ豊かな約 900 点の日本語のロゴを厳選して業種別に紹介。ひらがな・カタカナ・漢字の特徴を活かしたデザインや筆文字、装飾が秀逸なロゴが満載の、ロゴ制作の現場でとても役立つ 1 冊です。

Following our bestselling Nihongo Logo (978-4-7562-4013-2), Nihongo Logo 2 features more than 900 logos from Japanese products, stores, brands, corporations, book and magazine titles and more. This follow-up title introduces more examples from food and living industries than its predecessor. It showcases logos from enterprises that are less well-known outside Japan, and provides a rich resource for new ideas to designers searching for oriental inspiration, and those wishing to use Japanese (or any kind of Chinese characters) in their work.

スタイル別 ロゴデザイン
Logo Designs by Style

250 x 200mm Pages: 232 (Full Color) ¥5,800 + Tax
ISBN : 978-4-7562-4383-6

本書では企業や商品、イベントのロゴを「ナチュラル」「ガーリー」など、表現スタイル別にカテゴリー分けして紹介します。制作の現場でつくりたいロゴデザインのヒントがすぐに見つかる必携の 1 冊です。

As almost every industry uses logos in various works to increase their brand awareness, logo design is still a fundamental and important topic for graphic designers. In this book, almost 1,000 logos are included. The works are categorized by style and taste of the design to be easy for designers to use this title as a reference. It is an excellent idea source for the designers who use not only Japanese but also any kinds of Chinese character.

匠の文字とデザイン
Typography by Design Maestros

285 x 220mm Pages: 160 (Full Color) ¥3,800 + Tax
ISBN : 978-4-7562-4540-3

広告・パンフレット・エディトリアル・パッケージの文字とデザイン特集。文字はデザインにおいて欠かせない要素のひとつです。本書では文字の匠（デザイナー）への取材を行い、作品の要となる文字デザインのコツを探ります。さらにポイントとなる箇所を原寸大で掲載、フォントや級数・字詰め情報などの詳細データとともに解説します。

Typography in graphic design can strongly affect how people react to a document. This title is a collection of cool Japanese typographic designs by selected professional graphic designers. Readers can learn choice of typefaces, kerning, leading, bullets and formatting from the works, all of which are critical for graphic design. Very useful book for not only entry-level designers and students but also for mid-career designers to take a look back over their designs.

実例付きフォント字典
Japanese Font Library with Examples

210 x 148mm Pages: 432 (Full Color) ¥3,800 + Tax
ISBN : 978-4-7562-4590-8

フォントベンダー 21 社の和文書体 1768 種を収録したフォント見本帳。特に人気の 222 書体に関して、そのフォントを使用した実例作品（広告・装丁・商品パッケージなど）をあわせて紹介します。フォントの使用イメージが直感的に分かるデザイナー必携の 1 冊です。

This book contains 1768 types of Japanese fonts that are carefully selected from many font suppliers. Especially for the popular 222 fonts, sample works using these fonts (advertisements, catalogs, packages, etc.) are included. It is a must-have book for graphic designers who apply Japanese fonts to their designs.

PIE International Collection

名刺ワンダーランド 2　ごあいさつのデザイン 名刺から DM・インビテーションまで

235 x 190mm Pages: 304 (Full Color) ¥3,900 + Tax
ISBN : 978-4-7562-4728-5

初対面で交わす名刺や販促 DM・招待状は、送り手のイメージに大きく関わります。好評だった『名刺ワンダーランド』続編の本書は、世界の選りすぐりの名刺を中心に、DM・招待状もあわせて収録。印象に残るデザインをもとめる企業や個人に最適な 1 冊です。

※ This title is available only in Japan.

デザインの魂は細部に宿る
Zoom In! The Soul of Design is in the Details

257 x 182mm Pages: 208 (Full Color) ¥3,800 + Tax
ISBN : 978-4-7562-4650-9

人を引き寄せる魅力的なデザインは、工夫の施された要素が絶妙なバランスで絡み合い、構成されています。本書では取材にもとづき、デザイナーがこだわりぬいたデザイン要素の「細部」へとズームアップして、その工夫をポイント別に解説。目から鱗の落ちる工夫の数々を一同に紹介します。

Design that people find attractive is made up of materials with inventive and clever ideas. This book focuses on the details of the cool graphic designs such as advertisements, posters, flyers, packages, brcchures, and so on. The close-up details are color, typography, and the process of the designs.

デザイナーのための著作権ガイド

257 x 182mm Pages: 208 (128 in Color) ¥5,800 + Tax
ISBN : 978-4-7562-4040-8

例えば Q．竹久夢二のイラストを広告のビジュアルとして使ってもいいのか？ Q．自分で撮影した六本木ヒルズの外観写真を雑誌広告として許可なく使えるのか？→答えはすべて YES です。※但し、個別のケースによっては、制限や注意事項があります。詳しくは本書籍をご覧ください。クリエイティブな仕事に携わる人が、知っておけば必ず役に立ち、知らなかったために損をする著作権をはじめとした法律や決まりごとが Q&A ですっきりわかります。

※ This title is available only in Japan.

カタログ・新刊のご案内について
総合カタログ、新刊案内をご希望の方は、
下記パイ インターナショナルへご連絡下さい。

パイ インターナショナル
TEL：03-3944-3981　FAX：03-5395-4830
sales@pie.co.jp

CATALOGS and INFORMATION ON NEW PUBLICATIONS
If you would like to receive a free copy of our general catalog or details of our new publications, please contact PIE International Inc.

PIE International Inc.
FAX +81-3-5395-4830
sales@pie.co.jp